New Edition, Flower Arrangement Basic Lesson For Beginner

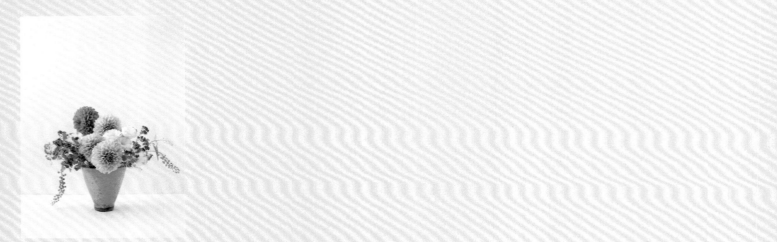

拿起花剪學插花
初學者の
第一堂花藝課

New Edition, Flower Arrangement Basic Lesson For Beginner

前言

無論是在花店裡巧遇的花朵，或是在花藝教室裡使用的花材，

想讓這些繽紛嬌嫩的花兒，呈現出更生動的面貌，

就要透過雙手與巧思了。

如何插出一盆美麗的花藝作品？

如何延長花朵的鑑賞時間？

如何以花朵讓收禮者開心？

本書將介紹所有與花藝相關的基本知識與技巧。

不管對初學者或是將來希望從事花藝工作的你，

都是相當實用的內容。

身為初學者的你，只要把這本書作為入門教材，

就能夠很輕鬆地體驗插花的樂趣。

已經接觸過花藝的你，也不妨多翻閱這本書，

作為練習時的參考書。

每個頁面的作品，都考慮到花材的特性，

也就是最適合該種花材的表現方式。

不但可激發平常創作時的想法，更有助於花材持久的擺放。

生氣盎然的切花，才能夠感動人心。

想要多親近花朵嗎？那就讓我們開始吧！

在角落擺上一盆小花，就能夠療癒內心呢！以小花器呈現的作品，柔和色調的花材插成圓形，流露出可愛的感覺。

●玫瑰（Old Fantasy．Brown Scarf）．松蟲草．蕾絲花．薑香薊．銀葉蠟菊．銀葉菊

Contents

Chapter 1

花&道具 8

Chapter 2

花材處理&保鮮 32

Chapter 3

插花技巧&作法 52

Chapter 4

製作花束 76

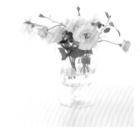

Chapter 1

花 & 道具

生長在地面上的花朵，自然的力量會幫助它們持續綻放。

但切花就不同了，要維持綻放，就必需藉助外力。

如何不讓花朵受到損傷、使用何種道具切花、

如何補充水分、每日的照顧方法……

瞭解以上這些基本常識後，才有辦法與花成為好朋友。

就讓我們從認識花朵與道具開始第一次的花藝課吧！

洗淨花莖、
重新切口……
讓花朵更持久
→ P.12

以花剪
處理粗枝
的訣竅
→ P.16

以吸水海綿
代替清水
放入花器中
→ P.22

檢視莖葉，
挑選出
新鮮花材
→ P.10

成為專家的
第一步是使用
花藝專用刀
→ P.18

如何選擇新鮮花朵

既然要挑選花朵,就要盡可能選擇新鮮的花,才能讓花期更長久。
挑選的重點是什麼呢?

◎首先確認這些部位

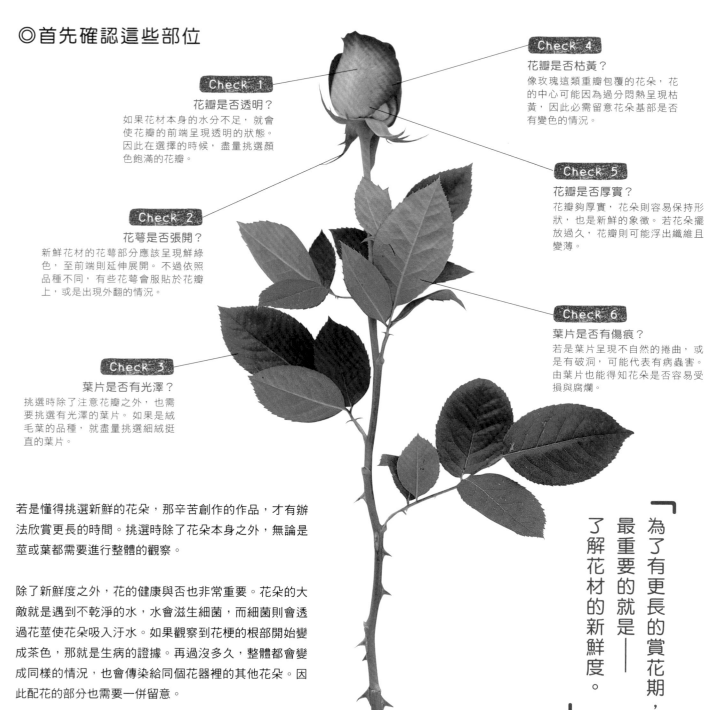

Check 1
花瓣是否透明?
如果花材本身的水分不足,就會使花瓣的前端呈現透明的狀態。因此在選擇的時候,盡量挑選顏色飽滿的花瓣。

Check 2
花萼是否張開?
新鮮花材的花萼部分應該呈現鮮綠色,至前端則延伸展開。不過依照品種不同,有些花萼會服貼於花瓣上,或是出現外翻的情況。

Check 3
葉片是否有光澤?
挑選時除了注意花瓣之外,也需要挑選有光澤的葉片。如果是絨毛葉的品種,就盡量挑選細絨挺直的葉片。

Check 4
花瓣是否枯黃?
像玫瑰這類重瓣包覆的花朵,花的中心可能因為過分悶熱呈現枯黃,因此必需留意花朵基部是否有變色的情況。

Check 5
花瓣是否厚實?
花瓣夠厚實,花朵則容易保持形狀,也是新鮮的象徵。若花朵擺放過久,花瓣則可能浮出纖維且變薄。

Check 6
葉片是否有傷痕?
若是葉片呈現不自然的捲曲,或是有破洞,可能代表有病蟲害。由葉片也能得知花朵是否容易受損與腐爛。

若是懂得挑選新鮮的花朵,那辛苦創作的作品,才有辦法欣賞更長的時間。挑選時除了花朵本身之外,無論是莖或葉都需要進行整體的觀察。

除了新鮮度之外,花的健康與否也非常重要。花朵的大敵就是遇到不乾淨的水,水會滋生細菌,而細菌則會透過花莖使花朵吸入汙水。如果觀察到花梗的根部開始變成茶色,那就是生病的證據。再過沒多久,整體都會變成同樣的情況,也會傳染給同個花器裡的其他花朵。因此配花的部分也需要一併留意。

「為了有更長的賞花期,最重要的就是——了解花材的新鮮度。」

◎ 首先確認花朵本身

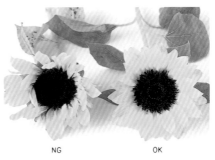

花朵內縮
就是老化的指標

有些剛盛開的花，因品種關係也可能會有縐褶，但隨著綻放就會變得挺拔。除了縐褶之外，也要觀察花朵是否充滿水嫩飽滿感。以左圖為例，健康的向日葵花瓣都挺立綻開，而NG的向日葵在花朵邊緣則有萎縮乾燥的情況。

◎ 別忘了確認莖&葉

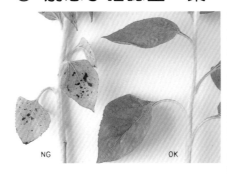

留意變色·斑點
及萎縮的情況

植物在搬運過程中，有可能受到損傷，但若是因疾病產生的病變，則可以從變色、斑點及萎縮的情況看出。以左圖為例，標記OK的是健康的狀態，但NG的莖葉即可看到茶色斑點且發黃，若是置之不理，葉子的病變就會繼續擴散，要適時地去除。

TYPE A

花苞是否萎縮？

舉例來說，像日本藍星花、紫丁香、洋桔梗、菖蒲、龍膽、康乃馨等品種，在開花時是類似含苞的狀態。但從圖片中還是可以辨別，例如上圖右側的洋桔梗花中央還是有綻放的感覺，而左側的洋桔梗卻已經變色，花瓣邊緣也萎縮沒有光澤。

Type C

花瓣變薄的花朵，
也許已經過度老化……

蝴蝶蘭、龍膽、鬱金香、百合等，乾燥老化之後，花瓣就會因為色素褪去，無法維持原本的厚度。特別是龍膽就會變成圖中的情況。但因為花型還是維持原樣，所以有時比較難辨識。此時就要特別留意花瓣的顏色，若花瓣有透明感，就表示已經老化了。

Type E

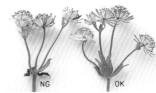

花萼和葉片前端
是否枯萎？

地榆、芒花、小麥等水分需求較少的花材，觀賞時間較長，擺放著就能自然風乾成風味十足的乾燥花。但即使如此，一開始還是購買新鮮的比較好，如圖中的花土當歸，從葉子挺直向上、花萼與花的顏色比較鮮艷這幾點，就可觀察出新鮮的程度。NG的葉子已有乾燥感，整體也比較萎縮。

Type G

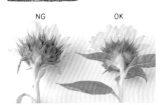

仔細觀察花朵背面
與莖的根部

花萼的形狀雖依照品種有所不同，但還是可以從花朵背面與莖的根部看出是否健康。如非洲菊、陸蓮花、銀蓮花，花萼呈現鮮綠堅固是新鮮的象徵，如上圖的向日葵，NG的花萼就有反黑的情況，如此一來花朵就不會穩固，花瓣不受花萼保護會很容易脫落。

Type B

花苞或盛開過後，
是否變色了呢？

單枝花幹上有數個花苞的，要留意整體是否有枯萎瘦弱的情形。以上圖的日本藍星花為例。開花時花朵偏白色，但滿開時會變成青藍色，最後則會轉紅。另外，像風信子、文心蘭等最後會變黃。當花苞呈現乾燥情況，或已經是盛開尾聲的花朵，整體莖葉就會比較脆弱。

Type D

雖非病害，
但也要留意花瓣是否折損

花瓣的折損受傷，不同於老化情況，只需要部分去除即可解決。但是只有單層的花朵，例如蘭花、鬱金香等，若少一部分，花朵的姿態就會不自然，因此挑選時要留意花瓣是否受傷。如上圖的石斛蘭，就必需從背面來確認花朵是否完整無缺。

Type F

小葉片若已經有下垂的
情況……

分枝多綻的花朵，如小白菊、大飛燕草、千鳥草、瑪格麗特……這些花材都會從小葉片開始枯黃，這就代表水分不足。如圖中的小白菊，OK的版本葉子整體皆向上，NG版的葉子則下垂，若不趕緊補充水分，連同花、莖的部分都會開始枯萎。

Type H

附有保護套時，
花朵該如何觀察？

像非洲菊因為需要保護花瓣，通常在出貨時都會有塑膠保護套將花朵包覆，避免受損（如上圖右側）。拆掉保護套後，新鮮的花應該會以水平向上的方式綻放，如果花朵過分綻放，就表示花朵水分已流失，或是因為高溫而過度開花，這種情況就算再補充水分也無法復原。因此必需在一開始時就好好挑選花瓣有光澤的花朵。

每天的護花守則

挑選出新鮮的花朵，並不表示每天的照顧就可以偷工減料。
要延長花朵的鑑賞時間，就要養成每天照料的好習慣。

放置花朵的位置應該「涼爽・微暗・無風」
依照擺放花朵的位置不同，花朵老化的速度
也會有所不同。最適合花朵的場所，應該是
涼爽、空氣流動不強烈的地方，花朵就能夠
長時間保持美麗。也盡量避免把花放在陽光
直射處與冷氣出風口。

「幫花兒準備它們喜愛的環境，就能夠有更長的時間親近它們。」

就像人一樣，補充水分之後，可能會流汗揮發掉。切花
則是透過花莖吸水，由葉片的表面蒸散。若是補充的水
分不足以支撐揮發的分量就會枯萎。反之，若是提供充
足的水分，就會讓植物更有活力。

但花朵綻放需要時間，並消耗許多養分，期間可能因為
細菌滋生的狀況，或是不乾淨的水阻塞了花莖，讓花朵
的吸水力降低，造成花朵的枯萎。因此每日換水是很重
要的一件事，這能夠保持花莖的切口清潔。如果希望切
花能維持新鮮，唯一的方法就是每天換水維護。

◎ 讓花常保新鮮四步驟

Step 1
清洗花莖

花器中的水質不乾淨，會造成花莖的阻塞而腐爛，這是所有切花的共同問題。花莖會腐爛的原因則是細菌滋生所造成。莖如果開始變軟馬上就可以知道，因此每天換水是最理想的。換水的同時也順便清洗花莖切口，洗掉可能滋生的細菌。

1
將花材從花器中取出，倒掉原本的水，再使用花器以外的容器，如水桶或水槽等盛水。盛水的容器要清洗乾淨後才能裝入新的水。

2
將花莖放到步驟1的容器裡，特別是根部要以指腹反覆搓洗，清洗到完全沒有濕滑黏膩感為止。當水變髒汙後，換水再繼續清潔。

column
菊類、球根類的花材請放於淺水中

如非洲菊、向日葵、小白菊等菊科類植物，莖的表面有細毛，容易腐爛，換水時也不容易清洗掉。球根類的植物則是水分含量較多，莖容易腐爛，若以深水浸泡，細菌附著的面積就會相對增加，即使重新切口，也需要大幅度的修剪。

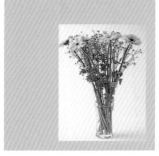

Step 2
重新切口

重新將花莖切口，盡可能地經常執行是最理想的，因為可能有部分無法清洗的地方還殘留細菌。要避免細菌透過花莖流入花朵整體，只要把底部切口重新處理，剪出新的斷面就能夠再次吸到乾淨的水。所以請大膽地修掉受損的部分吧！

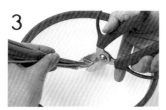

3
於乾淨的水中重新切口，將受損的部分切除。就算沒有受損，也可修剪掉1至3cm，剪完之後將花朵靜置於水中數分鐘（即清洗花器的這段時間）。

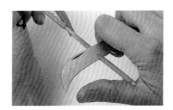

4
也可將花莖從水中拿出，以刀子斜切，完成後迅速放回水中。讓新的切口開始吸水。

Point 重新切口時，請於水中使用剪刀

重新切口的重點在於，以剪刀在水中切好後，再以刀子斜切。雖然在水中以剪刀切除是最安全的方式，但因為切口可能不夠大，會導致吸水力不足，所以建議使用刀子切出銳利的切口後，趕緊放入水中。

Step 3
清洗花器

花器底部最容易滋生細菌，換清水之前要先徹底清潔花器。最有效率的作法是，將花莖重新切口後靜置水中的這段時間，趕緊清潔花器。可以使用毛巾或抹布將花器底部的髒汙洗淨，洗完的花器無需擦拭，自然晾乾即可。

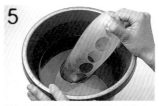

5
於大水桶或是水槽等可以儲水的地方，將花器浸入水中，以洗碗般的方式清洗。

6
花器底部容易殘留汙垢，可以竹筷綁上海綿的簡易道具，徹底清洗底部。

column
辨別切花壽命

以下的情況都是切花的壽命已到尾聲的現象：花瓣散落、枯萎、花臉下垂、重新切花也無法改善、花朵光澤消失、花蕊乾枯。只要開始老化的花朵，就會容易滋生髒汙細菌，同時會影響其他花朵，為了讓整體有更長的賞花期，就要將老化的花朵先行去除。

Step 4
換水

為了延長花朵的壽命，可加入市售的切花延命劑，可增加水中養分並同時消毒。為了供給營養也可加入糖分混和。殺菌可使用鹽素漂白水代替、糖則可以使用砂糖或葡萄糖。但是千萬不要同時加入過多種類的藥劑或成分，避免造成危險。

7
市售的切花延命劑是依照適當比例，調和糖分與殺菌劑，基本上各種花材都通用。需避免混合其他藥劑造成危險性。

8
在清潔好的花器中倒入水與延命劑後攪拌。但加入延命劑並不會使花材的水分補給程序更有效果，只要依照正常程序進行即可。

9
延命劑含有糖分，也能抑制細菌滋長，但過量使用會造成反效果，需留意比例。

Step 4 _8 memo
也可以加入漂白水或銅板

在一桶清水裡加入一杯蓋量的鹽素漂白水，即可抑制細菌滋長，或是放入銅質硬幣，銅的材質也有殺菌效果。

讓花苞綻放的方法

購買含苞的花材，就可以感受到花朵每日成長的喜悅。
好不容易長成的花苞，更希望全部都能開花，這時就需要一點小技巧了。

慢慢體會花苞開花綻放的過程是令人喜悅的，但實際上有許多花苞在開花之前就已經枯萎，或是好不容易開花了，花朵卻很小。畢竟切花和生長在地面的花朵不一樣，已經沒有根部可以吸收地面的養分。所以首先要辨識出哪些花苞是可能會開花的，然後盡可能的輔助它成長、綻放。

讓花苞綻放的最好方法，就是讓養分（也就是水分）不要蒸散，進而提供給新的花朵。另外，也要整理花苞，一開始就將不可能開花的花苞去除，並摘掉已綻放過頭的花朵。當吸水力不足時，重新剪切花莖也是很重要的處理步驟。

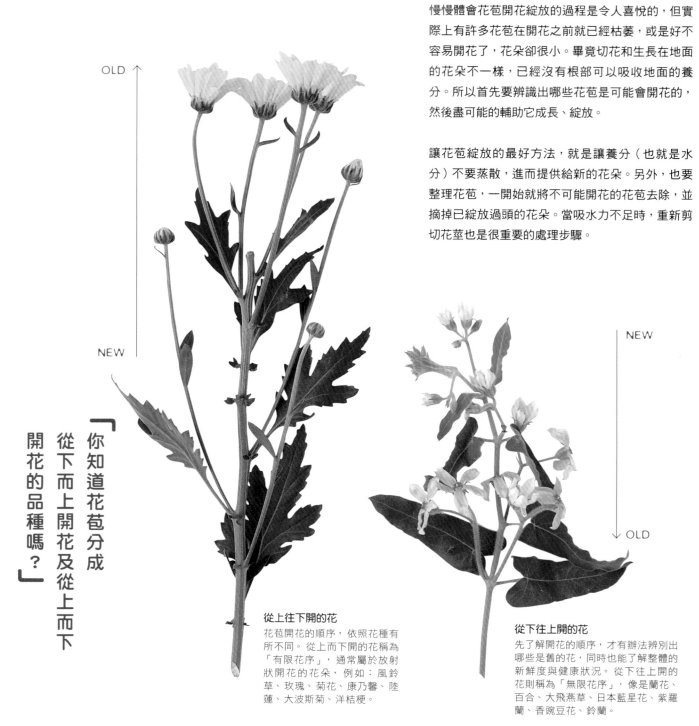

「你知道花苞分成從下而上開花及從上而下開花的品種嗎？」

OLD

NEW

NEW

OLD

從上往下開的花
花苞開花的順序，依照花種有所不同。從上而下開的花稱為「有限花序」，通常屬於放射狀開花的花朵，例如：風鈴草、玫瑰、菊花、康乃馨、陸蓮、大波斯菊、洋桔梗。

從下往上開的花
先了解開花的順序，才有辦法辨別出哪些是舊的花，同時也能了解整體的新鮮度與健康狀況。從下往上開的花則稱為「無限花序」，像是蘭花、百合、大飛燕草、日本藍星花、紫羅蘭、香豌豆花、鈴蘭。

◎讓花苞漂亮綻放

哪個花苞
會開花呢？

康乃馨的1號花苞，前端緊閉不會開花。2號花苞已經看到花瓣，所以會開花。同樣的判斷方法可以運用在菊花及玫瑰這類有花萼包覆的花朵。3號的蔥花後面的小花苞也都會開花，通用於水仙百合、大伯利恆之星。

花苞 1
去除不會開花的花苞

花苞很小，尖端又緊閉就代表不會開花。因為會占據其他花朵的養分，所以需要去除。

1

以洋桔梗為例，挑選出看不到花瓣且小的花苞，從莖的基部以左手大拇指的指尖抓住。

2

以右手將花莖向下折，從節點的基部將莖折斷，如果使用剪刀會留下部分的莖，就會影響到其他的花莖，所以建議以手摘除。

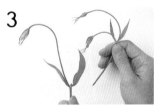
3

去除掉小花苞，保留較大的花苞，即可放入花器中滋養。

花苞 2
提供充足水分才能開花

已有顏色的花苞開花的機率較高，重新切花後需趕緊提供水分。

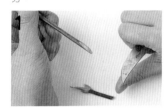
1

要提供水分之前，先將莖上的汙垢黏液在流動的清水下洗淨。如果有變色的部分，在其上端1至5cm處切除。

2

若已經綻放過度的花朵也需要去除，才能將養分挪給會開花的花苞。

花苞 3
從花莖基部摘除花朵

依照品種的不同，有的花朵即使是很小的花苞也有開花的可能性。從花莖部分仔細地摘除已開花的花朵，才能有效挪移養分。

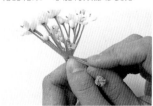

放射狀開花的花朵，要避免傷及其他部分，小心地從底端下壓，扶好花莖之後，往下折並摘除。

◎修復已損傷的花材

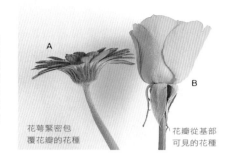

花萼緊密包覆花瓣的花種

花瓣從基部可見的花種

什麼時候需要
將花瓣去除？

受損的花瓣有可能受到病害，若是視而不見可能會擴散，所以一旦發現最好趕緊處理。但因為花的構造有所不同，需先確定A或B種類之後，才知道該使用哪種去除花瓣的作法。

Type A
保留基部剪除

花瓣由花萼包覆基部的種類，去除花瓣時需要使用剪刀，以保留花瓣基部的方式去除。

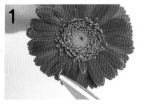
1

若是從花瓣基部直接拔除，花朵會解體，所以採部分去除的方法，以剪刀挑出受傷的花瓣。

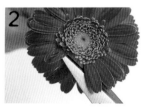
2

要小心不要傷到其他健康的花瓣，盡量靠近花瓣的基部後剪除，使用剪刀時要小心不要夾到其他花瓣導致花瓣被拔除。

3

直接以剪刀剪掉，就一定會保留花瓣基部，切口會被其他花瓣遮住不會很明顯。

✖NG 菊科的花種都是依靠花萼支撐，因此若是以直接拔除的方式，就會使底部鬆動，造成其他的花瓣隨之掉落。所以切記要保留花瓣基部，不要直接拔除。

Type B
從底端拔起的花瓣去除法

花萼為反向生長的花種，花瓣基部外露可見，所以即使從基部將花瓣去除，也不會造成花朵崩解。

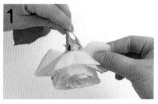
1

若是花瓣的外側損傷，可使用右手的大拇指和食指小心地捏起，並慢慢以指腹移到花瓣底端。

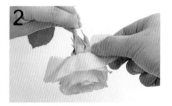
2

稍微翻起花瓣，手指再深入內側，將花瓣從底端掀起摘除，同時左手需固定花萼。

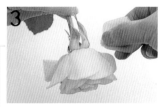
3

花瓣從外側慢慢地捏起後去除，即可完整地從花瓣基部拔起。

✖NG 如果太用力或過於急促向上拔起，花瓣有可能從中間斷裂，這樣未去除的花瓣不但不容易拔起，斷裂邊緣也有可能會變色，外觀就不好看了。

花剪

使用花藝設計專用的剪刀，透過正確的使用方法，不但能讓作業更加簡單，
也能使花材常保健康。 無論是粗的枝幹或是纖細的花草，都能夠輕鬆修剪。

「無論是多粗的枝幹，一把銳利好用的花剪就搞定！」

◎ 挑選剪刀時的三大重點

Check 1

刀刃的長度約 5cm
雖然挑選握把的部分很重要，但
其實刀刃也是重點，要選用容易
施力的長度，也就是短且粗的款
式。 若要修剪粗枝幹，只要刀刃
長度有 5cm 就綽綽有餘了。

Check 2

挑選握起來順手的款式
握把粗且環較大的款式比較有穩定
性。 而像橡膠或塑膠等材質擁有適當
的彈性，在進行長時間的工作時，比
較不會勞累。

Check 3

開合是否順暢
無論刀刃的長度多長，最常使用
的都是刀刃根部。 如果開合順暢
的話，不管是塑膠或紙材等柔軟
的材質，應該都能順暢地裁剪。

Check 3 memo

花藝設計專用的剪刀
左側的是園藝用剪刀，較寬的那面
是刀刃，較細的那面為固定用，適
合用來剪枝幹，但斜切的話不是很
方便。右側的是花藝用剪刀，斜剪
也能輕鬆應付。花藝用剪刀又名萬
用剪，所以在手藝材料店也可以買
到。

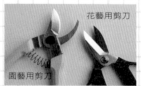

花藝用剪刀

園藝用剪刀

要剪粗枝幹總是大費周章？
因為剪不斷只好使力硬敲、出動兩個人來一起切
斷、或是拿出鋸子……其實只要掌握正確的作
法，無論是多粗的枝幹，都不需要使用到腕力，
配合普通的花剪就能夠輕鬆剪下。
花剪就是協助輕鬆剪切花材的道具，正確使用就
不會磨損刀刃，開合正常順利，也能夠在進行水
切法時更順利，花朵生命自然就會持久。
千萬不要輕忽剪刀的重要性，好好地確認握法、
剪法，以挑選出一把適合的花剪，也能讓花藝更
加有趣。

◎花剪的握法

食指的位置
決定剪花時的順暢度

正確的花剪握法為手指四指都在環內，最能夠施力的食指在外側。食指在外側的好處不但較容易施力，也能夠成為握住剪刀時的支點。

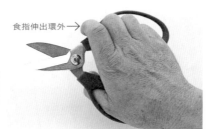
食指伸出環外→

◎修剪花材

Type A
修剪枝材類

以斜角方式修剪是基本作法。以此方法修剪木本植物時，斜剪能夠不費力氣地修剪，在進行水切法時也更順利。

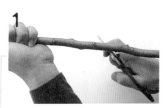

1

左手握著枝材，由枝材下方將剪刀斜入，盡量張開剪刀，使用刀刃最底部來剪。

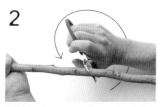

2

從枝材下方往外側，邊迴旋手腕邊合上剪刀，使用刀刃部分，不需過分用力。

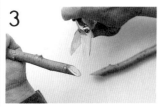

3

當手腕向外迴旋一圈後合上剪刀，就能夠將枝材剪斷。

✕NG 不要覺得切面小就會比較容易剪，而使用直角的方式剪花材。只用到刀刃的部分去剪斷會需要更多力量，這也是剪刀磨損的原因。

Aype A _2 memo
粗枝幹分兩階段修剪

粗枝幹建議分成兩階段修剪會比較輕鬆。在可行的範圍內，運用同樣的方法一邊迴旋一邊剪，左右各兩次，就可以如圖中的方式，剪出斷面。

Point 使用花藝用剪刀時，善用剪刀整體來修剪花材

花剪的刀刃約5cm，用來修剪綽綽有餘，從剪刀的最底部開始直到刀尖順著劃下，如同下方的圖片。首先像第一張圖片一樣，以刀刃底部夾住枝幹。穩穩握住枝幹不要滑動，將刀刃深入切口。然後像第二張圖片一邊旋轉刀刃，一邊合上剪刀。第三張照片則是刀刃閉合修剪完成。

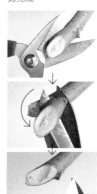

Type B
剪開枝幹

枝幹處理可以運用切口法（P.44）與附加支柱固定法（P.56），面對粗枝幹時千萬不要直接下刀，而是先斜切之後再縱向剪開，才不會失敗。

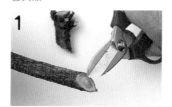

1

剪開之前需先斜切，方法請參照 Type A，邊旋轉剪刀邊將枝幹斜切。

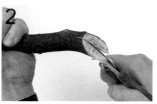

2

剪刀與斷面垂直，與枝幹的纖維呈平行的方式剪入。使用刀尖確實將基部剖開。

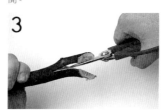

3

與枝幹呈縱向的方式直接切開，剪入後左右搖動剪刀以擴大裂痕。

Type C
剪花莖

莖與枝幹不同，不需施力也不需旋轉剪刀，但要活用剪刀。先從剪刀底部入刀，收至尖端的方式來剪。

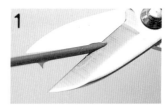

1

剪刀的拿法，與剪枝幹的方式相同，圖中是為了說明容易才從內側拍照。

2

將剪刀盡量打開，讓剪刀底部斜切花莖，順著合上剪刀。

column
使用完畢
需立即擦拭

雖然近來的剪刀都有進行防鏽加工，但多少因為水分或細菌的殘留，導致剪刀生鏽。所以在使用完畢後，務必先將剪刀清洗、擦拭乾淨。確認乾了之後再收起來。

花藝用刀

花藝設計師在使用刀子時，除了順手好用之外，也講求讓切花的生命更長久。
讓我們來學學如何使用萬用小刀，向專家邁進吧！

◎挑選重點

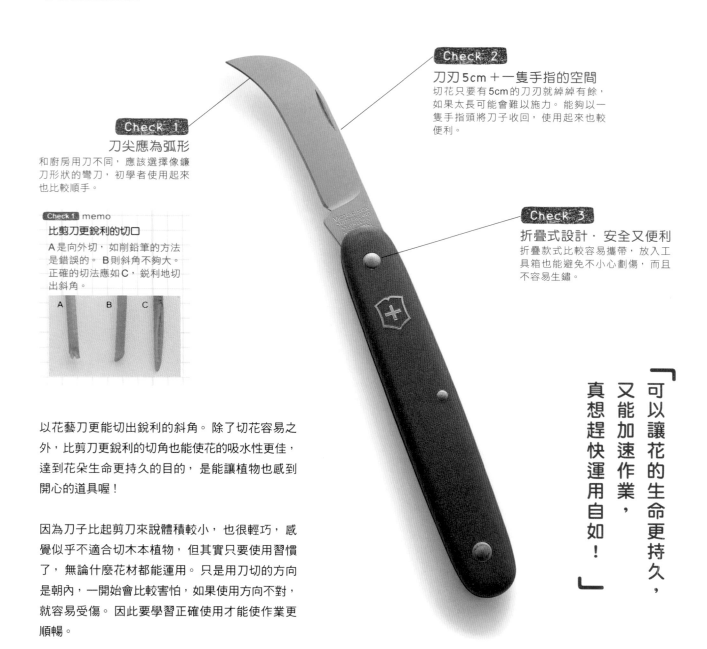

Check 1

刀尖應為弧形

和廚房用刀不同，應該選擇像鐮刀形狀的彎刀，初學者使用起來也比較順手。

Check 1 memo

比剪刀更銳利的切口

A 是向外切，如削鉛筆的方法是錯誤的。B 則斜角不夠大。正確的切法應如 C，銳利地切出斜角。

A　B　C

Check 2

刀刃 5cm ＋一隻手指的空間

切花只要有 5cm 的刀刃就綽綽有餘，如果太長可能會難以施力。能夠以一隻手指頭將刀子收回，使用起來也較便利。

Check 3

折疊式設計．安全又便利

折疊款式比較容易攜帶，放入工具箱也能避免不小心劃傷，而且不容易生鏽。

以花藝刀更能切出銳利的斜角。除了切花容易之外，比剪刀更銳利的切角也能使花的吸水性更佳，達到花朵生命更持久的目的，是能讓植物也感到開心的道具喔！

因為刀子比起剪刀來說體積較小，也很輕巧，感覺似乎不適合切木本植物，但其實只要使用習慣了，無論什麼花材都能運用。只是用刀切的方向是朝內，一開始會比較害怕，如果使用方向不對，就容易受傷。因此要學習正確使用才能使作業更順暢。

「可以讓花的生命更持久，又能加速作業，真想趕快運用自如！」

◎如果你是左撇子

選用左撇子專用的刀款

花藝刀有分正反面，正面的刀緣厚度會變薄1至2mm，使用時無法正反共用。如右圖，上側的是刀的正面，下側為刀的反面。左撇子的話則要選用與圖片相反的款式。

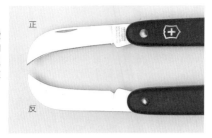

正

反

◎基本使用方法

Step 1

轉出刀刃

折疊式的刀刃在轉出時需要稍用點力，在習慣之前可能會有點害怕，但是只要仔細觀察就可以掌握訣竅。在刀背的部分設計了凹槽方便將刀勾出，只要以大拇指指甲將刀取出，就會很安全。

Step 2

收起刀子

只要輕壓，刀子就會順勢收起。只要多加小心，就能避免受傷。最好的方式是以手掌頂著刀背，而不是以手指抓著刀背，這樣收起刀子會比較安全放心。

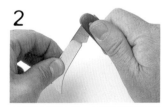

1

有彎曲的刀刃面朝下，以右手握著刀把（握柄），右手拇指貼於握把上，其他手指於下方握緊握把。左手則以指甲勾住刀背凹槽後將刀拉出。

2

右手維持握著刀把，左手抓著刀背凹槽處，將刀子拉出。手指僅捏起刀背，避免碰到刀刃。

3

拉出刀子至水平角度，拉到卡榫的地方為止。同樣要收起來時則是將右手向左收，即可將刀子順利合起。

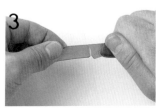

4

以右手從側面抓住握把，此時絕對要小心不要把手指放到刀槽的位置，而是以左手手掌頂住刀背。

5

兩手合起之後，刀子包覆在手掌內，同時壓合刀子和握把，直到看不見刀刃為止。

❌NG 如下方圖片，想要緩慢地合起，右手從內側壓著擋到刀槽，就相當地危險。請務必避免這樣的作法。

◎握好刀子

食指是最主要的位置，避免刀子脫落

在剪比較堅硬的枝幹時，要避免刀子搖晃。如果沒有對準花材會劃到外面，因此透過食指確實壓住刀子是非常重要的。而拇指和刀子保持平行，只要遵守這樣的使用方法，刀子就能夠成為花藝創作的好夥伴。

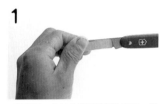

1

刀面朝下，先以非慣用手捏住刀子。這些準備是為了讓操刀的手能好好地以垂直角度握住刀子。

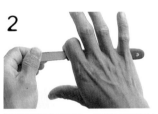

2

刀刃底部以食指勾住，接著除了拇指以外的三隻指頭，從關節處夾起固定刀把。也就是用除了大拇指以外的四隻手指來握住刀子。

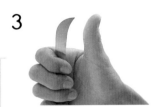

3

從內側看起來的握法如圖片，大拇指則是隨時保持與刀子水平立起。只要拇指不彎曲，就不會受傷。

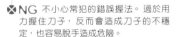

❌NG 不小心常犯的錯誤握法。過於用力握住刀子，反而會造成刀子的不穩定，也容易脫手造成危險。

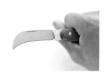

column

刀子收納之前務必擦拭乾淨

若是刀子鈍了，在使用時就需要多施力，因此若是能在每次使用完後就仔細清潔，就能避免不必要的麻煩。隨時保持刀子的清潔，也可避免讓植物的殘渣導致刀子生鏽。收起之前請用柔軟的布將髒汙擦拭乾淨，如果是來回的擦拭可能會受傷，所以從刀背向刀尖的順向，固定單一方向擦拭，如此一來也比較能避免意外。

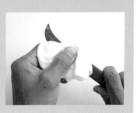

◎切花的方法

Type A
切花莖

削鉛筆的時候，我們都會將刀向外削。但切花的時候則是要向內往自己的方向。雖然看起來有點可怕，但握刀那手的大拇指與刀刃平行就會很安全。

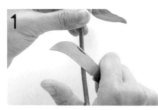

1

花莖夾在大拇指及刀子中間，此時大拇指輕靠花莖，使用刀刃斜切花莖。使用刀的那手，手肘應貼緊身體外側。

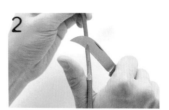

2

並非持刀往前拉，而是輕滑過花莖就可切斷，盡量使用到刀面，稍微斜切即可。

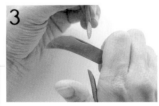

3

持刀的手肘不要移動，握住花莖的手以反方向拉起，花莖就會順向被切，大拇指虎口夾住花莖就不會過分用力，也不用擔心花會掉落。

✖NG 因為覺得很可怕而向外切花，這樣刀子不容易控制，反而容易受傷，也有可能因為施力不當造成花莖掉落，且此方向也無法將花腳切口切得銳利。

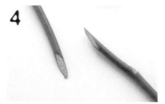

4

切完之後會形成銳利的切面，斜面越大，越有助於花材吸水，讓花材生命更持久。

Type A _3 memo
固定刀子後使用

常犯的錯誤是拿刀下滑切花，但這樣手容易晃動，無法切得好。因此拿刀的手是絕對不會動的。手肘貼合身體，拿花材的手向外拉移。

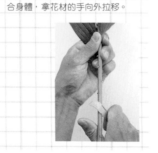

Type B
切入刀痕

像是去除鬱金香葉子時，如果用手拉扯就會破壞到纖維的部分，無法順利地取下，也可能因此造成細菌滋生。所以就可以用花藝刀切入刀痕將葉子取下。

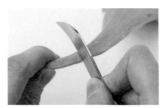

鬱金香的莖以左手拿著，刀子垂直從葉子基部劃入刀痕，直接旋轉花材，再來只需順著刀痕將葉子取下即可。

Type C
去除花刺

若是在家中使用，以指腹壓著花材，仔細的一一去除花刺較適當。但在花店因為需要節省時間，多會使用花藝刀，一口氣去除所有的刺。

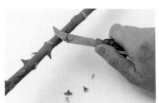

去除玫瑰花刺的時候，方法同削鉛筆的方式，刀刃向外（自己的反方向），順著莖的表面滑動刀子即可將刺順利除去。

column
直刀刃的款式

花藝刀裡也是有直式無彎曲的刀款，因為在切花時比較不容易，所以不推薦給初學者，但是若學會使用，除了花以外的東西，都能輕鬆應對。可以等到習慣使用刀子後再進階。

column
習慣之後可以這樣作喔！

已經使用相當順手的人，甚至可以如圖，敲鐵線蓮的基部（P.44）或處理日本藍星花、繡球花莖中間的白塊。

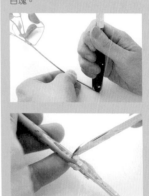

花器

正確地清潔花器，是插花的基本禮儀。
即使是形狀複雜的花器，也要徹底地清洗乾淨喔！

「保持花器的整潔，
讓花朵有
安穩的棲息處。」

隨手可得的杯碗，
都可以作為花器

專業花器是設計成容易呈現花朵樣貌的容器，使用起來效果自然好。但一般家庭還是可以使用杯碗或小容器替代，也有意想不到的感覺。

花器的形狀與設計，可能比一般的杯碗瓢盆來的複雜，所以不太容易清洗，因此造成細菌滋生，花朵就會枯萎。特別是在氣溫炎熱的夏天，花器裡的水也容易混濁，所以更應該將花器清洗乾淨。

此外，如果有水垢等髒汙也會讓花器的美麗扣分，尤其是花器底端更容易藏汙納垢，要好好清潔才行。

Type A
基本的清潔方法

不管是哪一種花器，清潔的共通點就是要讓汙垢先浮起後再清洗，因此要使用流動的水。花器的內側比較不容易處理，可使用刷子和溫水輔助讓汙垢掉落。

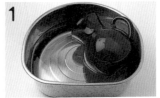

1

在大盆裡裝入溫水，將花器浸泡其中，慢慢地讓汙垢浮起。

2

以廚房漂白劑塗在花器內側，但如果是漆器或塑膠材質，可能會有變質的疑慮，所以請稀釋中性洗劑來使用。

3

若清洗之後乾燥不完全，就容易在瓶身上留下手痕或清洗完的水垢痕跡，務必將瓶口朝上自然晾乾。

Type B
細瓶口的花器

如果瓶口直徑過小，海綿也無法深入清潔，此時可以稀釋漂白水，少量倒入瓶內，蓋住瓶口後輕輕搖晃清洗，清洗時可能會殘留一些清潔劑是不要緊的。

花器瓶口務必緊密蓋住後再前後搖晃，握緊花器不要鬆脫，也不要撞到東西。

Type C
高筒形的花器

瓶口小且細長的花器，幾乎無法擦拭到內側。所以可以注入60℃的溫水搖晃，讓花器變熱之後再將溫水倒掉。只要保持瓶口向上，就不會留下水垢痕跡。

使用60℃左右還不燙手的溫水來清潔。瓶口向上，讓水分自然揮發。

Type A _2 memo
自己動手作專用清潔海綿

運用家中現用的材料，海綿加上免洗筷，就可變身專業道具。選擇合在一起的免洗筷，夾上洗碗海綿，海綿的上下兩端以橡皮筋固定，就完成了有把手的海綿清洗棒。前端以橡皮筋縮小海綿寬度，就能深入窄瓶口裡使用。依照需求也可以修剪海綿形狀，或是加上廚房餐巾，來因應瓶器大小。

吸水海綿

在使用吸水海綿時，海綿體積裡的97%都會吸入水分。
也就是說，吸水海綿就是固體的水。

吸水海綿是以樹脂發泡製成，在大型花店或資材行
都可購得。當花器不容易呈現花型時，或是難度較
高的花型，就可透過吸水海綿簡單地固定花材，並
且補充水分。

吸水海綿的多孔材質，能讓體積內的97%都吸入水
分，因此將花朵插在海綿上就如同插在水裡一樣。
但因為海綿是纖維材質，若傾斜放置，還是會讓水
流出，所以使用前要先了解這個材料的特性。

方形海綿
最基本的吸水海綿樣式，印有文字的
為正面。無論是花草枝幹都可以對應
使用。

環形海綿
製作花環時相當好用的海綿，底部則附
有塑膠底盤。

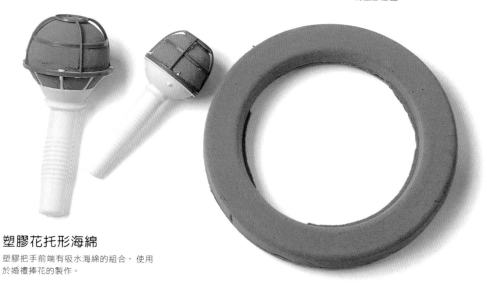

塑膠花托形海綿
塑膠把手前端有吸水海綿的組合，使用
於婚禮捧花的製作。

「吸水海綿就像花器中的水一樣重要，
正確使用才能
讓花朵感到喜悅。」

球形海綿
製作花球時相當便利，或是想讓作品看
起來更飽滿時也可使用的吸水海綿。

◎來修剪海綿吧！

泡水前要先裁好需要的形狀

使用吸水海綿之前，要將海綿裁切成適合花器的形狀。花莖會插入海綿約3至4cm，因此海綿的厚度約5cm就很足夠了。如果使用的花器較深時，可以參考P.24的作法，將底墊高即可。

◎浸泡海綿

可以參考P.24的作法

Type A
方形

無論是哪種形狀的海綿都是一樣的作法，最重要的重點是「不要強壓海綿吸水」，務必要等待海綿自然沉入水中。

Type B
環形

因為海綿的每一面都會插上許多花朵，所以要均勻地讓海綿吸水，不要慌張地將海綿壓入水裡，這樣僅有表面潮濕，但海綿內部卻無法吸水，也會讓插上去的花朵吸收不到水分。

1

雖然說泡過水的海綿比較容易裁切，但吸水海綿只要浸水後就無法二度使用，所以事前先裁切下需要的大小即可。將海綿對準花器，以瓶口壓出尺寸痕跡就可測量出所需的大小。

1

以較大的水桶等容器，倒入足量的清水，將吸水海綿放到水上。刻有文字那面朝上，慢慢地等待海綿自行吸水後下沉。

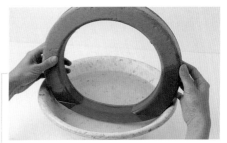

環形海綿有底盤的的那面朝下，如圖中的方式，將環狀海綿立起泡入水中，保持同方向繞一圈，慢慢地讓海綿吸水。

2

利用花器壓出來的痕跡測量大小之後，使用刀刃較薄的刀子，以垂直的角度一口氣切下。

2

當海綿表面的顏色變色就代表吸水完成。如果想要加快吸水速度，可以將面積小的那面朝下浸泡（舉例來說，長方形的話就是縱向泡入），只要容器夠深，海綿就有辦法將水吸入。

✗NG 強壓海綿入水，看似表面似乎都變色吸到水了，但其實海綿裡面的空氣並未完全散出，無法完整地吸入水分，導致海綿裡面沒有水分，就會使花材乾枯。

✗NG 將環狀海綿有底盤面朝上時，海綿裡的空氣會無法排出，導致海綿只有表面吸到水，海綿內側還是乾的，無法供給水分給花朵。

Type C
塑膠花托海綿

海綿為半球體，體積雖小，但還是可插上許多花朵，為了捧花成品能在結婚典禮上保持新鮮美麗，一定要以正確的方式讓海綿吸滿水分。

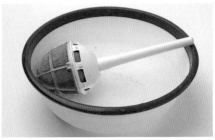

為了讓海綿裡的空氣有釋放出來的空間，因此以橫倒的方式，靜置於水中，要留意不要將握把過分提高強壓海綿入水，這樣也會造成海綿內側無法完全吸收水分。

column
乾燥海綿是性質不同的產品

花藝資材店有各式各樣的海綿，圖中是乾燥海綿，是專門給乾燥花材及人造花材使用的。即使將海綿拿去泡水也不會吸水，所以並不適合用在鮮花。購買海綿時不要買錯囉！

Type A_2 memo
以水平方式取出

吸滿水分的海綿請如圖中左側的方式拿起，右側的方式會造成水分從海綿的尖角流出，造成水分不足的情況。

OK　　　NG

◎ 固定海綿

Type A
喇叭形花器

底窄口寬的喇叭形花器，放入的海綿其實不需要裁切的一模一樣。只需要輕壓海綿入花器內，直到海綿的面貼到花器內面即可。

1

將吸飽水分的海綿以水平方式，慢慢地以手掌將海綿壓入花器內，露出花器口外的海綿則依情況一點一點的削去。

2

花器的底部或內面的部分，因為是花莖不會使用到的部分，海綿若有些微的擠壓到是沒問題的。將海綿向下壓的同時，請避免過分用力，因為正面的部分是花莖會用到的。

3

切除四邊的角，讓花材能多面向的插上。此時海綿已經富含水分，所以比較不會有碎屑，能順利的裁切。

✖NG 將海綿順著花器的形狀適當裁切，必需讓海綿仍維持方形，海綿會與花器內面相互卡住，提起時不會鬆脫（左側）。但如果太過於遷就花器形狀修剪，海綿就會不穩固（右側）。

4

如果要插上大量花材時，為了避免海綿與花器出現鬆脫或傾斜的情況，可以使用膠帶以一字型的貼法，將海綿與花器相互固定。

5

膠帶只需要固定正面即可，因為膠帶的寬度會影響插花的範圍，所以在海綿上的膠帶面盡量窄一點。

Type B
筒狀或方形

海綿的高度與花型設定有密切的關係，海綿高過花器或低於花器，花型都會隨之改變。

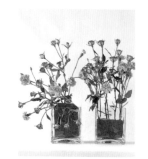

放射狀的花型適合海綿高於花器（左側）。如果是垂直花型，海綿保留最低限度的厚度即可（右側）。

Type C
淺盤或是平的器皿

平面的花器若使用海綿，即可創造出豐量的花型。為了避免海綿因為過多花材造成傾倒，需要多下點功夫。

要避免海綿浮起或傾倒，可以使用專用道具將海綿固定，如圖中搭配海綿固定座，再以貼土固定於花器上。

2

貼土以手指搓揉軟化後貼於固定器上，緊壓固定器黏至花器上。可以先夾入鐵絲，就不用擔心屆時無法將固定器拔起。

3

含有水分的海綿以固定器固定之後，再以鐵絲固定。海綿上端先放上細枝再以鐵絲綑綁，就可以避免鐵絲過度陷入海綿之中。

Type D
較深的花器

吸水海綿如果是懸空的狀態，容易使水分流失。但不需要使用超長的吸水海綿，而是要透過以下的小技巧。

高的花器，可以透過底部墊小石子的方式，讓吸水海綿墊高。

Type D memo
不要重疊海綿

因為一旦切割過的海綿，其纖維就不會互相連結，上層海綿流出來的水，下層海綿也不會吸收（右側）。為了要避免這種情況，配合花器高度，在海綿中間夾入透明膠帶，水分補充不要超過膠帶的部分就可以安心。

column
使用過後的海綿請壓扁丟棄

吸過水的海綿，即使曬乾之後，吸水性也會降低。若是曾經使用過也有可能殘留花材殘渣，因此二度使用在衛生考量上是不建議的。所以使用之後的海綿請壓扁排除掉水分後即可丟棄。如果因為環保上的考量不想使用海綿，也可選用花的枝幹（如P.54、P.55）或是劍山（P.60）當作固定花材的器具。

彩色吸水海綿

使用吸水海綿的時候多半會將海綿掩蓋住，
但如果使用彩色的吸水海綿，就可以露出海綿當成設計的一環，感覺也不錯喔！

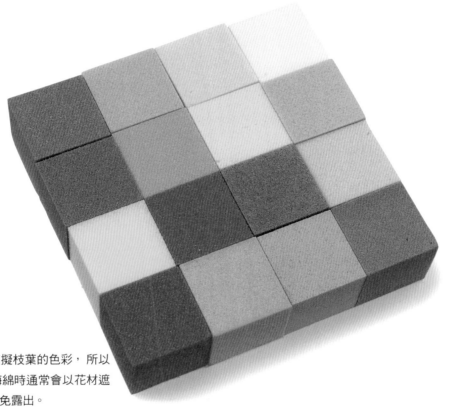

「彩色繽紛的吸水海綿
是花藝設計的好夥伴。」

普通的吸水海綿因為模擬枝葉的色彩，所以多為綠色。使用綠色海綿時通常會以花材遮蓋住，基本上會盡量避免露出。
但是如果使用彩色的吸水海綿，就是顛覆我們一般的使用方式。除了會讓海綿被看見外，也可以運用色彩的搭配創造出整體感。
如上圖所示，現在彩色海綿的顏色越來越多樣，色彩也更加繽紛。

◎吸飽水分之後

海綿的顏色會比乾燥時更深

彩色海綿使用的方法與一般海綿相同。如圖片顯示，在左側是未吸水的海綿，顏色比較淺，但吸水之後顏色會像右側一樣變深。所以購買的時候要選擇比預期中顏色淺的海綿。

column
混和多色使用
裁切成細長型的吸水海綿相互拼接放入透明的花器內，就會呈現繽紛的效果。雖然裁切後的海綿吸水性無法銜接，但只要是縱向的接法就不會有水分流出的問題。
●玫瑰‧繡球花‧納麗石蒜‧薄荷
花藝設計／內海　攝影／落合

其他道具

製作花束等作品時，活用道具可讓作品更完美，且完成度更高。

希望漂亮地呈現作品，除了要多練習加強自己的手藝，
選擇必要的輔助道具也很重要。

一般製作花藝作品時所需的材料，可以到資材店或是
手作材料店購買，但對於初學者來說，不一定要一開
始就全部購買。插花最需要的是一把花剪，其次是喜
歡的花器，其他工具視需要再慢慢增加即可。

以下將針對常用的道具作基本的介紹，但依照個人的
創意變化，可以衍生出更多的用法，請透過自己的巧
思與技巧，好好地發揮道具功用吧！

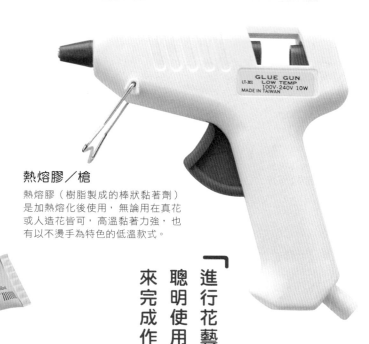

熱熔膠／槍
熱熔膠（樹脂製成的棒狀黏著劑）
是加熱熔化後使用，無論用在真花
或人造花皆可，高溫黏著力強，也
有以不燙手為特色的低溫款式。

「進行花藝設計與製作花束時，
聰明使用方便的道具
來完成作品吧！」

生花用黏著劑
管狀的黏著劑，雖然乾透的速度
比熱熔膠久，但因溫度不會過熱，
能夠直接使用於花材的黏接，
FLORAL ADHESIVE、AQUA
BOND等是日本常見的市售品牌。

劍山
固定花材的道具，多為金屬製（右側兩款），
所以有一定的重量，能夠呈現穩定感，也能
夠固定較重的枝幹。也有塑膠製的劍山，底
部附有吸盤，雖然固定力較弱，但用於透明
花器中比較不顯眼。

鐵絲
可以補強花莖的鐵絲（P.110），#字後
面的號碼是代表鐵絲的型號，#20至
#30之間是比較常用的款式，建議可以
先購買準備著。如圖中所示，有裹上膠
布的包線，也有原色的裸線，依照使用
需求來選擇不同的顏色，當然也可以自
己用花藝膠帶纏繞製作。

固定網

又稱作鐵絲網。常使用於雞籠子上，是使用鐵絲編成的網狀道具，可以捏圓放到花器內使用，也可以用來包覆海綿，或作為上鐵絲式捧花的協助工具（P.127）。

包裝紙

用來包裝花束用的紙，如薄紙或報紙等透氣性較好的紙材。雖然透明塑膠包裝紙的阻擋保護效果較好，但容易使花材悶壞，運送到目的地之後，就必需盡早拆除。

海綿固定座

避免海綿晃動的固定座，插住海綿，底部再以貼土固定於花器上使用。OASIS PICK、AQUA PIN HOLDER 是日本常見的品牌。

花藝膠帶

除了可以用來纏繞包覆鐵絲之外，也能用來固定複雜形狀的花腳。紙膠帶上附有蠟狀黏著劑，只要將有伸縮性的膠帶拉長，就能用來黏著固定。

海綿用耐水膠帶

經過防水加工的布質膠帶，不容易留下殘膠，非常適合用於將吸水海綿固定於花器，當然也可以使用防水膠帶代替。

貼土

從紙帶上撕下來，就像捏橡皮擦一樣的感覺，搓揉之後即可用來固定花器與海綿固定座，日本常見的有 OASIS FIX、AQUA FIX 等。

緞帶

綑綁花束、捧花把手的纏繞裝飾等皆可使用。如果搭配鐵絲使用，也能像花材一般，裝飾於花束之中。也有緞帶兩側有細鐵絲的寬版緞帶，在造型上也相當方便好用。

column

以紙張將鐵絲捲起收納

如果購買的是沒有特殊包裝的鐵絲，拆開後的鐵絲常會相互纏繞或變形，因此可以用紙張將鐵絲整個包起來收納。鐵絲成束收納也比較不容易彎曲變形，需要使用時再拉出需要的數量即可。

column

花藝膠帶的使用方法

因為花藝膠帶本身有黏著性，所以一開始要使用的時候，膠帶頭總是不容易拉起，千萬不要勉強拉，應該像圖中的方式，像是剝洋蔥皮一般，從側邊向膠帶頭的方向拉。要收起來的時候，也要避免膠帶頭鬆脫，請以手指按壓一下以便固定膠帶頭。

Lesson 1 花&道具總複習

預算 2000 日幣的花材。
● 大理花・萬壽菊・松蟲草・斗
蓬草・捕蟲瞿麥・水仙百合
花藝設計／森　攝影／山本

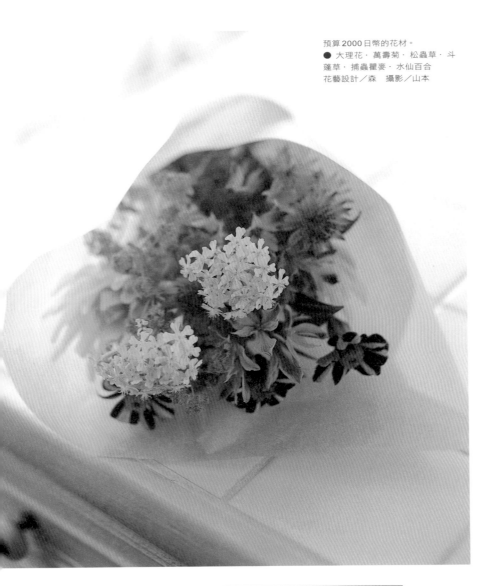

A 一開始活用花材長度，隨著時間慢慢地修剪變短，並且更換花器、改變風格。

鮮花和蔬菜一樣有保鮮期。如果每天將花莖泡在水裡沒有妥善照顧，就會日漸虛弱，因此每天重新換水清理是很重要的。只有單純換水略顯單調，何不順便變化造型呢！不拘泥於專業花器，活用手邊的小容器就行了。當花莖還長的時候搭配有點高度的容器，隨著花莖修剪變短，就換成小型的器皿，或是重新分配花材變成兩小盆，最後則只保留一小段點綴。

Q 購買了喜歡的花草後，要如何享受每天被鮮花包圍的樂趣呢？

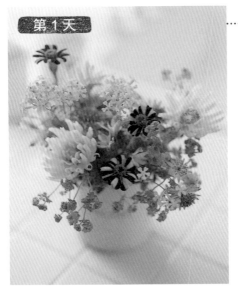

第 1 天

善用花材長度
放入較大的馬克杯裡，讓花材原本的長度自由伸展呈現。此時以白色大理花為主角，萬壽菊作為搭配重點。

> **第2天**

> **第3天**

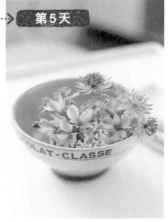

稍微修剪花莖

因為花材還很新鮮，所以只需稍微
修剪即可。取出已稍微凋謝的大理
花及萬壽菊各一朵，重新調整之
後，再放進比之前較小的容器內。

一口氣剪短

花莖開始出現黏稠感，所以一口氣
修短，將花材依照顏色重新調整，
並分到兩個優格容器裡，小巧的造
型相當圓潤可愛。

變換主角

取出已經凋謝的花朵，也是常保整
體花材新鮮的訣竅。去除凋謝的大
理花與萬壽菊後，改以松蟲草為主
角，容器也換成玻璃製的聖代杯。

> **第4天**

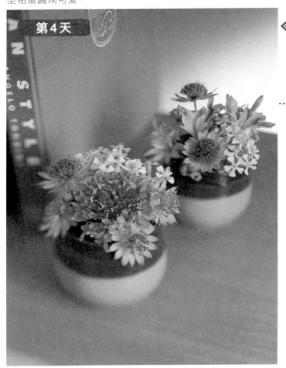

> **第5天**

最後只保留一小段

只挑選出完整的花朵，最後就以小碗
來呈現，可以用小型劍山固定花材，
讓花瓣不碰到水，延長花材生命。

← 複習一下
P.12-13

Q 同一天購入的玫瑰，
經過一星期後，
看得出來哪一朵
有使用延命劑嗎？

a

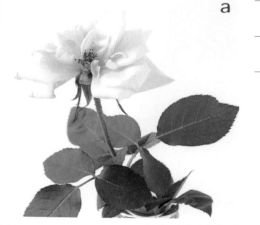

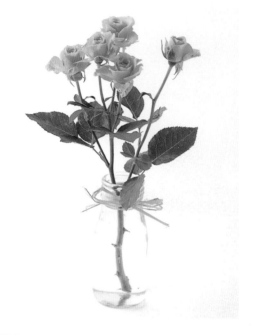

b

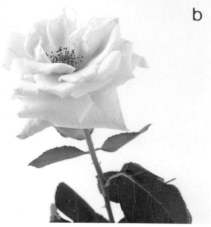

將花朵放在裝了水的玻璃容器裡，觀察
一星期看看吧！是什麼都不作好呢？還是
放入延命劑來維護花朵呢？不同的決定
會改變花朵的狀態。

A 有使用延命劑的
為 c 圖，確實延長了
花朵盛開的時間。

c

左圖都是玫瑰在購買後一星期的樣子。 a是每天換
水的玫瑰，雖然花瓣開始散落，但葉子還是很健康。
b是完全不照顧，花蕊已經鬆散，無論是花瓣或葉子
都呈現隨時會散落的情況。 c則加入延命劑，所以兩
天換一次水即可，無論花朵或葉子，呈現的狀況都還
很完美。

在夏天高溫的季節，花朵經常無
法持久，所以透過延命劑（右），
能夠延長花朵壽命。也可利用漂
白水，雖然漂白水無法提供花朵
養分，但可以抑制細菌生長，切
記不可將多種藥品相互混合，避
免發生危險。

← 複習一下 P.12-13

Q 使用籃子時
該如何讓花朵
保持水分呢？

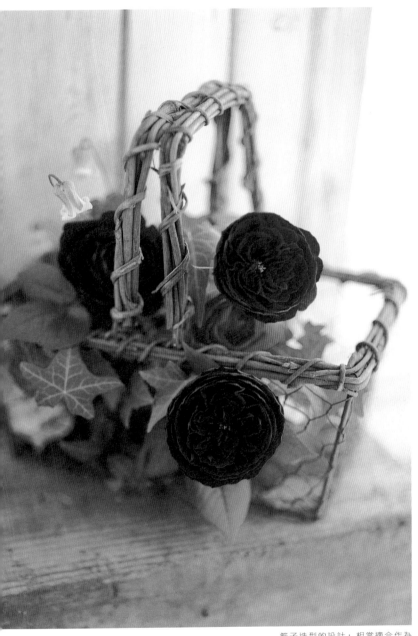

籃子造型的設計，相當適合作為禮物，香氣四溢的紅玫瑰搭配滿滿的綠意。
●玫瑰（Royal · Flower box）·鐵線蓮 · 常春藤等
花藝設計／並木　攝影／山本

A 只要局部使用
吸水海綿即可。

如果使用的花器無法盛水，如籃子或紙袋等，那麼就使用小型的吸水海綿吧！只要於插花的位置擺放小海綿，不需要很大的體積，只要比容器小，盡量不顯眼即可。

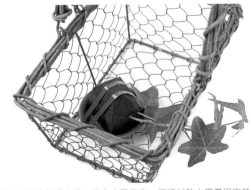

將吸水海綿裁成小塊，放在小器皿中。海綿以防水膠帶固定於籃子上。

← 複習一下 P.22-23

Chapter 2

花材處理 & 保鮮

無論多厲害的花藝作品，如果因為前置作業不足，

造成花朵枯萎，都稱不上是愛花人。

因此讓花材常保元氣是花藝創作者的基本禮儀。

只要好好地進行處理，效果自然會反映到花材上。

雖然有很多種的作法，但原理都是一樣的，

只要好好觀察花材的特性，選擇適合的處理方法就可以了。

花莖泡熱水、用火烤？
出乎意料的作法，
但效果絕佳。

→ P.46

枝幹、藤蔓等
木本植物，
使用切口法。

→ P.44

利用廚房
隨手可得的
調味料。

→ P.48

在水中折斷。

→ P.40

花農或花店的
作法與家庭用的
處理法不同。

→ P.34

處理花材的基礎步驟

處理花材是在創作之前，務必先進行的作業，主要目的是幫助花朵吸水，日本稱為「水揚法」。
透過這個事前準備，給花朵充分的關愛，才能讓花朵保持生氣，

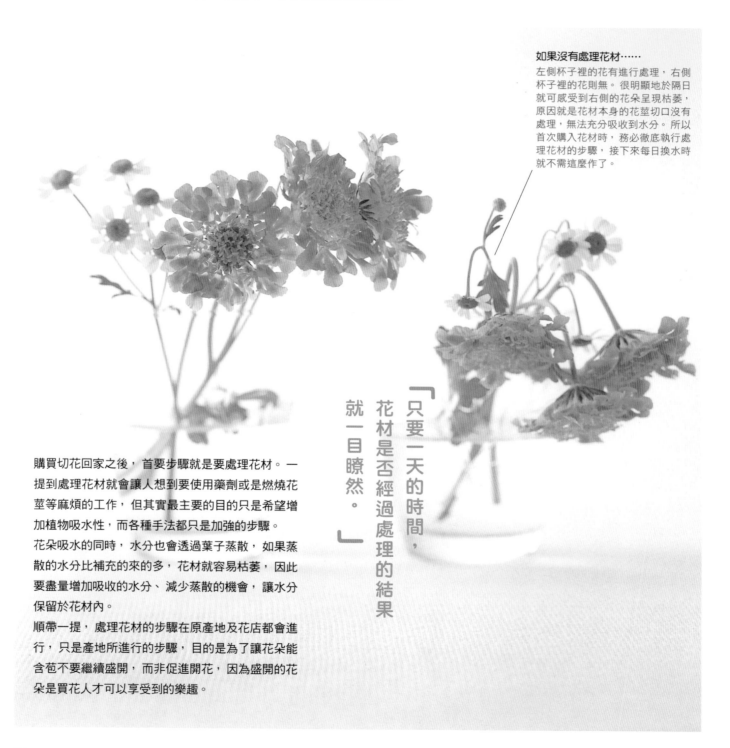

如果沒有處理花材……
左側杯子裡的花有進行處理，右側
杯子裡的花則無。很明顯地於隔日
就可感受到右側的花朵呈現枯萎，
原因就是花材本身的花莖切口沒有
處理，無法充分吸收到水分。所以
首次購入花材時，務必徹底執行處
理花材的步驟，接下來每日換水時
就不需這麼作了。

「只要一天的時間，花材是否經過處理的結果就一目瞭然。」

購買切花回家之後，首要步驟就是要處理花材。一
提到處理花材就會讓人想到要使用藥劑或是燃燒花
莖等麻煩的工作，但其實最主要的目的只是希望增
加植物吸水性，而各種手法都只是加強的步驟。
花朵吸水的同時，水分也會透過葉子蒸散，如果蒸
散的水分比補充的來的多，花材就容易枯萎，因此
要盡量增加吸收的水分、減少蒸散的機會，讓水分
保留於花材內。
順帶一提，處理花材的步驟在原產地及花店都會進
行，只是產地所進行的步驟，目的是為了讓花朵能
含苞不要繼續盛開，而非促進開花，因為盛開的花
朵是買花人才可以享受到的樂趣。

◎處理花材的原理

透過莖部的維管束，就像花的吸管一樣，將水吸入

植物到底是透過哪裡吸水的呢？透過蒸散作用的實驗來看看吧！右邊三張圖片顯示出吸水的導管，海綿狀的中心是不會吸水的，主要是透過管狀的維管束，將水分提供到花朵與葉子處。而如何能提升莖部吸水力就是處理花材的目的。

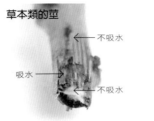
草本類的莖
← 不吸水
吸水 →
← 不吸水

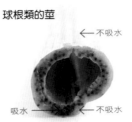
球根類的莖
← 不吸水
吸水 → ← 不吸水

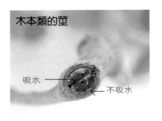
木本類的莖
吸水 →
← 不吸水

◎適合使用哪種處理法呢？

所有方法的原理目的都相同

這裡介紹的各種處理法，都是為了讓花材能夠吸收更多水分的步驟。因此要搭配花材的特性選用最適當的方法。無需硬背下來，只要先透過觀察花朵，再確認資料，採用適當的方式即可。

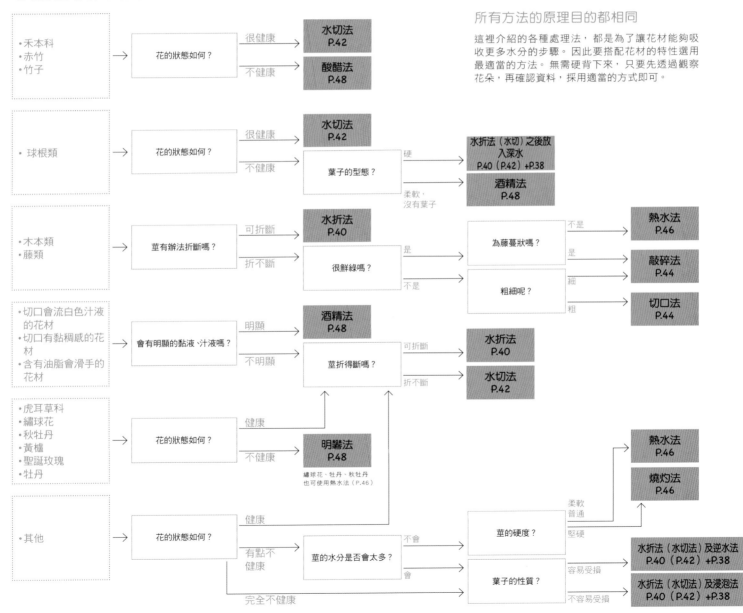

處理花材的順序

開始進行前的準備、後續作業……

為了能有效提高效果，要好好記住流程喔！

處理花材之前

◎去除下葉

這些是處理前的花材，為了避免葉子泡水導致腐爛，水若是髒汙就會阻礙花莖吸水效率。

↓

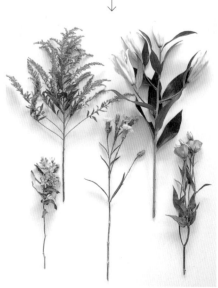

會浸泡到水裡的部分，就需要將葉子去除。像康乃馨等花材，因為莖較軟，則需要先提供水分，讓葉子吸飽水後，再剝除葉子。

水分只提供給需要保留的花材與葉子

拆除花的包裝之前，必需先準備好處理花材所需要的道具，其實道具並不特別，像花剪、有一定深度的容器等。首先，先把不需要的葉子及花苞、受傷的枝幹去除。下端的葉子若浸泡到水裡容易腐爛，也會吸取水分，所以需要減少葉子，集中水分讓花朵吸收。

Point 會泡到水的部分，將葉子完全去除

只要是會泡到水的葉子，就是要去除的範圍，這種作法也能提升處理的效果。花莖的全長，從下方開始的1/3，即是需要去除的部分。無論葉子大小，一律去除。目的就是保持清潔，讓花朵能常保新鮮。順帶一提，所謂的「下葉」不只是單純指「花莖下半部的葉子」，而是依照容器需求，會泡到水裡的範圍都算是下葉。當容器很淺，所需要保留的花莖很短，那麼可能去除掉部分的花苞，這也算是下葉的範圍。

OK

去除下端的葉子之後，將花朵放入水中。可避免腐爛、滋生細菌。

NG

如果覺得麻煩而沒處理下葉，直接將花放入水中，不但會使泡到水裡的葉子腐爛，也會讓水混濁不清，將會導致花材全部腐爛。

Type A

菊花

菊花類，無論是分枝多的花或是一朵的花，葉子的生長方式皆是大葉的底端有許多小葉子，這些都必需仔細地去除，因為很容易就變成吸水不良的原因。有些花材的葉子比較難去除，務必小心仔細地處理。

1

會浸入水裡的部分，葉子絕對要去除。首先將大葉子去除，小葉子的部分則盡量清乾淨。

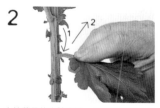

2

大片葉子的去除方法，可以用拇指與食指捏住葉子尾端，向下壓折（1），再向上提起，就不會傷害到花莖表面（2）。

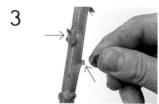

3

仔細檢查大片葉子去除之後留下來的葉子（如箭頭所示），避免傷害到花莖表面，以指尖捏起小心拔除，另一手旋轉花莖，就比較輕易去除。

Type B
洋桔梗

洋桔梗也是比較難處理葉子的花材，因為葉子與節的部分相連，所以去除方法要像菊花類的花材，將下葉完全去除乾淨，如果有殘留，就可能造成葉子枯萎。

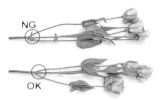

請注意圖片內圈起的部分，OK的葉子完全去除乾淨，而NG的處理方法就太隨便，若是還有殘留，即使已經處理大片葉子也於事無補。

Type C
鬱金香

鬱金香的葉子是包覆著莖，纖維也是縱向的生長，所以去除葉子時必需小心地不要傷到花莖。可先以刀子劃出刀痕。

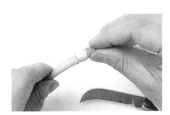

葉子尾部輕輕地用刀子稍微敲一下，小心不要傷到花莖，一邊旋轉花莖輕輕地用刀子劃出一圈痕跡，再直接將葉子從痕跡處拔起。

Type D
玫瑰

如果將花刺去除，就能夠加速吸水的效果。因此如果希望花朵能早點盛開，就要適當地去除花刺。玫瑰是屬於木本類植物的同伴，比起一般花草的莖來的堅固，所以不用擔心去除花刺會傷到花莖。

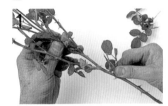

一手抓穩花莖，單手去除葉子的時候請小心花刺，直接從葉子尾部向下壓折即可拔除。

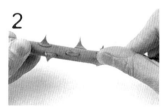

雖然玫瑰的花刺不會汙染水分，但是容易損傷其他花材，所以要先除去。去掉的方式先將莖橫放，以大拇指腹頂住花刺。

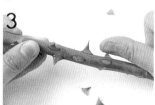

直接以指腹將刺向外推倒，即可讓刺折斷。不要太過用力更能乾淨地去除。

Point 不會開的花苞需要和下葉一起被去除

處理下葉時，要連同一看就不會開的花苞一起去掉。如果保留可能會造成水分無謂的吸收與蒸散，使得養分被無謂的消費。當然花莖能夠吸收的水分是有限的，盡可能地為花朵保留水分，才能夠讓開花的花朵，呈現新鮮的狀態。這是在開始插花之前，一道能夠讓花朵美麗綻放的必備手續。

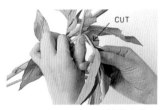

這是芍藥的五瓣葉（大片葉分成五瓣），因為葉片面積大也容易造成水分混濁，可以從中間三瓣處的基部拔除。

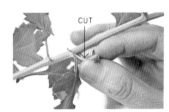

這是菊花的葉子，極小的花苞常會隱藏在葉子基部，看起來就不會開花的跡象，需要仔細找出來，再以指尖捏起摘除。

花材不同
所選用的處理法也不同。

•水折法
在水中將莖折斷，無論是哪種花材都可以先嘗試。

•水切法
用花剪在水中剪斷花莖，水折困難的花材使用。

•切口法
幫助木本類於莖基部切口，提高水分吸收力。

•敲碎法
藤類等敲碎莖基部能使纖維敲散，增加吸水力。

•熱水法
將莖基部泡入熱水，利用滲透壓提高水分吸收。

•燒灼法
以瓦斯爐燃燒莖基部，原理與泡熱水相同。

•酒精法
針對切口會流出汁液的特殊花材，可清洗乾淨。

•明礬法
對特殊花材有效的酸性物質，能夠使柔軟花莖加強吸收。

•酸醋法
對特殊花材有效的酸性物質，直接吸取能有助於水分吸收。

處理花材之後

◎花材浸水

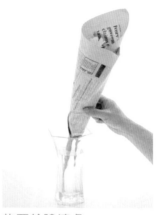

放置於陰涼處
約一個小時以上

處理過後的花朵，必需浸在乾淨的水裡，好好地放置一個小時以上，以報紙捲起包住整株花。（若原本於處理時就有包覆報紙，則直接沿用即可），裝好清水的水桶容器放於陰涼處，水深一點雖然比較好，但不要蓋過花瓣。浸泡至花朵看起來有活力，葉片也呈現青翠感即可。

◎讓處理花材更有效果的方法

Type A

浸泡法

植物即使在處理過程中，吸收到的水分還是會不斷地蒸散，尤其是較脆弱且枝葉分枝多的花材，蒸散的速度可能高過於吸水的速度。因此透過深水的水壓能讓水分補給更快。透過報紙的包覆，更可以抑制水分蒸散，甚至能讓部分葉子或分枝也協助吸水。同時藉由這個流程，也能夠將彎曲的枝幹、葉子調整形狀。所以務必以此方式進行，無論是水折法、水切法，甚至是熱水法或燒灼法之後都可以使用。

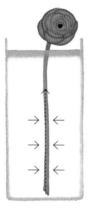

實際進行時要透過報紙捲起包覆。水越深產生的壓力越大，因為水壓的關係，可以讓浸於水裡的莖、葉也能從表面開始吸水。

1

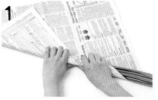

距離莖基部上5至10cm處開始以報紙捲起，包覆起花瓣。如果沒有夠深的花器，則事先將長度剪成作品需要的長度＋插腳的長度。

2

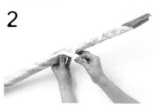

去除多餘的莖葉及小花苞，彎曲的莖包覆成只能直直伸展的空間，報紙的尾端以膠帶固定。

3

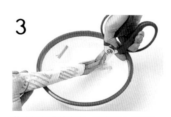

莖的基部浸於水中，基部以上3至5cm處進行水切法，放置約兩秒吸水後再拿起，放到高水位的容器中。

4

為了讓切面不要乾枯，要立即換到高水位容器中，在陰涼處置放一小時以上，但也不要放超過半天，避免葉子過分悶熱。

Type A _4 memo

水深要超過花材長度的一半

以深度夠的花器，或是寶特瓶切開上半部，讓花莖能夠直直的站立，並透過水壓促進吸水。如果是淺水的效果就會不彰，至少要將花材的一半以上浸至水中（圖2），但要留意不要讓花朵泡到水裡。若要補充水分，可以使用噴水器隔著報紙噴濕（圖1），這樣的作法能夠避免花朵直接噴水受到傷害。

1

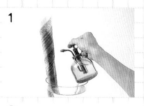

2

←──── 水浸泡的部分 ────→

〔適合浸泡法的花材〕

菖蒲等濕地裡開花的品種，或者是葉子浸水也不容易損傷的觀葉植物都很適合，或像玫瑰、芍藥等葉子有光澤的植物也很適合。但是像菊花、非洲菊、向日葵等菊科類、黑種草等葉子較細的花材就不適合此作法。

〔主要適合花材〕

鳶尾花／鐵線蕨／斗蓬草／火鶴／鐵線蓮／芍藥／莢蒾／寒丁子／金罌花／牡丹／野春菊／夕霧草／陸蓮花／勿忘我

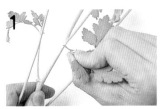

1

先去除已經損傷的葉子，也切除損傷部分的莖，長度統一修剪。

2

花材以整束倒過來的方式，以噴水器從葉子背面噴水，但請避開花朵部分，以避免花朵因為水分過多而腐爛。

⊗NG

所謂的逆水，重點就在要將花材倒著拿，如果直接將花材正著噴水，會讓水直接噴到花瓣上。雖然葉子從正面也能吸水，但花朵本身是無法吸水的。反而可能會因為水分而造成褪色或是水傷，所以務必不要將水噴到花面。

Type B

逆水法

所謂的逆水是為了幫葉子容易受損的花材補水的方式，或是已經稍微有枯萎現象，使用浸泡法對花材可能會有負擔的時候使用。從葉子背面噴水即會形成水的薄膜，防止水分蒸散。可以讓水分不足的植物恢復元氣，因為從葉子背面噴水，水的重量會使得葉子產生逆行性，因此稱為「逆水法」。而浸泡法、水折法，或是效果更佳的熱水法或燒灼法，都是提升花材吸水的作法。

實際上，花材是擁有逆水性的。與浸泡法有點不同的是，透過深水水壓讓葉片吸水，而逆水是噴上薄薄的水分，甚至是立刻就乾的程度，以水作為葉子的薄膜，避免由莖部吸上的水分蒸散。

3

噴水的程度要噴至全部花材都有濕潤感，結束後再一起甩水，此時如果只有活動手腕，可能會因為用力過度而造成花材折損，所以請使用整個手腕甩動花材。

4

將莖、葉調整好固定方向後，以報紙包覆起整體，且花瓣朝上。底部放入水中，以水切法剪掉約 3 至 5cm 後，稍等約兩秒鐘，再將花材移到不會浸到葉子的深水容器中。

5

最少需要三至四小時的時間，如果吸水較慢的花材建議可以放置一晚。

Type B _5 memo

將部分枯萎的葉子摘除

水切結束後還需要將花材置放一小時以上，結束後攤開報紙，確認水分是否補給充足，如果花材還不夠有活力，則需要再重複捲起與浸水。也有可能是整體的感覺還不錯，但有部分吸水不足，如同圖中有一部分的葉子呈現枯萎的狀態。此時可以摘除部分的葉子，如果葉子比較脆弱無法承受，則要避免重複施行的情況。

〔**適合逆水法的花材**〕

使用浸泡法時，菊科類的葉子容易損傷，特別是分枝多的菊花、瑪格麗特等，都適合採用逆水法，葉子多的香草類也很適合。而分枝多的玫瑰等，於深水處理時也容易影響到花朵，也建議使用逆水法。但葉片較脆弱的大飛燕草、黑種草很容易受到水傷則不適合逆水法。

〔**主要適合花材**〕

常春藤／小菊花／大波斯菊／麒麟草／藍眼菊／香草植物類／迷你玫瑰／醉魚草／小白菊

39

水折法

只要可以折的花材，就先折折看吧！這是處理花材最基本的作法。
讓切口不平整增加吸水的面積，藉此加強吸水效果。

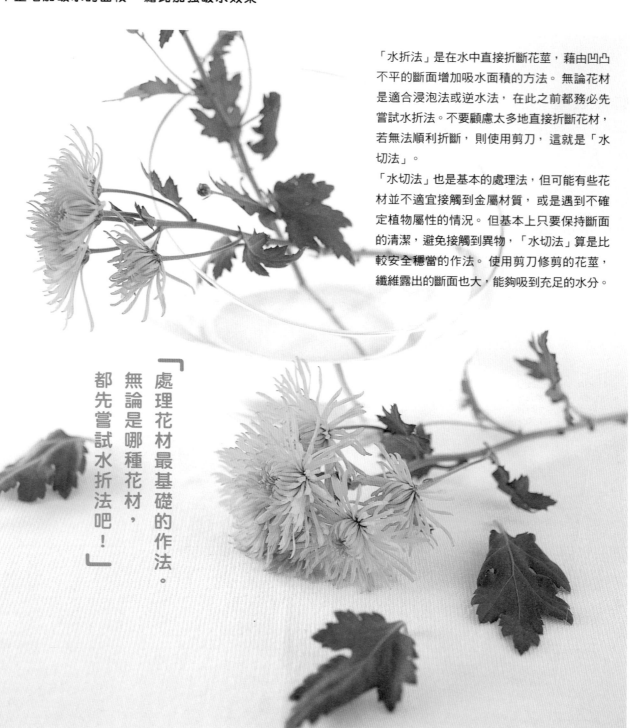

「水折法」是在水中直接折斷花莖，藉由凹凸不平的斷面增加吸水面積的方法。無論花材是適合浸泡法或逆水法，在此之前都務必先嘗試水折法。不要顧慮太多地直接折斷花材，若無法順利折斷，則使用剪刀，這就是「水切法」。

「水切法」也是基本的處理法，但可能有些花材並不適宜直接觸到金屬材質，或是遇到不確定植物屬性的情況。但基本上只要保持斷面的清潔，避免接觸到異物，「水切法」算是比較安全穩當的作法。使用剪刀修剪的花莖，纖維露出的斷面也大，能夠吸到充足的水分。

「處理花材最基礎的作法。
無論是哪種花材，
都先嘗試水折法吧！」

◎水折的原理

利用不平整的切口
增加吸水的面積

以藍墨水來示意植物吸水的樣子，可以看到集中於表皮內側的導管（如圖1藍色的部分），也就是說吸水的部分如同插畫中的紅線標示處。讓斷面不要接觸到空氣，而在水中進行，因為水壓的關係，會讓水如虛線箭頭般的方向行進。

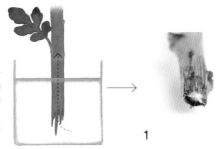

1　　　2

◎水折法的作法

1
兩手放入容器裡，盡量地使用深且廣的容器，臉盆或水桶皆可。或是只要將水槽清洗乾淨，也可以直接在槽中進行喔！

2
折點可以選擇距離莖基部約5cm處，如果莖有受損，可以選擇再高一點的位置。選定位置後使用兩手拇指的指甲，一口氣向外側施壓，並向兩側拉開。

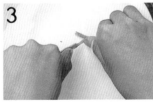

3
折斷的一邊，直接向外扳折。如果無法一次將花莖折斷，就用指甲拉扯扭斷即可。

4
放在水中過兩秒之後再移到別的容器裡，水量則是以不浸到花葉為原則。如果切口會分泌汁液，要避免沾到花莖快速地移動至花器內，並靜置一小時以上。

2_memo

向外折斷的訣竅

纖維很強韌的菊花類或是木本類的花材，撕裂的面積較大，必要時可以先去除部分表皮之後再折斷。使用大拇指指尖與花材垂直，以指甲下壓，讓表皮產生裂痕，小心不要冒出水面，不然則會讓吸水效果降低，並且注意不要搞錯纖維可折斷的方向。

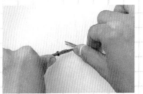

扳開時，主要向外施力的是靠近底部的那側，也就是要捨棄的那段（以圖片來說就是右手的莖），向外側用力後撕開。

↓

OK

折斷之後，從折斷口開始向下將表皮剝開，適度地製造斷面。

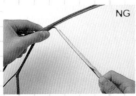

NG

如果將要丟掉的那段莖向內拉扯的話，就會造成要使用的花莖表皮被剝落，這就NG囉！

Point 扭斷的莖斷面
產生撕裂狀

如果有無法一次折斷的花材，花莖可能造成撕裂的斷面，但一樣適用水折法，只是折法有所不同，要用旋扭的方式讓花莖扭斷形成斷面。透過將纖維撕裂，能增加接觸水的表面積，提高吸水效果。

雖然外觀有點不好看，但只要完成處理程序後，再修整其斷面即可。

〔水折法〕適合的花材

一般來說，枝葉類的都適合，像是雪柳、吊鐘花、日本山梅花等分枝多且花葉也多的花材。補充水分更是重要，所以務必要在水中進行。纖維較堅硬的菊科、龍膽科，又或是洋桔梗、康乃馨等枝節多易折的花材也都適合使用水折法。

〔主要適合花材〕

孔雀草／康乃馨／天人菊／菊花／燈台躑躅／洋桔梗／日本山梅花／瑪格麗特／小白菊／龍膽

column

枝幹類盡可能用手折

木本類的枝幹看起來比較乾，好像不確定會從哪裡吸水……但木本植物的生命力較強，其實不需要用太困難的方式強迫吸水。只要堅守最重要的原則，就是盡可能地增加斷面的表面積，而用手折是最簡單且最有效果的方法。有花朵的部分朝上，左手從下方握著枝幹（如右上圖），右手則從上方握住枝幹，確定好要折斷的地方，以右手大拇指下壓施力折斷（如右中圖），即可製造出大斜面的斷面（如右下圖）。重點是大拇指決定好位置，成為支點時要一口氣折斷。只要照這些步驟進行，就不會讓花朵或果實掉落。如果真的很難直接以手折斷，也可以先使用道具將枝幹割出刀痕，或者以敲裂的方式，折斷之後再浸水也行。

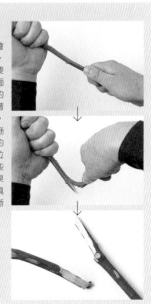

水切法

只要是無法折斷的花材，就可以使用水切法。
重點就是讓切口的角度夠斜、夠尖銳。

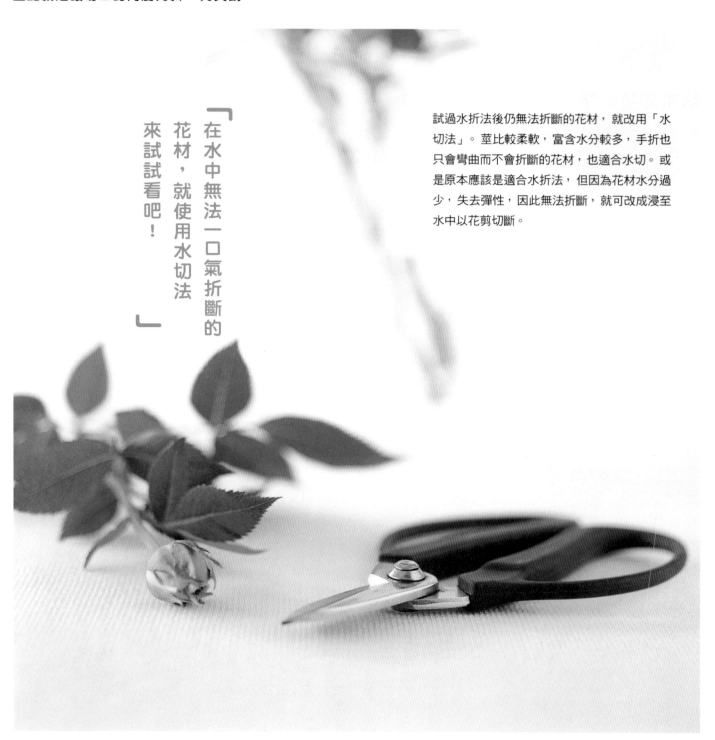

「在水中無法一口氣折斷的花材，就使用水切法來試試看吧！」

試過水折法後仍無法折斷的花材，就改用「水切法」。 莖比較柔軟，富含水分較多，手折也只會彎曲而不會折斷的花材，也適合水切。 或是原本應該是適合水折法，但因為花材水分過少，失去彈性，因此無法折斷，就可改成浸至水中以花剪切斷。

◎水切的原理

花莖水分較多的花材，
如球根類、細莖花草類

表皮內側的導管（如插畫中的紅線部分），同圖1，以吸藍墨水為示範，切口斜面大（圖2）就能讓斷面面積增加，讓水分如插畫中的箭頭充足地吸取並行進。

1 2

◎水切法的作法

1

保持花剪清潔，使用刀刃銳利的款式，食指靠在環外側，這種握法在剪堅硬的莖時可便於施力。

2

於深底容器內盛水，將花材浸至水中剪，從花莖底部向上約3cm處進行水切，如果花莖已有受損的情況，可以於傷部向上3cm再剪。

❌NG 不要以為只要保持切口有水分，而直接於水龍頭下方水切，流動的水經過花莖是沒有意義的，切記要以容器盛水，將花莖放入水中後再剪，這樣才能透過水壓，讓水分吸入。越是沒有精神的花朵，越需要深一點的容器來處理水切。

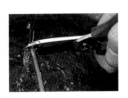

3

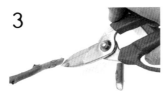

將刀刃的部分浸在水裡，一口氣斜剪，角度盡可能斜角。剪完之後花莖停留在水裡2秒不要移動。

4

移至其他深的容器中，深度以不碰到葉子為準。如果切口會有汁液流出來，要先擦乾淨之後盡快放入水中，至少要靜置一小時。

1_memo

請使用乾淨且銳利的花剪

如果刀刃沒有清潔乾淨，再度使用時，上面的細菌會轉到花材上。所以剪完之後，如果有汁液一定要清理乾淨，可以用沾上酒精或漂白水的布擦拭。如果剪刀不夠銳利，也會造成花莖無法順利剪斷，吸水口會有堵塞的問題，請特別留意。

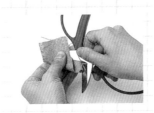

Point 盡量增加切口斜度，擴大吸水面積

有時因為專心於水切，就忘了注意切口的斜度。水切時也和水折一樣，要維持斜口大面積。就如同下方OK圖，擁有夠大的斜角是很重要的。而花剪能以斜面剪切，一口氣剪斷就能剪成斜角。

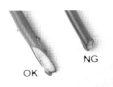

OK NG

column

處理大量細莖時，先以報紙綑成束

分枝多的細莖花材要進行水切時，或是一次要處理大量花材時，可以一起進行水切。只要將花材整理成束，並以報紙捲起，同時也能幫助莖葉調整形狀。直接浸泡至水中，讓花材吸飽水分。

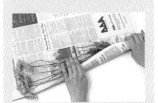

以報紙捲起時，保留莖的底部不要包裹，報紙捲好後再以膠帶固定。

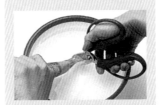

莖基部浸至水中，剪刀斜切，握著花材的手一邊旋轉，一邊從外側開始剪。

〔水切法〕適合的花材

無法水折的花材幾乎都可以使用水切法，特別像是孤挺花、風信子等球根類的植物，或是如非洲菊等菊科類的粗莖富含水分，不容易水折就需要採用水切法。像是瑪格麗特、松蟲草等野花類型的花朵，因為莖比較細，使用水切法比較適合。

〔主要適合花材〕

銀蓮花／孤挺花／火鶴／大伯利恆之星／非洲菊／海芋／垂筒花／劍蘭／火焰百合／大波斯菊／水仙／松蟲草／鬱金香／美女撫子／納麗石蒜／玫瑰／三色菫／斑葉海桐／風信子／小蒼蘭／虞美人／波羅尼花／葡萄風信子／百合／蘭花／魯冰花

切口法 & 敲碎法

以花剪於莖基部剪出切口稱為「切口法」（如左圖），以鐵鎚敲則為「敲碎法」，
這兩種都是為了增加吸水面積的作法。

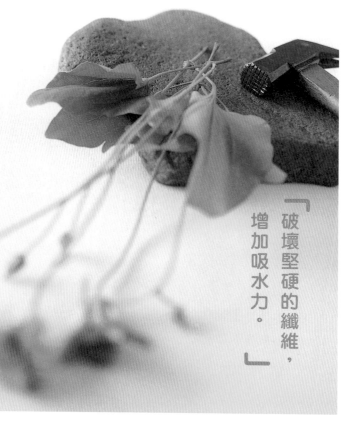

「破壞堅硬的纖維，增加吸水力。」

「切口法」主要是針對用手無法折斷的枝幹。有些枝葉茂盛，分枝又多就會造成水分散逸，所以要想盡辦法讓吸水面積加大。使用花剪在莖基部剪出切口，越粗的枝幹，切口必需越大、越深。且依照品種不同，有吸水力佳及吸水力弱的花材，差異甚大，可以與熱水法及浸泡法一起使用。若是使用到酒精等藥品，或是有汁液流出時就必需先清洗乾淨再搭配使用。

如果有細枝是剪刀無法切割開口，就可以使用鐵鎚敲碎莖部纖維的「敲碎法」，因為導管本身就細，即使破壞纖維也不會造成導管的受損，同樣地也能夠與熱水法或藥水一同搭配進行。

◎切口法 & 敲碎法的原理

切割或敲碎的目的
皆是為了增加表面積

右圖左側是切口法，右側是敲碎法。插圖中的紅線則是可以吸水的導管，（如同藍墨水處）。也就是說，樹皮的內側，擁有相當範圍的導管遍佈。為了要讓花材能夠充足吸水，因此切割或敲碎的根部能增大面積，讓水順利導入。若是配合熱水法或是藥品使用，效果會更顯著。

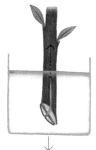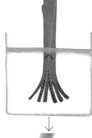

◎切口法

1

花剪斜切枝幹，並同時將花剪向外邊旋轉邊施力。剪刀完全閉合，維持斜角方向剪下枝幹。

2

張開花剪，以刀刃的邊緣抵住步驟1剪好的花莖基部，如此一來枝幹就會固定不會轉動。以順著纖維的方向，縱向的從花莖基部的中心一刀剪開。

3

再將剪刀合起，用剪刀扭轉加大裂痕。請務必維持花剪閉合的狀態，否則剪刀打開很有可能會受傷。

4

已切割開來的枝幹直接泡入水中，盡量採用深的容器。如果要與藥品一起使用的話，則先將枝幹泡入加入藥品的深水之後再移至清水容器中。

✖**NG** 枝幹縱向剖開的時候，盡量以平行的角度使用剪刀。如果有斜角很可能會折斷枝幹，就會使吸水的導管損壞。萬一造成部分的斷裂，就必需重新於斷裂處上方再次修剪。也要小心剪刀滑開，務必抓穩枝幹。

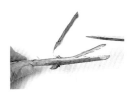

3_memo
粗枝幹則切入十字

針對枝幹的處理法，如果只是一字形的裂縫可能還不夠，最好能加入十字痕來提升吸水力。枝幹先切割出一道後旋轉90度再切割出另一道。（如上側圖片）切出裂痕後，再用合起的剪刀撐開裂縫（如下方圖片）即可。浸入水中時要讓裂縫完全泡入水裡，所以請選用深的花器。

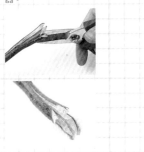

Point 不是切開就好了
還要剖開才行

如圖片所示，兩個枝幹都切割成十字，但就吸水量而言，左邊的絕對多很多，原因就在於左邊的切口有將其剖開，右邊的則只是劃入十字，稍微受傷的程度，也不讓表皮呈現裂痕，如此一來吸水效果也會減半。所以切口務必盡量加大。

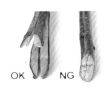

OK　　NG

〔切口法〕適合的花材

所有剪刀無法切斷的枝幹類皆適用切口法。有粗枝的木本類花材，如莢蒾等，或如紫丁香等木樨科的植物，可以在使用酒精法之前先切口，能夠提高吸水效果。

〔主要適合花材〕

梅花／冬青／櫻花／杜鵑／茶花／龍膽／腺齒越橘／小綠果／桃花／莢蒾／小葉瑞木／木瓜／木蘭／桃樹／柳／雪柳／紫丁香／非洲鬱金香

◎敲碎法

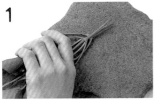

1

準備平面的石板或磚瓦當底板，但因砧板會受損所以不建議使用。於底板上擺上花材。

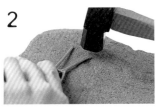

2

一手壓住花材，一手拿鐵鎚，彷彿要敲裂花莖一般，不要猶豫，直接敲下去。

3

將纖維整個敲爛，敲至呈現扇狀攤開為止。即使敲爛也沒有關係，導管會外露出來，因此不會影響吸水。

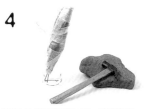

4

將花材以報紙整體包起，底部露出，然後再浸到深水中，水深以不浸到花瓣的深度為準，靜置約一小時以上。

✖**NG** 有可能因為不習慣使用鐵鎚而造成敲擊位置不正確，所以要好好地固定花莖，避免像圖中一樣，敲的範圍過大，造成不必要的損傷。一手固定花材，一手使用鐵鎚，如果不小心敲錯位置，請剪掉再敲一次。

2_memo
也可先以報紙捲起

在敲碎花莖的過程中，可能因為鐵鎚的敲擊，造成花朵搖晃，所以事先以報紙將花朵捲起固定，只露出花莖基部，這樣能減少鐵鎚造成的晃動衝擊，敲完之後一樣直接放入高水位容器中即可。

Point 敲碎的部分在
插花前再剪去

其他花材處理法不需要重新切口，但敲碎法在處理步驟結束之後，則需要重新將敲擊後變成茶色的花莖底部剪掉。因為敲碎花莖會使汁液流出，如果直接插花可能會造成水中混濁與細菌滋生。剪的位置就在敲碎處的上方即可。

〔敲碎法〕適合的花材

枝幹類或細枝無法切割莖部的花材皆可使用敲碎法。本來適合切口法的花材，針對比較細的部分也可用敲的，像是鐵線蓮等纖維較硬，用敲的也不會有汁液流出的植物，也可以搭配藥品更能凸顯效果。

〔主要適合花材〕

梅花／冬青／雲龍柳／鐵線蓮／櫻花／杜鵑／茶花／龍膽／腺齒越橘／桃花／莢蒾／小葉瑞木／木蘭／枝幹較細的桃樹

熱水法 & 燒灼法

把花泡在熱水裡,或是拿去燒,是不是讓人覺得很驚訝呢?
但效果絕佳,是務必要記住的技巧。

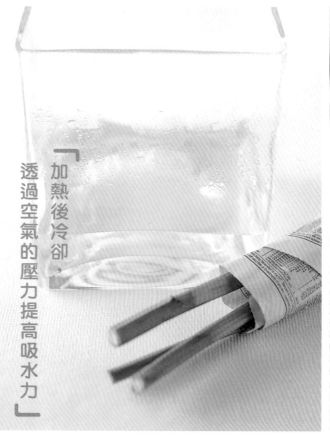

「加熱後冷卻,透過空氣的壓力提高吸水力」

你知道專家所施行的花材處理法嗎?就是「熱水法」和「燒灼法」——以熱水和火焰將花莖加熱的作法。「是因為很熱讓花嚇一跳就更容易吸水了嗎?」雖然坊間這樣傳說,但其實是相當大的誤解。

加熱的目的在於將花莖裡的空氣膨脹,使其釋放出來,也就是說花莖裡面會呈現真空狀態。此時再放入深水裡靜置,導管冷卻後產生壓力,就能夠從斷面一口氣吸入許多水分。這是透過物理原理的作法。

無論是燒灼法或熱水法都會產生高溫,所以能快速看到效果,而燒成炭狀的部分會產出活性碳,對於水的淨化及防止腐敗也有功效。

◎熱水法和燒灼法的原理

以熱度創造真空狀態,再使其吸水

放入熱水中會讓空氣在水中以氣泡形式釋出,中間的空氣沒了就會形成真空狀態,接著再放入冷水裡,導管就會回復原本的狀態,如同右圖插畫的虛線所示,依照箭頭的方向吸水,這就是熱水法的原理。燒灼法也是相同的原理,只是燃燒會比較耗時,而且又會讓熱氣傳導到花朵,所以要選擇水分較少、容易燃燒的花材來施行。

◎熱水法

當花材浸在熱水中時，要避免水蒸氣影響到花朵本身，所以要以報紙先捲起保護，基部保留約10cm露出在外。注意在包捲的過程務必讓報紙緊密貼合花莖，不要留有空隙。

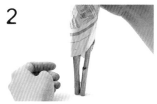

在加熱時要讓每根花材的加熱時間均等，因此要讓花腳等長。此時即使還沒進行水切、花腳還未剪成斜面都沒關係。

使用約60℃以上的熱水，浸泡深度約3至4cm，將花材放入熱水中，直到花莖變色為止。各種花材變色的時間不一，但基本上都只要幾秒鐘。

可以再準備一個深的容器裝冷水，當浸泡完熱水之後，就能馬上放到冷水裡，至少放置一小時以上，最後再將報紙拆掉後即完成。

 Point 使用60℃以上的熱水，浸泡時間只需幾秒鐘

泡在熱水裡的時間只要一瞬間，是不會損傷到花材的，但要讓熱度傳達到花葉部分，還是要浸泡久一點的時間。浸泡在熱水裡時，花莖還是會呈現綠色，當置換成冷水時，就會像圖中一樣開始變色。熱水不需使用沸水，像是熱水瓶裡的保溫的水即可。

1_memo
包捲報紙時要緊密

雖然要施行熱水法，但主要是針對花莖的部分，不要讓花瓣接觸到水蒸氣，即使是一瞬間也可能會造成損傷。為了避免此情況，必須要將花瓣以報紙捲起，務必緊密包捲著花材。如圖所示，報紙與花莖之間不要有任何縫隙，並握緊花材讓每枝花的中間不會有空隙。NG圖中有葉子露出，這樣水蒸氣就容易從縫隙中傷害到花朵。

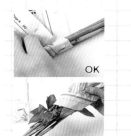

OK

NG

3_memo
變色部分以斜角剪去

浸泡過熱水的花莖，可以直接進行插花，因為細胞已經死去，就不會再有汁液流出弄髒清水，而熱水也同時消毒了花莖，直接用來插花可以讓花材生命更持久。只是若是置放在透明花器中，變色的花莖會影響美觀，此時再將變色的部分以斜角剪掉。

〔熱水法〕適合的花材

對所有的花材幾乎都有效果，但特別是野花類型的植物，因為花莖較細，水分很難傳到花葉部分，因此特別適合。而油菜花、球根類的花材，因為花莖較粗，施行水切法即可。

〔主要適合花材〕

泡盛草／斗蓬草／屈曲花／黃花龍芽草／天人菊／袋鼠花／球吉利／梔子花／鐵線蓮／波斯菊／芍藥／雪果／紫羅蘭／紅花三葉草／飛燕草／黑種草／玫瑰／向日葵

◎燒灼法

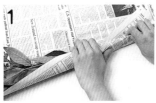

先將花材以報紙捲起，目的是為了在燃燒時不要讓熱氣傳到花葉，捲好的花材在燒好後也能直接放入水中，流程會更順暢。

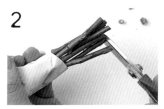

將花腳平剪剪齊，為了節省燃燒的時間，所以無需將花放入水中斜剪，也不用先進行花材處理。

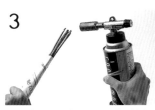

避免熱氣影響到花葉，所以將基部朝上花臉朝下握著，以瓦斯噴槍燃燒，火力適中能一次將熱度傳到花莖即可，瓦斯噴槍可在工具店或量販店購買。

火焰直接噴向花莖基部，燒到基部1至5cm處呈現黑炭狀為止。避免使用打火機，除了火力較弱之外，熱度也有可能會傳到花葉。

馬上放入水中（可使用剪掉上半部的寶特瓶），花莖的一半以上要泡到水裡，靜置於陰涼處，擺放時間約一小時左右，即可完成花材處理，或是以半天為限，盡可能的久放。

2_memo
花莖之間不要有縫隙

如同圖中的花莖，切口對齊、不要有任何縫隙。如果花莖沒有排列整齊，就會延長燃燒的時間，而且熱氣容易從縫隙中傳到花葉處。因此請保持花莖的緊密度。

3_memo
燒成黑炭狀剛剛好

花莖燒成黑炭狀的範圍應在底部1至3cm內，需要適度地控制範圍，才能避免燒過頭而影響到花葉，但也不要讓範圍過小，免得沒有成效。

1～3cm

Point 插花時需要將花腳剪到哪呢？

碳化的部分會有活性碳的效果，其實直接插到水裡是最好的。但是外表不美觀，所以如圖片一樣，若是黑色的部分太多，就全部斜切。因為燃燒過，所以虛線以上的部分已經以高溫殺菌，細胞已死去，所以不會流出汁液。

花莖變色的部分

〔燒灼法〕適合的花材

原則上適用熱水法的花材也都適合採用燒灼法，其中又以花莖堅硬且水分較少的玫瑰最為適合。而像芍藥等水分少，花莖硬的種類，容易燃燒所以也適合。反之，若是花莖水分過多，燃燒的時間就較長，比較不適合。

〔主要適合花材〕

泡盛草／黃花矢車菊／鐵線蓮／雪果／松蟲草／紫羅蘭／紅花三葉草／千日紅／銀葉菊／巧克力波斯菊／大飛燕草／黑種草／玫瑰／英蒾／向日葵／寒丁子

酒精法 · 明礬法 · 酸醋法

吸水力較差的花材，可以運用藥品或廚房就有的材料等日常生活用品，讓花朵更有元氣。

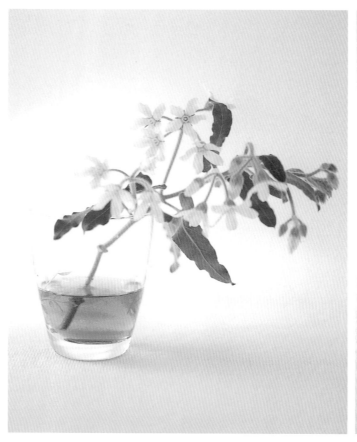

特殊花材可採用這個方法。

花材處理效果不彰的原因之一，就是植物的切口會流出汁液、油脂等，造成導管阻塞，清水髒汙，另外還有些會含有生物鹼的有毒成分，也會使植物容易老化，並造成人體肌膚過敏或乾燥。這時就要使用中和分解的方式，而使用酒精就能達到這種效果（如左圖），可以殺菌並提高滲透壓促進吸水力。

加入明礬（右圖）或是醋的花材處理法，則是一般流傳可以加強滲透的作法，但其實並不會因此增加花材處理的效果。而是因為酸性物質軟化導管，進而讓導管有較好的吸水力。可以與基本處理法搭配施行。

◎使用酒精、明礬、醋的原理

洗淨植物的汁液，
讓導管變柔軟

左圖使用酒精，汁液、黏液等以酒精清洗乾淨，切口就能順暢吸水，會分泌白色汁液的植物特別有效。右圖則是使用明礬和醋的方法，切口因為接觸到空氣，所以容易硬化的植物，因為細胞的收縮使得導管變窄，因此明礬和醋可以溶解汁液，讓導管軟化因而變寬，讓吸水力上升。

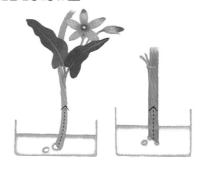

◎酒精的用法

1

酒精通常會與其他的花材處理法搭配使用。首先將花莖斜切，以懸空的方式剪花材，再以報紙捲起露出花腳。

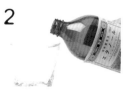

2

使用底部較窄的容器，例如杯子，將酒精倒入。花莖泡入其中約1cm深即可。因為含有乙醇成分，所以也可以用清酒或威士忌代替。

3

切口會流出汁液的花莖，需要在酒精中浸泡三至五分鐘。凝結後再以手指將汁液清除用水洗淨。

4

清洗乾淨後，隨即放入深的容器中，至少要靜置一小時以上。必要時可以於深水中再次進行水切。

4_memo

換水時同時清洗花莖

雖然清洗時也會讓白色汁液流出，但其實在換水途中汁液會逐漸減少。在換水或是斜剪花材時，不需要使用酒精。如圖中以指腹輕柔地清洗花莖，避免汁液留在手上，清洗後再使用肥皂清潔手部。

Point 酒精用量為浸至基部1cm深

其實酒精不需要太多，如果因為花材數量多，需要用到許多酒精時，再加水稀釋酒精就好，稀釋至1/10以內都還有一定的效果，且只需要浸至基部1cm深即可。如果使用底部狹窄的容器，可將花斜插，這樣即使酒精很少，也能達到效果。若直接用酒精原液，浸泡的時間就比較短，所以有大量的花材時使用原液，反而是比較有效率的作法。

〔酒精法〕適用花材

切口會流出白色汁液的常綠半灌木（如日本藍星花等）或是大戟科的植物，像百合科的鈴蘭、石蒜科的水仙、蔥類等切口會黏稠，木樨科的紫丁香等含有油脂的花材。

〔主要適合花材〕

百子蓮／鐵線蕨／大伯利恆之星／垂筒花／鼠尾草／紅花月桃／香紫瓣花／貝母／聖誕玫瑰／陽光百合

◎明礬的用法

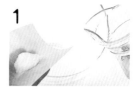

1

將明礬與水倒入容器中，一大湯匙的明礬溶解於清水200cc，調出濃度10%以上的高濃度水溶液。

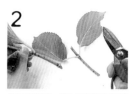

2

使用明礬時，需先切掉過長的花莖，僅保留作品所需的長度，不要的葉子也去除乾淨。

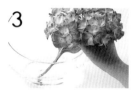

3

將花材浸入明礬水裡約三至五分鐘。花材以報紙捲起包覆，同時準備裝滿水的深容器。

4

為了避免花材處理過程中出現水分蒸散的情況，因此先將花材以報紙包起，放到步驟3準備好的容器中，靜置約一小時以上。

1_memo

敲碎效果更佳

下方第一張圖是藥局市售的結晶狀明礬，食品用的明礬其實效果也相同。直接將明礬於切口處搗碎，高濃度更能呈現效果。如果有較多花材時，可像下方第二張圖一樣，以鐵鎚敲碎明礬使其滲入。

Point 明礬濃度越高越好

將明礬溶於水中時，濃度最低也要10%以上，盡可能地越濃越好，效果才能展現。如下圖所示，將切口浸入容器底部即可，若是有無法融化的明礬也沒關係，水量只要能泡到切口即可。

〔明礬法〕適用花材

齒葉溲疏、醋栗等植物，還有像是木質類，離開土壤就很難保持水分的植物，像牡丹等缺水馬上就會萎靡的情況，使用起來效果特別好。如秋牡丹也是容易枯萎的花材，還有樹液很多的黃櫨，也很適合使用。

〔主要適合花材〕

繡球花／齒葉溲疏／日本繡線菊／醋栗／黃櫨／莢蒾／聖誕玫瑰／牡丹

◎醋的用法

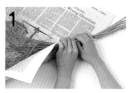

1

保留花莖基部，其餘部分以報紙捲起，多了這道程序就能防止花葉蒸散水分，同時能讓葉子或花朵形狀調整一致。

2

容器內倒入醋，用量約可浸至花莖1至3cm深。無論是藥用醋、米醋、蘋果醋皆可。只要不是含有其他成分的醋，像是有過多糖分的壽司醋等。

3

花材平均地浸至醋裡，花腳齊剪，不需要特別斜切。

4

將花材放入裝有醋的容器裡，放置三至五分鐘。另外於深容器中放滿水，時間到了就迅速將花材移至深容器裡，靜置一小時以上。

〔酸醋法〕適用花材

像是竹葉類，離開泥土之後補給水分困難的花材，使用醋就能夠防止其水分蒸散及葉子乾燥情況。稻穗類、小米等植物，或蘆葦、狗尾草等穗狀類也很適合。

〔主要適合花材〕

蘆葦／小米／狗尾草／竹葉／竹子／笈白

49

Chapter 2＿ 花材處理&保鮮

Lesson 2 花材處理&保鮮總複習

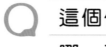 這個作品的花材適合
哪一種花材處理法？

橄欖葉的莖基部……

將翠綠的橄欖枝葉分至數個玻璃花器內，葉子看起來水水潤潤充滿元氣，因為在莖基部有多作一道功夫。

●橄欖葉・水仙 等
花藝設計／村上 攝影／中野

枝幹類

看這裡！

菊花

看這裡！

花莖強健

瑪格麗特使用逆水法呈現水潤感，綻放出飽滿感覺的菊花要如何進行花材處理呢？觀察花莖就會知道了。

●菊花・法國小菊
花藝設計／勝田 攝影／中野

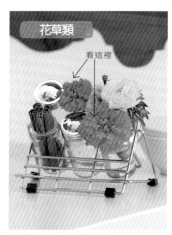

花草類

看這裡

花草類元氣滿點

裝點在調味料架上的花朵們，讓廚房空間更亮眼了。花草類要如何補充水分呢？令它們歡喜的方法是……？
●萬壽菊・陸蓮花
花藝設計／村上 攝影／中野

要小心使用的藥品

大伯利恆之星的花穗前端容易垂頭喪氣，要讓它們意氣風發所要使用的藥品是……
●大伯利恆之星・銀蓮花
花藝設計／村上 攝影／中野

大伯利恆之星

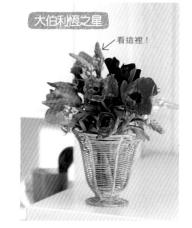

看這裡！

繡球花

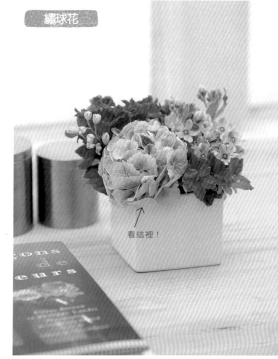

看這裡！

古早流傳的方法

繡球花的水分容易流失，只要使用某種藥品馬上就能讓它元氣充足。那是……？
●繡球花・千鳥草・日本藍星花
花藝設計／村上 攝影／中野

球根類

新鮮的粗枝花莖……

風信子等莖很粗的花材需要提供充足的養分，但使用水折法卻很難辦到時，該用哪一種花材處理法呢？
●風信子・紫羅蘭・繡球花
花藝設計／村上 攝影／中野

看這裡！

 A

依花材不同
改變花材處理方法。

即使點綴的花材很小巧，依舊能夠創造出有樂趣的生活空間。各種花材的處理方法您都知道嗎？公布答案囉！木本類的橄欖葉使用切口法，菊花是水折法，花草類是熱水法，萬壽菊用水切法即可。而大伯利恆之星使用水切法再搭配酒精，繡球花則使用明礬效果佳，風信子是球根類植物，所以採用水切法就能讓花材恢復元氣。

←
複習一下
P.40-49

Chapter 3

插花技巧＆作法

如果葉子能夠更聽話一點……

花朵的面想固定在這個方向啊……

在家插花的過程中，

應該常有「如果花葉可以這樣呈現就更好了」的想法吧！

專業的花藝設計也是一樣，這時就需累積個人的日常小技巧，

呈現出每個人的個性與自信。

「如果花材可以這樣運用……」的發想，

以及必達目標的心情是很重要的。

總有一天，這會變成你自己的獨特花藝手法。

就讓我們來一窺專業花藝設計師傳授的好用技巧吧！

讓海芋的
莖能隨心所欲
地彎曲

→P.64

以花材來
作一字固定及
附加支柱
固定法

→P.56

使用吸水海綿
有許多學問呢!

→P.58

深受使用者
喜愛的——
劍山基本用法

→P.60

分枝多的花材,
從上開始剪,
能保留較多的花。

→P.62

倚靠花器邊緣呈現的作法

不需任何特殊道具，就可以創造出花藝作品。首先要記住的是以下兩種作法，
以花莖抵住花器邊緣稱為「直接固定法」，運用枝幹固定則稱為「枝幹固定法」。

「花莖靠著
花器內壁
邊緣固定。」

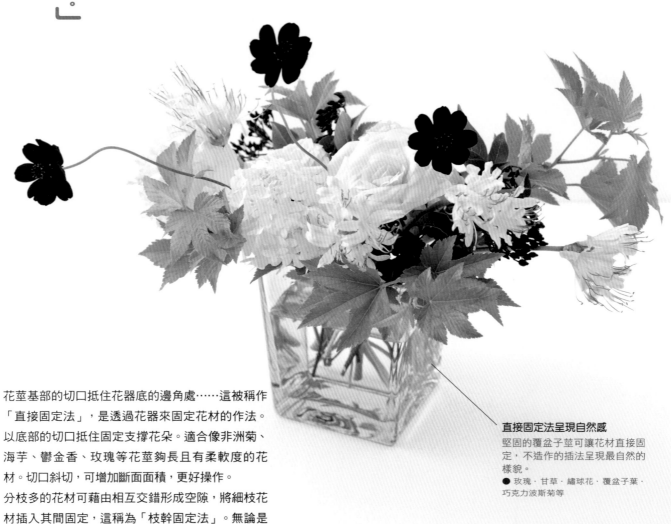

花莖基部的切口抵住花器底的邊角處……這被稱作
「直接固定法」，是透過花器來固定花材的作法。
以底部的切口抵住固定支撐花朵。適合像非洲菊、
海芋、鬱金香、玫瑰等花莖夠長且有柔軟度的花
材。切口斜切，可增加斷面面積，更好操作。
分枝多的花材可藉由相互交錯形成空隙，將細枝花
材插入其間固定，這稱為「枝幹固定法」。無論是
「直接固定法」或是「枝幹固定法」，都是配合花
材的性質來選擇作法。

直接固定法呈現自然感
堅固的覆盆子莖可讓花材直接固
定，不造作的插法呈現最自然的
樣貌。
● 玫瑰·甘草·繡球花·覆盆子葉·
巧克力波斯菊等

◎是怎樣的原理呢？

花莖抵住花器
透過兩個支點固定

花莖最少需要有兩個支撐點才能將花材固定。可以切口抵住花器底端邊角處，或是像右邊圖片一樣頂住花器內壁。黑色圈圈標示處，即是花材與花器固定的支點。特別是左下角，花器內壁與花材切口緊密貼合，因為花莖底部斜切，所以能讓花莖正好貼住花器不容易滑落。枝幹固定採用分枝多的花材作法也是同樣原理。請注意，花莖切口務必斜切才能牢牢固定。

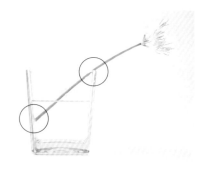

Point 使用花材固定時，適合搭配粗糙材質的花器

陶土材質的花器（如圖），相較於玻璃與瓷器花器，粗糙的表面具有摩擦力，因此花材更容易固定。直接固定法或枝幹固定法其實和下一頁要介紹的一字固定法與十字固定法邏輯相同。在技術尚未純熟之前，還是建議使用陶土等表面粗糙的材質，讓花材比較不易滑落。

Type A
直接固定法

四方或長方等有角度的花器，會比圓形的花器更容易固定花材。只要將花莖抵住邊角就能穩穩地固定。儘量不要選口徑過大的花器。花莖務必斜切，才能緊貼於花器內壁。

1

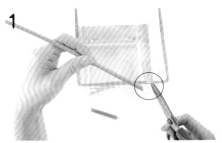

直接固定的花材，可以先斟放花器當中，確認需要的長短之後，再以花剪剪出斜角切口。

2

以四角形的花器為例，採用直接固定法，運用花器邊角處或花器內壁（如黑色圈圈處）使花材穩定，只要能抵住花器，鬆手之後花材就會固定住。

3

使用有分量感的花材，且花莖直硬挺拔，就能輕鬆抵住花器內壁，將花材延伸出去，製作出橫向的設計。

Type B
枝幹固定法

雖然花材的莖比較細，但因為有許多分枝，只要交叉擺放，即可製作出許多空間用來固定其他花材。可選用瓶口為圓形的花器款式，發揮起來更容易，能讓分枝多的花材展現出有空間感的作品。

1

配合花器的尺寸，剪切花材並處理分枝，保留黑色圈圈的部分放入花器之中，短的分枝就先保留。

2

將分好的花材以斜放方式擺入花器，因為花材還有分枝，繼續加入花材，交錯插放即可作出空隙。

3

無論花材如何擺放，都能透過交錯增加空隙，之後再插入主花，如果主花的花莖過細，則保留花莖長度，拉高花面位置。

以花莖固定花材

單純固定在花器裡時，有時不夠穩固，
採用「一字固定法」、「十字固定法」和「附加支柱固定法」，就能安心固定。

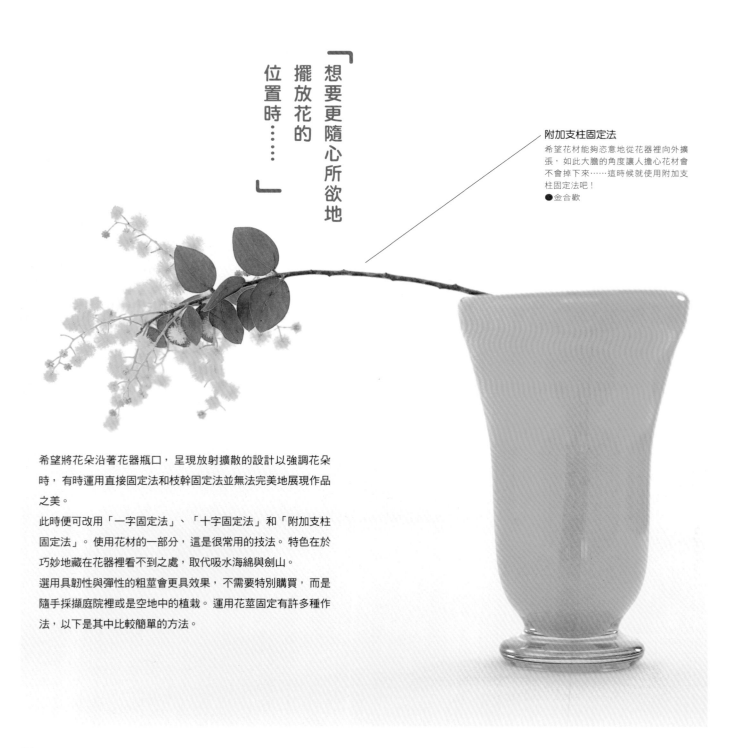

「想要更隨心所欲地擺放花的位置時⋯⋯」

附加支柱固定法
希望花材能夠恣意地從花器裡向外擴張，如此大膽的角度讓人擔心花材會不會掉下來⋯⋯這時候就使用附加支柱固定法吧！
●金合歡

希望將花朵沿著花器瓶口，呈現放射擴散的設計以強調花朵時，有時運用直接固定法和枝幹固定法並無法完美地展現作品之美。

此時便可改用「一字固定法」、「十字固定法」和「附加支柱固定法」。使用花材的一部分，這是很常用的技法。特色在於巧妙地藏在花器裡看不到之處，取代吸水海綿與劍山。

選用具韌性與彈性的粗莖會更具效果，不需要特別購買，而是隨手採擷庭院裡或是空地中的植栽。運用花莖固定有許多種作法，以下是其中比較簡單的方法。

◎「一字固定法」&「十字固定法」

使用粗枝或花莖固定於花器裡讓花材美麗地呈現

將枝幹（或是花莖）固定於花器中，隔出的空間就可用來插花。中間使用的枝幹為一枝即為「一字固定法」，兩根枝幹十字交錯則為「十字固定法」（如OK的圖片）。而NG圖放入同樣的花材，但因為沒有用枝幹支撐，所以花材無法如預期固定，花腳凌亂且花臉無法好好呈現。但如果採用「一字固定法」或「十字固定法」，就能夠讓花材站穩，也更容易呈現花臉。

OK
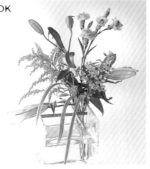

NG

◎附加支柱固定法

大膽的角度創造出令人印象深刻的作品

將花材的莖剪出缺口，相互夾住後放入花器中，就可讓花材以期望的角度呈現，這就是「附加支柱固定法」。從莖的底部於中間縱向剪開，用來固定花材。而支撐花材的花莖，無需像一字固定法或十字固定法般測量出很精確的長度，適當即可。

Type A
一字固定法

花器口較細長時，或是希望花材集中在單側時，即可使用一根枝幹橫貫固定於花器內。

1
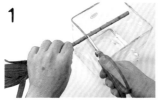

挑選粗莖的部分對齊瓶口寬度，測量所需長度後直切平口，此時可稍微將花莖長度留長一些，並以剪刀於莖上作記號。

2
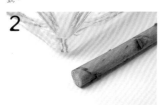

因為花莖乾燥過後會縮短，所以需要保留稍長一些，可多次放入花器比對長度，慢慢修剪成所需的長度。

3
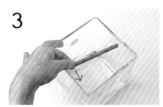

稍微傾斜地由單邊先放入，首先放至圖1測試的位置，一邊先貼緊花器內壁，另一邊再稍微施力壓入。

4

讓花莖的斷面貼緊花器內壁，貼緊至即使提起花莖也不會從花器裡脫落的程度。使用稍有韌性、具彈性可彎曲的花材正好。但不要勉強放入以免損傷花器。

Type A _4 memo
較重的花材需要使用堅固枝幹

因為堅固枝幹比較沒有韌性，所以需要將切口斜剪，透過前端的彈性與花器貼合，作法的順序和使用花莖時皆相同。如下方第一張圖，剪一段比花器長一些的枝幹，花莖的斷面為平切，枝幹則為斜切，枝幹斜沿著內壁放入花器內，如下方第二張圖的方式左右移動讓枝幹壓入花器中固定。

Type B
十字固定法

希望於花器的局部範圍內插花，為了隔出較一字固定更小的範圍，因此使用十字來固定。

1

和一字固定法的方式相同，先將一枝放入，然後再重複同樣步驟放入第二枝。

2

於花器中倒入清水，再將花材插入，只要倚靠著十字枝幹，就能夠讓花材穩健地站立著。

Type B _2 memo
依作品需求調整交叉位置

依照所設計的花型，十字交叉的位置也有所不同，如下方左側花器，希望能將花材集中於一角，因此在右上角隔出較大的空間來插花。而右側則是希望集中於花器中心，所以將十字交點置中。十字固定法也可以加以變化應用，進階成格子狀的交錯法。

◎附加支柱固定法

1
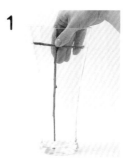

配合花器的高度及瓶口直徑長度，剪出兩段枝幹，組合成十字，再用細的鐵絲（#26）相互綁住，橫向花莖的長度只要不會傾倒即可，不一定要緊密貼合花器。

2
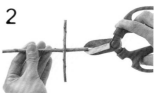

用來站立的較長枝幹，頂端以花剪縱向剪開，一口氣剪出長長的縫。

3
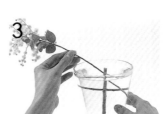

花材即可夾於枝幹的縫隙中固定，再調整成期望的角度，將花材大膽地傾斜呈現放射狀也沒問題。

吸水海綿固定法

每個角落都能夠保持充裕的水分,可自由自在調整花材位置
只要正確的理解吸水海綿的用法,就會成為插花人方便使用的道具。

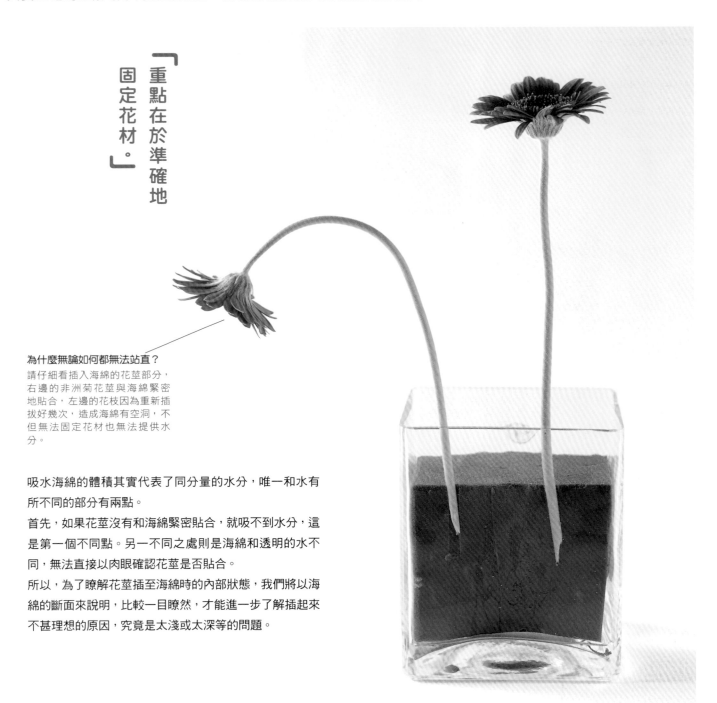

「重點在於準確地固定花材」。

為什麼無論如何都無法站直?
請仔細看插入海綿的花莖部分,
右邊的非洲菊花莖與海綿緊密
地貼合,左邊的花枝因為重新插
拔好幾次,造成海綿有空洞,不
但無法固定花材也無法提供水
分。

吸水海綿的體積其實代表了同分量的水分,唯一和水有
所不同的部分有兩點。
首先,如果花莖沒有和海綿緊密貼合,就吸不到水分,這
是第一個不同點。另一不同之處則是海綿和透明的水不
同,無法直接以肉眼確認花莖是否貼合。
所以,為了瞭解花莖插至海綿時的內部狀態,我們將以海
綿的斷面來說明,比較一目瞭然,才能進一步了解插起來
不甚理想的原因,究竟是太淺或太深等的問題。

◎插上花材

禁止重覆插拔
水盡量吸飽

因為花材需要吸水，所以務必要讓花莖切口與海綿緊密貼合。右側NG圖的花莖，在插好後因為調整了花莖的高度，使得切口下方的海綿出現空洞，這樣就會讓花材無法吸到水分，花朵也會容易枯萎。要避免這種情況就是不要重覆插拔，若是海綿與花器是固定在一起，請盡量多注入一些水分。

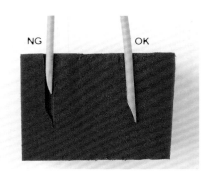

Type A

垂直地插入海綿

將花莖以垂直方式插入海綿中，就不會與其他花莖在海綿中交錯。要注意的是握著花莖的位置。已吸水的海綿有適度的硬度，若是花莖太長時，務必持握較低的位置，以免不小心折斷。

1

花莖切口斜切，手持握在下方。以非洲菊為例，約莫從底部往上5cm之處，更細的莖則位置更低。

2

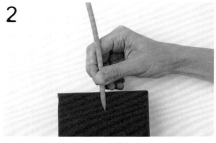

輕輕施力，直接將花材插入海綿中（深度約2至3cm）。花莖握太上端會容易折斷花材，所以請盡量握著下方。

3

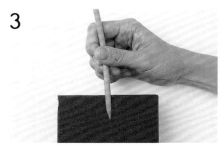

等花莖穩固之後，手再慢慢向上挪移，再將花莖插至海綿中深約5cm的位置。如果花莖較細，花材較多時，則可以插淺一些。

Type B

斜插至海綿中

若採用傾斜的方式插入，則要避免花莖互相交錯。作法與垂直插入的步驟一樣，握在比較低的位置輕輕施力，不要勉強地慢慢將花莖插入海綿之中。

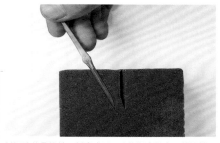

斜插時若是能統一斜度或以一定的順序固定，就比較不會有花材相互碰撞的問題，作品就可以運用更多花材。

✘NG 如果將花莖插到海綿已經呈現空洞的地方，使得花莖切口與海綿的緊密程度降低，會無法吸水，因此要避免重插導致這種情況。

Point 為使花材牢牢固定 花莖切口就要斜切

植物的花莖越靠近底部越粗，而吸水海綿的特性就是一旦壓了就沒有辦法復原。所以若花莖切口切平，插入海綿時，切口的寬度容易使海綿的洞過大，花材便會容易移動拔出。而採斜切的方式，就能夠使花莖與海綿緊密貼合在一起，即使拔起也不容易鬆動。

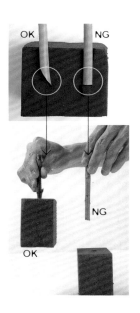

column

依照設計來固定花材

使用道具來固定花材，吸水海綿和劍山是其中最具代表性的。但也可以透過日常生活用品取代，例如下方左圖，將寬的容器口貼上格子狀的透明膠帶，這樣即使容器口很大，也能聚集花材。下方右圖運用可隨意彎曲的銅線，揉成球狀後置入花器中，銅線之間的空隙就可以用來插花。銅線可於手工藝品店購買，也是設計的好幫手。

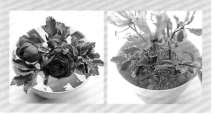

劍山固定法

能於淺盤上穩定地固定花材，並且能重複使用。
使用劍山，更能輕鬆地創作每日的生活花藝。

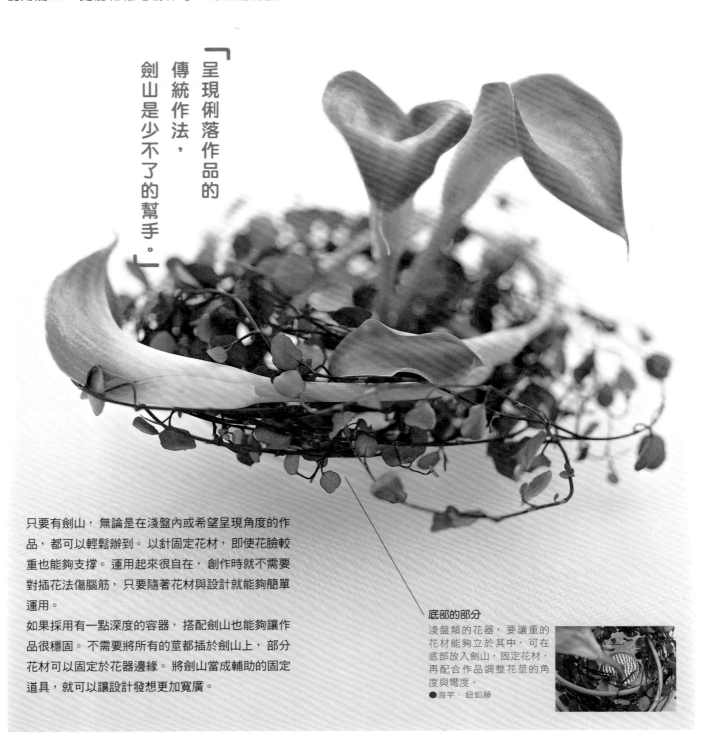

「呈現俐落作品的傳統作法，劍山是少不了的幫手。」

只要有劍山，無論是在淺盤內或希望呈現角度的作品，都可以輕鬆辦到。以針固定花材，即使花臉較重也能夠支撐。運用起來很自在，創作時就不需要對插花法傷腦筋，只要隨著花材與設計就能夠簡單運用。

如果採用有一點深度的容器，搭配劍山也能夠讓作品很穩固。不需要將所有的莖都插於劍山上，部分花材可以固定於花器邊緣。將劍山當成輔助的固定道具，就可以讓設計發想更加寬廣。

底部的部分
淺盤類的花器，要讓重的花材能夠立於其中，可在底部放入劍山，固定花材，再配合作品調整花莖的角度與彎度。
● 海芋・鈕釦藤

◎來插花吧！

很難固定的花材
使用劍山就OK了

在插花的過程中，雖使用劍山，但不需要將所有的花材都固定在劍山上。可以將固定於劍山上的花材，作為其他花材的支柱，一樣能呈現出穩定與自然的感覺。需要直立固定的或是花莖順向不佳的花材，先固定在劍山上，其他部分沿著花器形狀插上即可，把劍山當作輔助道具就可以輕鬆呈現。

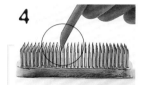

Type A
基本插法

花器以劍山固定時，需避免損傷花器，可鋪上厚葉或是軟墊（但圖片中為了能清楚呈現所以沒有鋪上）。在花材都固定於劍山後，才進行加水的步驟，這樣在插花過程中會比較容易施力，也不會滑手。而沒有插在劍山上的花材，可以在加水後再放入。

1

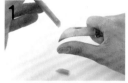

花莖保留作品要呈現的長度，加上插到劍山上的深度，就是實際所需的長度。花腳則斜切。

2

手握的位置
兩至三指

插入劍山不要過分使力，花莖可能因此斷裂，所以盡量握在靠近底部的位置，從底部向上約兩至三指寬（3至5cm）的位置尤佳。

3

以垂直的角度將花材插在劍山上，直直地插入。如果因為不確定造成手晃，或是重覆插拔，容易造成花腳斷裂，因此要確定後再插入。

4

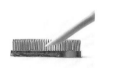

傾斜式插法時，直直地插會不穩，所以要讓斷面與針呈平行，針與莖的側面緊密貼合，才能夠穩固地插入。

✖NG 莖的斷面很柔軟，如果像下圖一樣以切面朝下，很容易造成斷裂，這也是不穩固的原因。

Point 切口的面向應該朝哪個方向呢？

使用劍山時，斷面的方向左右了花莖的穩定度。花莖垂直插至劍山時，雖然平切可讓花莖更穩定，但是斜切能有助於吸水效果。斜切最好像下圖一樣，傾斜插入時就能更穩固，斷面的方向也需要考慮花莖想呈現的方向來決定。

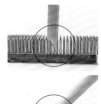

Type B
細莖的插法

要將許多細莖花材插入劍山，使花莖很穩固的插住很重要，但過細的花莖可能會因為劍山的空隙大於花莖而無法固定。這時有個小技巧，準備一段粗莖，將細莖穿入粗莖固定後，再以粗莖固定於劍山上，這個技巧稱作「嵌入接枝法」。

1

比劍山的針還要細的花莖，就必需接在粗枝上面再使用。可以運用海芋、非洲菊等較柔軟的粗莖，再將細莖穿入接上。

2

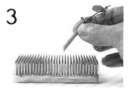

接上的粗莖只需要保留3指寬的長度，以大拇指與食指夾住，中指和無名指輔助，於無名指下方斜切花腳即可。

3

就如同一般花莖的插法，一邊留意角度一邊將花莖插至劍山上，必需留意深度，細莖的部分也要能吸到水。

Type C
較重的花材

如果使用附有吸盤的塑膠劍山，可能無法承受較重的花材，因此為了穩定建議使用金屬材質的劍山。但如果花材還是太重而有傾倒的情況，可以採取以下的對策……

可使用貼土，搓揉之後放在劍山下方與花器固定，即使泡在水裡也能像吸盤一樣固定。

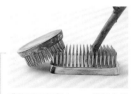

或使用兩個劍山，一個反向疊上，稱作日月劍山，重疊使用或單獨使用都很便利。

✖NG 如果花材太重，即使使用金屬劍山也會不穩固，就像下圖的劍山會呈現傾斜不穩的狀態。

column
如果劍山的針彎曲了

若常使用堅固的枝幹花材，劍山的針就容易彎曲，如果要讓針回復筆直狀態，可使用剪刀的刀刃背面撬起彎曲的部分。要謹慎使用刀背，才不會讓剪刀鈍掉。

切花分枝技巧

如果能夠有效率地分枝，就能夠運用更多的花材。
所以務必熟記讓每枝花材都呈現豐富表情的作法吧！

單枝的花材上面開滿許多分枝，被稱為放射狀，
也就是Spread。如同字義，花朵分成很多枝綻放，
要如何分枝有時讓人很傷腦筋。

基本上來說，分花材最重要的事情，就是要保留
長一點的花莖。過短的花莖不容易使用，所以只
要能保留夠長的花莖，要如何變化設計都比較容
易。除了保留主枝幹之外，也要盡量讓分枝的花
朵保留下來，不浪費的分枝法才是創作功力的展
現。

「分枝多的花材，
豐富的花量能
讓創作更有趣」

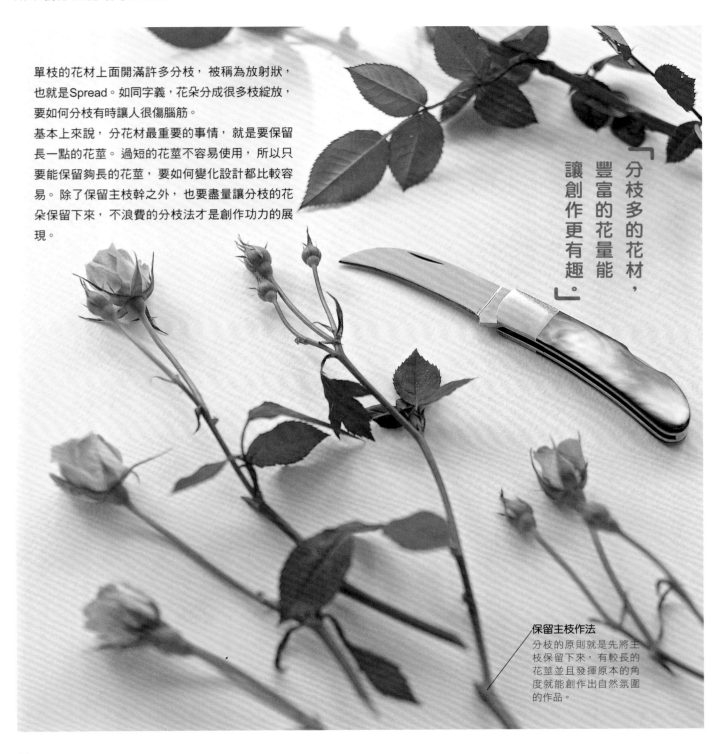

保留主枝作法
分枝的原則就是先將主
枝保留下來，有較長的
花莖並且發揮原本的角
度就能創作出自然氛圍
的作品。

Step 1
從上端開始修剪

無論有多少分枝,總是會有比較明顯且密集的花朵,也就是在設計時比較能夠使用的花材,所以要先確保主花。主花通常都會聚集在上部,所以要依序從上開始向下剪。

CUT

CUT

CUT

CUT

Step 2
粗莖作為分枝的底端

為了確保花材可分出至少兩支以上,從上向下修剪,中心粗枝稱為主枝,而旁邊的分枝則需要保留到最長的花莖。讓每枝分枝的底端皆為主枝,切口則從分枝處下刀,避免讓自然的走向突兀呈現。

分枝 ──→

CUT

Step 3
從上向下依序進行

第3枝之後,開始各留一些主枝的部分依序剪下,作法同Step2,都要保留到主枝作為分枝的花腳,像是貓眼草、日本藍星花等切口會流出白色汁液的花材,在分枝時要用面紙一邊壓住一邊剪。

CUT

主枝 ──→

Step 4
最後一枝要留最長

越往下越要保留花莖的長度,如同Step2、Step3,保留主枝部分,最下段的花材則可保有剩下的主幹,因此應該是最長的一枝花材。有了較長的花材才能於作品當中作為呈現重點,作品的大小也可擴大。

Step1 memo
分枝的上方即為下刀處

下刀的位置,最好就是在分枝處的節點上方,以主幹為中心切花,因此每段花材都能留有部分主幹,避免浪費。圖中的A是分枝,B是主幹,A在分枝的節點上方順著A枝的方向保留,於B主幹處下刀,也能讓切口不突兀。

Point 避免花材的浪費
有效運用分花材的技巧

下方第一張圖片是以同樣分量的花材所剪出來的分枝。標示OK的,花莖各有角度且長度適中,很容易運用,這就是各自保留主幹的分花材方法(如第二張圖片的Step1至4所分出來的花材)。標示NG的,則是花材運用不平均,沒有讓每枝花材都分到主幹,剪出來的花材只有直線而沒有角度因此缺乏表情,太短的花材也很難運用,這種方式會造成花材的損失。所以讓每枝分枝都能分到主幹是很重要的。

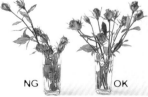

NG　OK

OK

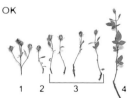

1　2　3　4

NG

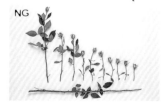

花莖的彎曲 & 伸展

透過手指的塑形後，長莖也可自由自在地彎曲，
不傷到花材也能讓彎曲的莖伸直……真是不可思議！

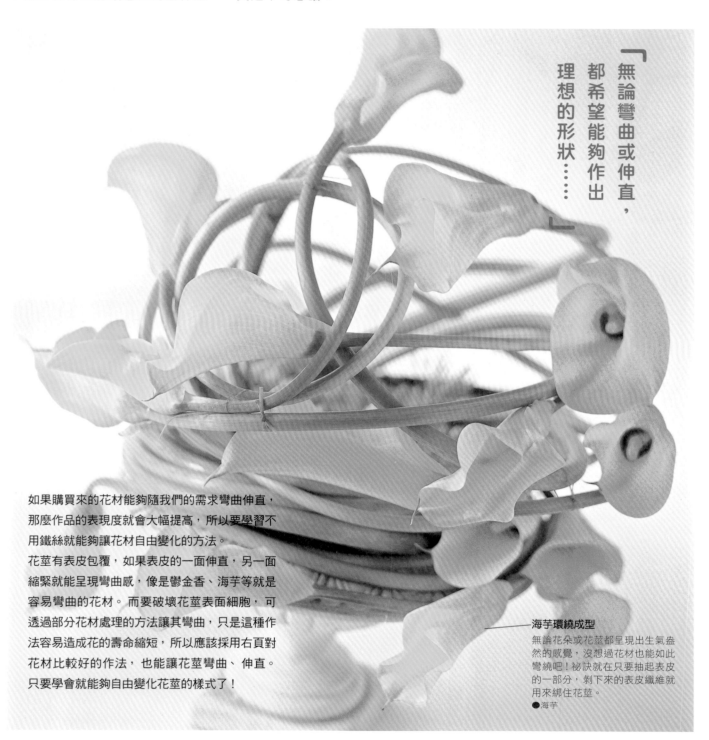

無論彎曲或伸直，
都希望能夠作出
理想的形狀……

如果購買來的花材能夠隨我們的需求彎曲伸直，
那麼作品的表現度就會大幅提高，所以要學習不
用鐵絲就能夠讓花材自由變化的方法。
花莖有表皮包覆，如果表皮的一面伸直，另一面
縮緊就能呈現彎曲感，像是鬱金香、海芋等就是
容易彎曲的花材。而要破壞花莖表面細胞，可
透過部分花材處理的方法讓其彎曲，只是這種作
法容易造成花的壽命縮短，所以應該採用右頁對
花材比較好的作法，也能讓花莖彎曲、伸直。
只要學會就能夠自由變化花莖的樣式了！

———海芋環繞成型
無論花朵或花莖都呈現出生氣盎
然的感覺，沒想過花材也能如此
彎繞吧！祕訣就在只要抽起表皮
的一部分，剝下來的表皮纖維就
用來綁住花莖。
●海芋

◎基本的彎曲&拉直法

就從沒有分枝節點、
容易彎曲的花材開始挑戰吧！

能夠讓花材自由地彎曲、拉直算是基本的技巧，但是選對花材也很重要。像鬱金香、海芋、非洲菊、石蒜、大伯利恆之星、火鶴等沒有節點的花材比較容易使用。此外，向光性強的花材如向日葵、油菜花等也很適合。

海芋　　非洲菊　　石蒜　　鬱金香

Technique 1

彎曲花莖

筆直的花材不好使用時，或是花莖彎度不如期望時……透過稍微的調整矯正花莖的方向，但要小心避免用力過度傷到花材。

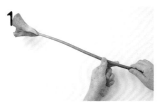

1 當花材沒有朝著自己需要的方向彎曲，可以由側面慢慢調整。方法是將要彎折的方向朝著自己的相反側，右手固定花莖，左手由下往上推壓。

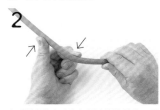

2 左手的拇指與食指如圖中握住花莖，要彎曲的方向那面以食指支撐，反面則以拇指指腹支撐。

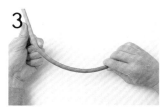

3 維持左手拇指與食指的位置，不是移動左手，而是讓右手拉動花莖，慢慢地讓左手從下至花臉方向施力。

4 食指支撐的那面是花莖預計彎曲的面向。只要不斷地重複1至3步驟，就能讓花莖彎曲。

Technique 1_2 memo

拇指與食指的位置非常重要

如果施力過度，可能會造成中途斷裂或纖維被破壞。基本上應該先以不施力的狀態確認手指的位置。如果像下圖一樣，拇指和食指位於同個位置，就可能造成施力過度。因此拇指和食指需要錯開，以指尖輕扶著花莖表面。

NG

Technique 2

將花莖拉直

若要呈現平行花型的摩登設計時，就必需整理花莖，將花莖拉直才能呈現出絕佳的作品。此時的重點也在於拇指與食指的位置。

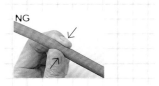

1 彎曲與拉直的作法基本上是相同的。食指放在希望彎曲的那面，拇指則輕壓花莖作想要的角度。

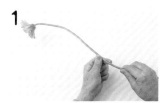

2 拇指與食指以同樣的力道輕壓花莖，如果施力不同就可能造成斷裂，以非慣用手夾住花莖後小心地施力，不要用力過度。

3 左手維持形狀，右手握住花莖底部再拉動花莖。右手不斷下拉直到左手手指碰到花蕾。務必確保手指施力均等，沿著花莖纖維整形。

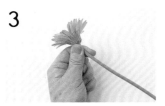

4 只要施力得當，應該一次就能拉直花莖。如果要多次調整，小心不要集中於同一點施力，務必要從下到上順向的施力，用力過度就會折斷花朵。

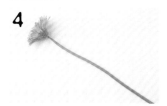

◎彎折海芋

想要彎的面向
剝去一部分表皮

海芋的表皮纖維是很堅硬的，如果勉強彎曲可能會折斷，所以只要輕輕地剝起一部分的表皮，就能夠彎曲海芋。但這種作法會造成花莖的負擔，所以只在希望彎曲的花材上加工就好。

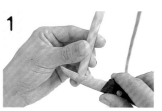

1 先決定海芋要彎的方向，從外側面，於切口處以刀子向上削起一部分表皮。

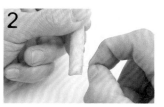

2 剝起細薄的表皮之後，以指尖抓住撕起，從下往上一口氣剝起表皮。

3 一直剝到花臉底部，如果速度不夠快而慢慢剝，可能會在中間斷裂或是越撕越大面積，因此一定要快速地一口氣撕下。

4 將剝起的表皮剪下後，就可以自由彎折花莖，但因為撕下表皮對於花莖還是會造成負擔，所以盡可能的越薄越好。

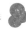

捲曲葉片

細長的猶如緞帶般的葉片纏繞捲起，
讓花朵增添了動感及豐富的表情。

綠葉是最佳的配角，其中擁有律動感的細長線狀花
材，只要稍微加以裝飾，就能呈現像瀑布水流般的
線條，讓作品整體更有生命力。例如像闊葉麥門冬
葉稍微加入弓狀曲線，就能呈現清爽簡潔的感覺，
而捲起的樣式則有奢華的感覺。依照綠葉的形狀會
呈現出不同的效果，更能打造出期望的風格。

在這裡要介紹的是以指尖捲曲的技巧，很容易完
成，對花材也不會造成負擔。

「細葉都捲起圍繞
在花材旁，
呈現出動感的花束。」

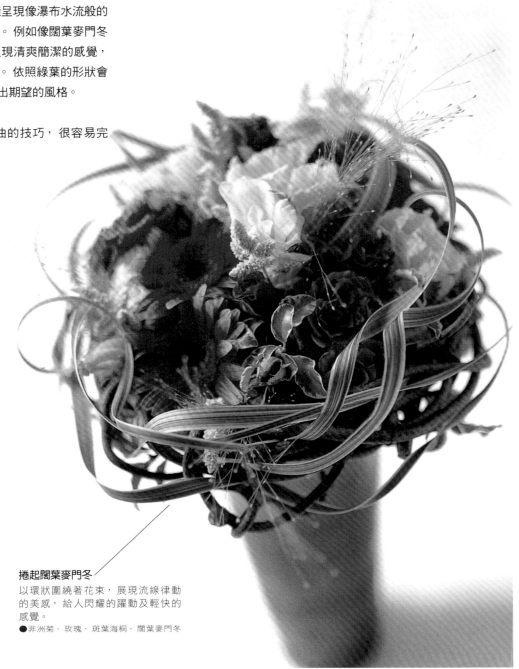

捲起闊葉麥門冬
以環狀圍繞著花束，展現流線律動
的美感，給人閃耀的躍動及輕快的
感覺。
●非洲菊・玫瑰・斑葉海桐・闊葉麥門冬

◎適合的花材

葉脈不明顯的葉材
比較柔軟容易塑形

熊草、闊葉麥門冬等葉材，葉脈並不明顯，葉片背面也無凹凸不平，纖維厚度相同容易彎曲，即使有點用力也不會讓葉子受到太多的傷害。而像是澳洲草樹的葉脈明顯，比較堅硬，所以塑形的時候容易折斷。

OK　　　OK　　　NG

熊草

闊葉麥門冬　　　澳洲草樹

◎彎出弧度

分辨葉子的正反面
背面朝內側

要彎曲葉子的時候，請保持葉子背面朝內側。仔細摸葉子的正反面就可以感覺到，葉脈突出的是背面。圖中的上側為正面，葉脈凹凸的為背面。

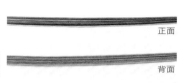

正面

背面

| Technique 1 | Technique 2 | Technique 2_2 memo |

捲出微微的彎度

要呈現微彎的捲度，拇指和食指位置錯開，撫出彎度，如果左右抓著同一個點，手指就會不易滑動而無法順利作出捲度。

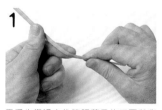

1

用手先摸過之後確認葉子的正面與背面。左手的食指指腹扶著葉片背面，葉子底端以右手抓著。

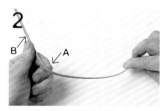

2

左手拇指指腹靠著葉子表面（B），食指指腹靠著葉子背面（A），輕輕施力夾住。

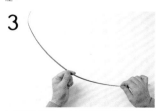

3

左手固定不動，右手從葉子底端撫過葉片，左手手指施以同樣的力道，一口氣滑到葉子尖端。

緊密地捲起

作出明顯的彎度。先將葉片捲在食指上，沿著手指粗細之處皆緊緊地繞在手指上。

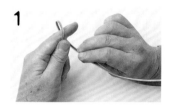

1

左手食指伸直，葉片背面朝內貼著手指，葉片底部以拇指夾著，右手提著葉子稍微向上抬。

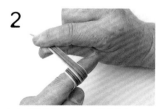

2

以左手的食指為中心，從葉片背面朝內繞，右手則邊拉緊葉子邊纏繞。

3

捲完之後，左手食指稍微彎曲一下，對葉片施加壓力，再放開葉片即可完成彎曲。

一次要捲很多葉片時

如果一次要捲很多片葉子，又希望能有強烈的弧度效果，可以使用粗枝捲起，就像捲髮的作法。將粗枝的單邊中間剖開一道縫隙，像竹筷一樣，用來夾住葉子尾端。一段粗枝可以同時捲上兩至三片葉子，捲好時可先使用膠帶固定後浸泡在水裡成形。

column

捲度不同的效果

搭配設計的需求，製作出不同的捲度。密捲的效果能呈現較佳的躍動感，而微彎的弧度則能營造自然的線條效果。如果不小心作得太捲，可以運用微微彎度的手法，重新將葉子調整為大弧度的效果。

剪去旁枝＆曲折枝幹

木本植物的生命力強，即使在大自然的風雪中也能開花。
因此，木本花材的枝、葉也總是充滿野趣，請牢記處理它的基本方法吧！

「只是加上一根枝幹，
作品氛圍就會變得截然不同。
木本植物是非常值得多加利用的花材。」

茶樹的枝幹
從正面看茶花的枝，葉子上閃爍著光澤的就是葉子的正面。圖中距離較遠的枝為反面，葉面沒有光澤是葉子的背面。插花時要讓枝的正面朝向前方。

合花楸、梅花、茶花……都是以枝幹打造出獨特風格的木本類植物，是在創作中不可缺少的材料。但花材的體積比較大，枝葉較硬不易處理，如果手比較沒有力氣，在剪枝時就稍費力，而且枝上的葉子也不好整理，所以有些人會對這種花材敬而遠之。但不管是哪種品種，這類花材有其共通的基本特性，它們都是只有某個季節才會有的花，並且大多是自然成長、秉性堅韌的花，了解它們的特性後，處理起來就會比較簡單了。

想要按照自己的想法整理這種花材的枝葉，與彎折花枝時，只要熟知基本原則，了解樹木的特性，就可以不必費力，能夠像處理草本花材一樣輕鬆地進行。

◎處理木本花材的方法

從有無光澤判別出枝的正面與背面

幾乎所有的木本花材都有正面、背面之分。當這類植物在地面生長時，迎向太陽的一面就是正面。右邊的圖片中為合花楸。葉面可以看到光澤、顯得滑潤的，是枝的正面；葉面沒有光澤、顏色比較淡的，是枝的背面。柳樹或貼梗海棠等花材，比較難區分葉子與花朵的前後與正面、背面，可以看到較多葉子的那一面，就是正面。

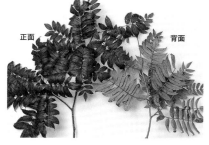

正面　　　　背面

整理葉子

木本花材的優點是擁有自然的野趣，在插作時必須重視它原有的野生模樣。但是如果都不作整理，直接使用枝葉繁雜的花材，原有的趣味就無法凸顯出來。所以要先整理葉子，去除多餘的部分，才能表現出枝幹的線條。

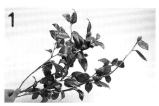

1 在動剪刀之前，先觀看整枝花材的模樣。從正面看著葉子，尋找出花材最好看的一面，決定出要留下來的部分。

2 將枝幹翻到背面，剪掉面前的葉子（箭頭所示的葉子）。因為幾乎所有的葉子都附著在正面，所以從背面看的時候，就比較容易看清楚枝幹的線條。去除掉有折損、缺角的葉子。

3 將樹枝翻回正面。與圖1的花材比較，顯得清爽多了吧？再一次檢查整枝花材。被蟲咬過的葉子有時候特別有風情，留下來也無妨。

剪去分枝

剪去分枝、岔枝，讓枝幹線條更明顯。儘量不要被看出切口的痕跡，斷面要沿著枝幹的線條剪。為了不讓切口被看到，也可以利用葉子遮掩斷面，或把切口弄髒。總之就是要花點工夫，別讓切口太明顯。

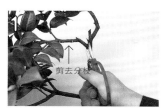

剪去分枝

1 整理不需要的小枝，或要剪開分枝時，要注意不要讓斷面突出。剪枝時，剪刀的刀刃盡量與留下來的枝幹線條平行。

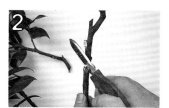

2 合起剪刀的雙刃，剪掉分枝。圖中剪掉左邊的枝，留下右邊的枝。上面突出的小枝也要剪掉，這樣的形狀才整齊。

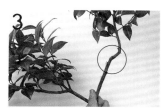

3 圖中的右側是剛剛處理掉不必要的分枝。剪掉的枝幹斷面因為沿著枝的線條，所以不會有凹凸不平的情況。枝的型態也顯得很自然。

彎折枝幹

插花時，將朝向背面、缺乏表情的枝幹弄彎曲，就稱為彎折。只要不要突然大力彎曲枝幹，木本花材的枝是不會輕易被折斷的。在大自然中，除非有強大的颱風，樹枝才會輕易斷裂。所以彎折枝幹時，要像在拉纖維一樣地，輕輕地逐漸增加力道。

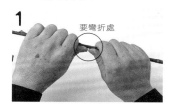

要彎折處

1 以兩手握住木本花材的枝幹，想像所需的彎曲模樣，以兩手的大拇指握住要彎折的位置。此時兩手拇指的指甲越靠近越好。

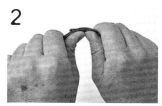

2 拇指和食指慢慢增加力量，偶而鬆開手指，一邊注意彎曲的角度，一邊慢慢地彎折。如果突然太用力，枝幹可能會斷裂。

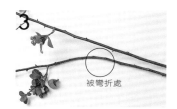

被彎折處

3 圖中上側是彎折前的枝幹，下面是已經彎折過的枝幹。枝上即使出現裂痕，只要還連接在一起，水分還是會沿著表皮輸送到頂端。所以對於難以彎折的枝幹來說，枝上有一點小損傷，並無大礙。

彎折梅枝

梅花的枝幹硬直，可以使用折角的技巧，製造出梅枝的彎角，讓梅枝擁有更鮮明的姿態。所謂折角，就是在枝上折出喜歡的形狀。如下方第一張圖，在筆直的梅枝上輕輕折出折痕，在折痕處以剪刀咬合小枝，削去兩端，讓小枝不會太顯眼。下方第二張圖就是完成的折枝，圓圈內為折角的部分。即使在彎折時產生了曲折的痕跡，只要表皮還連接著，植物還是可以吸收水分。

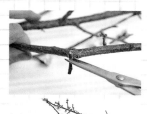

Lesson 3 🌸 插花技巧&作法總複習

Q 這樣的造型是怎麼固定的呢?

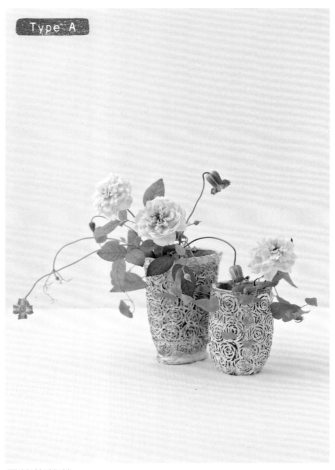

Type A

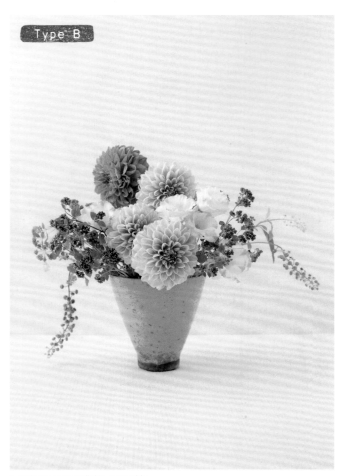

Type B

長莖的草花

將少量的花集中在花器的一側,活用空間,創造
出有躍動感的造型。 風吹來的時候,下垂的鐵線
蓮在風中搖曳的樣子帶來絲絲涼意,讓人有清爽
的感覺。
●英國玫瑰(Sharifa Asma)‧鐵線蓮
花藝設計╱森 攝影╱山本

花臉有分量感的大理花

花朵大的大理花很有氣勢,不僅花的正面很有震
撼力,花的側面或花朵下俯時的姿態,也非常有
魅力。 利用高低差的排列,可以作出嬌美而有力
的造型。 大理花因為花臉大且重,所以在造型與
固定時,要特別下工夫。 要如何處理呢?
●大理花‧ 金翠花等
花藝設計╱森 攝影╱山本

A

一字固定、十字固定、
劍山固定，配合插法，
變換固定花材的方法。

將花朵固定在花器中的方法有許多種，有直接固定、一字固定，或利用吸水海綿、劍山等道具。通常會依照花材的特性，來決定固定花材的方法。另外，依據固定方法的不同，有時雖然是同樣的花材，也會創造出不同的感覺，請選擇適合的方法吧！所介紹的造型其正確的固定法如下：

Type A　婀娜的一字固定法

上方左圖的兩個花器，一個是將花材固定在花器的左側，另一個則是固定在右側（如前頭所示）。將全部的花材固定在狹窄的範圍內。當花的分量與空間難以取得平衡時，不要將兩個花器並排，要稍微有點重疊地前後排放。

Type B　穩重的十字固定法

十字固定法的優點就是不管花的高度或方向，都可以按照插花者的期望完成。大理花的花莖組成十字，架在花器中（花莖在水中容易腐敗，所以組成的十字必須擺在水位的上方），主花固定在十字交叉點的位置上，旁邊投入其他花材。

Type C　颯爽的小劍山固定法

水盤中放置大小不同的劍山。配合尺寸大小，插上適量的花材。蔓生百部因為莖細，不易插在劍山上，但可以插在非洲菊的莖上，與非洲菊一起插在劍山上。最後別忘了以蔓生百部的葉子遮住劍山。

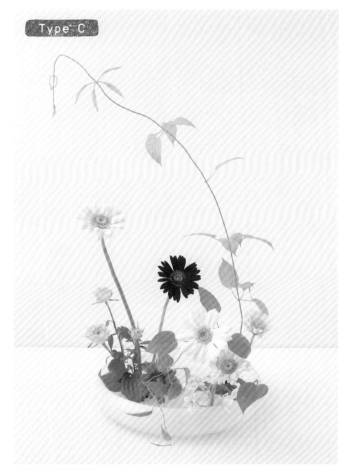

Type C

水面上的造型

使用水盤插花時，因為盤高太淺，花莖無法交叉，盤口又寬，所以不易固定花材。但是上圖的盤花卻可以插得如此自在寫意，一定是花材的底部藏著什麼祕密吧！

●非洲菊・玫瑰（橘色）・蔓生百部
花藝設計／森　攝影／山本

複習一下
P.56-57、
60-61

71

Chapter 3__插花技巧&作法

Q 放射狀開花的花材，
要如何剪切分枝？

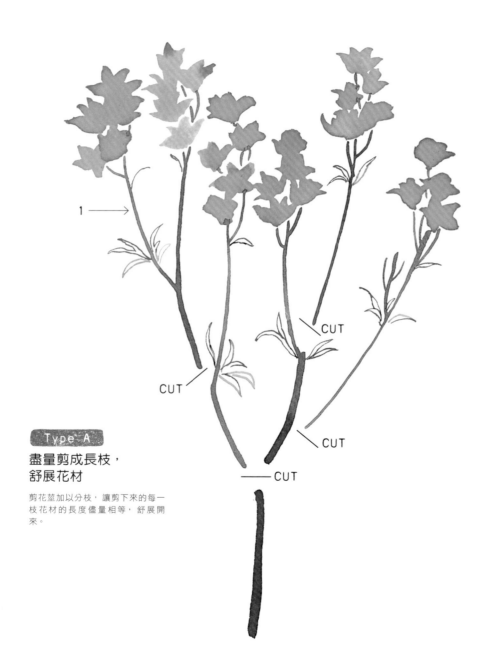

Type A

盡量剪成長枝，
舒展花材

剪花莖加以分枝，讓剪下來的每一
枝花材的長度儘量相等，舒展開
來。

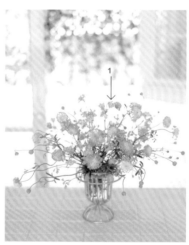

長而漂亮的莖自然地舒展，好像充滿了整個空
間。從分枝的地方剪下，緊密的整枝花便像花
海般地散開了。
●大飛燕草、翠珠等
花藝設計／齊藤 攝影／栗林

準備兩枝大飛燕草，將分枝好的每一小枝分散
地插入花器中。再以兩枝形狀相似的翠珠，以
長短交織的方式，加入已經插入花器中的大飛
燕草中。雖然花材的數量不是很多，但看起來
卻是相當有分量的一盆花。

 基本上要從上往下開始分枝，
再依造型的需要，
決定分枝的長度。

放射狀開花的花材魅力就在於它的枝形。 一株盛開的放射狀花的花
莖筆直，幾乎是沒有表情的。 但是也可以說它的花朵數目，就是個
性所在。 能不能活用這樣的個性、處理好它的花，那就要靠本事了。
基本上剪切分枝，要從上往下進行，但是要剪多長多短，就看造型
上的需要了。 就以大飛燕草來進行練習吧！

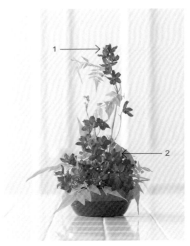

想插一盆小花群聚，生氣勃勃的花。 這時要盡
量剪短分枝的莖，讓花朵們緊緊靠在一起，只
獨留一枝長莖的分枝。
●大飛燕草（海洋藍）‧素馨等
花藝設計／齊藤 攝影／栗林

將短莖的花密密地插在吸水海綿上，直到遮住
吸水海綿為止。 花因為緊密地插在一起，所以
花色就更鮮明了。 唯一的長莖，則筆挺地插在
中心的位置上。

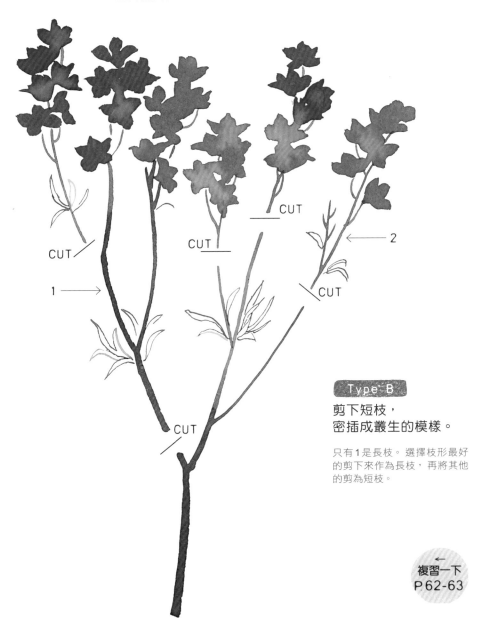

Type B

剪下短枝，
密插成叢生的模樣。

只有1是長枝。 選擇枝形最好
的剪下來作為長枝，再將其他
的剪為短枝。

←
複習一下
P.62-63

繞捲闊葉麥門冬。
要作出什麼樣的
造型呢？

這是闊葉麥門冬，原本是筆直
生長的綠色植物，但它很容易
改變形狀，所以常被拿來製
作造型，變化原本的形狀。
左邊是以手指纏繞後所完成
的波浪狀闊葉麥門冬，右邊捲
成圓圈，以紙膠帶或膠帶固定
起來。

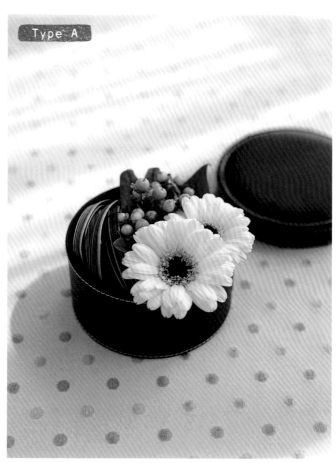

Type A

作為固定花材的器具

將繞捲起來的闊葉麥門冬放在圓形的容器裡，就
可以讓花臉大的非洲菊安穩地待在容器內了。深
綠色的闊葉麥門冬將非洲菊的花瓣襯托得更嬌
嫩，模樣也更鮮明。
●闊葉麥門冬・非洲菊・火龍果
花藝設計／塚田　攝影／中野

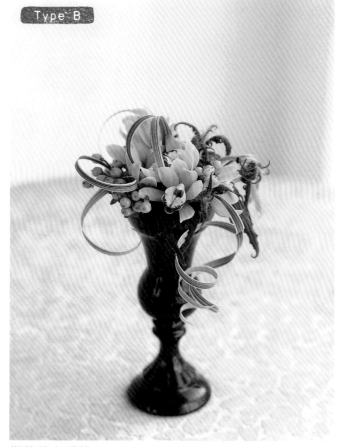

Type B

從花器中垂落

以手指將闊葉麥門冬捲繞成波浪狀，安插在花與
花之間，每當有風吹來時，葉片就會輕輕搖曳，
是非常典雅的花藝造型。
●闊葉麥門冬・東亞蘭・火龍果・紫絨藤
花藝設計／塚田　攝影／中野

 花材放入花器中，呈現滿溢的感覺。
藉由捲曲的闊葉麥門冬，
讓造型產生變化。

闊葉麥門冬或熊草等像緞帶般的細長綠色植物，若直接使用，能展現舒暢的流動感，捲成圈使用則會表現出更繁複的效果。 要將捲成圈的闊葉麥門冬放進花器裡？還是溢出花器外？不同的決定會讓花藝作品改變整體的空間氣氛。 即使只是少量的花、簡單的花器，也能創造出耳目一新的作品。 好好利用緞帶狀的綠色花材，享受具有躍動感的插花藝術吧！

Type C

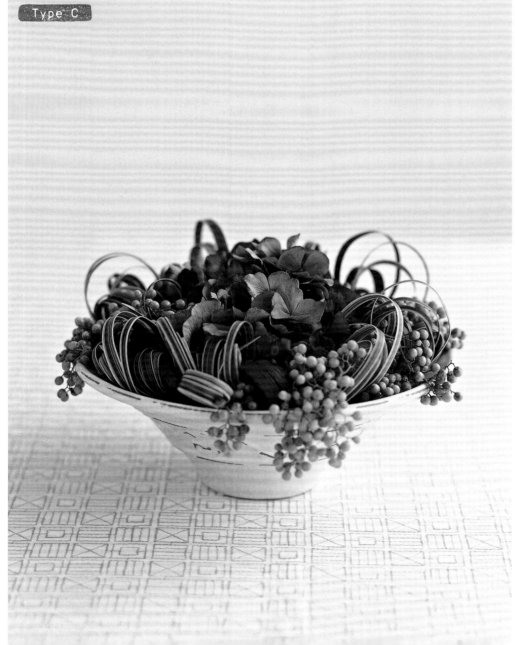

放在花器中

從葉尖開始捲繞闊葉麥門冬，作成漩渦狀，以膠帶固定，這是這個花藝作品的重點。 將繡球花和巴西胡椒木擺放在花器內，並將繞好的漩渦狀葉材置入其中。

●闊葉麥門冬 · 繡球花 · 巴西胡椒木
花藝設計／塚田 攝影／中野

← 複習一下
P.66-67

Chapter 4

製作花束

學會製作花束後，就可以與朋友分享花的喜悅了。

選擇朋友喜歡的花送給對方，或是將種在院子裡的花分送給親友。

拿在手上走動不會變形的祕訣、花材不會輕易枯萎的功夫、輕鬆解開花束包裝……

都是學習製作花束的重點。

本章要介紹的，就是從製作花束的基本技巧開始，

到柔和地把花包裝起來的方法。

製作一束
蓬鬆飽滿的花束，
就需要填充花。
→P.82

緞帶花是
裝飾的王道。
→P.86

以手代替
花器，
束起花材。
→P.79

花束基本功──螺旋法。
這是能讓束起來的
花朵怎麼看都
漂亮的技巧。
→P.78

包裝的任務
就是保護花材。
→P.84

螺旋形的基本作法

一束完美的花束，長時間拿在手上走動，也不會破壞輕柔舒展的模樣。
善用螺旋形的技巧，是製作花束的基礎。

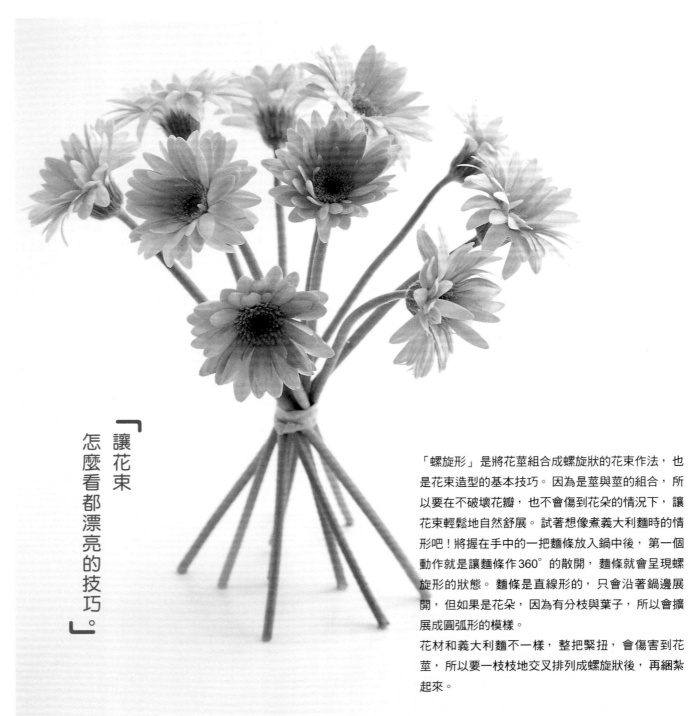

「讓花束
怎麼看都漂亮的技巧」。

「螺旋形」是將花莖組合成螺旋狀的花束作法，也是花束造型的基本技巧。因為是莖與莖的組合，所以要在不破壞花瓣，也不會傷到花朵的情況下，讓花束輕鬆地自然舒展。試著想像煮義大利麵時的情形吧！將握在手中的一把麵條放入鍋中後，第一個動作就是讓麵條作360°的散開，麵條就會呈現螺旋形的狀態。麵條是直線形的，只會沿著鍋邊展開，但如果是花朵，因為有分枝與葉子，所以會擴展成圓弧形的模樣。

花材和義大利麵不一樣，整把緊扭，會傷害到花莖，所以要一枝枝地交叉排列成螺旋狀後，再綑紮起來。

◎以手代替花器

在花器裡作造型和製作花束的原理是相同的

學習製作花束前，要先學會螺旋形的原理。不論是插瓶花還是製作花束，基本上都要作出螺旋狀花腳。首先，試著將花材放進瓶子裡看看，如果花莖是以螺旋狀放進去的，那麼花材就會輕鬆地作放射狀展開（右側左圖）。這是因為花莖以花瓶的頸部為支點，沿著花瓶內側作螺旋狀散開的關係。以手為花器時也是一樣的道理（右側右圖）。所以以手代替花器，也可以作出好看的花束。拇指和食指圈在一起當瓶頸，手掌作瓶身。只要在支點處將花莖組合成螺旋狀的展開，就會是一束自然舒展的花束。

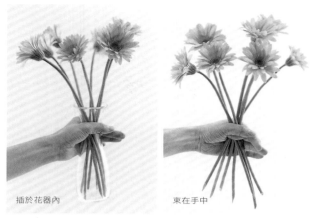

插於花器內　　　　束在手中

◎兩種作法

作法因花臉向左或向右而不同

將花綑束起來時，手的形狀是非常重要的。基本上以拇指與食指作成的圈為花束的支點。但要注意，如果其他的手指也圈縮起來，那麼莖就無法舒展，就作不出螺旋的形狀了。除了最初的三枝花莖之外，其他花莖都要依照什麼順序插都可以。不過依據花臉的左右朝向，關係到花束要從支點的前面插入或從支點的後面插入，這就影響到運指的方法。若發現不能將花材好好地綑束起來時，就要檢查一下手的形狀是否正確了。

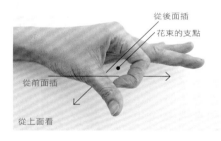

從後面插
花束的支點
從前面插
從上面看

彎曲拇指，與食指靠在一起。
作成圈
伸直三根手指
從側面看

從前面加入

想讓花臉朝向支點的左邊時（圖中的箭頭範圍內），手拿著花莖的底部，將花莖加在支點的前方；此時輕輕鬆開拇指與食指形成的環，讓花莖輕輕滑入環中。斜斜地加入花莖，是讓增加花莖的動作變得更容易的要訣。如果想把新加入的花放到後面一點，就讓它儘量靠近虎口的位置，反之，則儘量靠近拇指尖的部位。

花臉的範圍

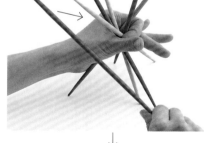

換成花材時

從後面加入

想讓花臉朝向支點的左邊時（圖中的箭頭範圍內），請使用這個方法。手拿著花莖的中間部位，從食指與中指間插入，讓花莖滑入手掌與支點間的空間（下方第二張圖）。中指微彎，莖穿過食指，重新握好新加入的花莖。要讓花朵朝向後面時，莖要從食指與中指之間插入。反之時，莖要往前面放。

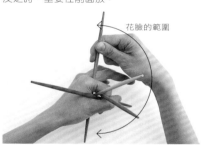

花臉的範圍

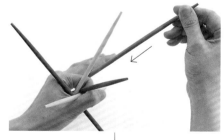

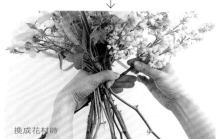

換成花材時

◎ 在花器內作出螺旋狀

重疊成像風車的形狀，前三支最重要

為了讓大家記住螺旋的原理，特別使用了不同顏色的棒子，試著來觀測定點。首先，從製作螺旋狀開始。把棒子當作花莖，一邊排成螺旋，一邊將棒子插入花器中。完成的形狀如右圖。從上面看的話，完成的形狀很像風車吧！要完成這種形狀，最少需要三支棒子。只有兩支棒子的話，形狀會搖擺不定，必須要有三支棒子相互交叉，才能形成中心的支點。有了支點後，就可以順著方向補足棒子了。

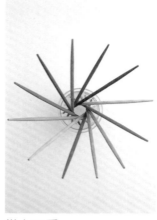

從側面看

從上面看

首先，第一支（紅色）從花器的右上角插入，接著從左上角插入第二支（黃色），第二支的位置在第一支的前面。這樣的重疊方式如果出了錯，就很難作出螺旋的形狀了。

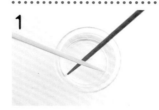

第三支（藍色）從花器的前方插入，從第一支和第二支的交叉點右邊穿過。從上面看的話，三支應該像往同一個方向旋轉般排列著，而三支棒子交叉的地方，就是支點。

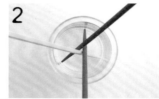

配合旋轉的方向，第四支（綠色）加入紅色棒子與黃色棒子之間。像是從左後方穿過般，插入支點的左側，隔開了紅色和黃色的棒子。

第五支（淺綠色）就從紅色和藍色之間插入吧！從花器的右前方插入，穿過支點的右側，隔開紅色與藍色的棒子，加入螺旋之中。

第六支（橘色）插入黃色與藍色之間。從花器的左前方穿過支點的左側插入，隔開了黃色與藍色的棒子。之後只要順著螺旋轉動的方向，隨時都可以加入新的棒子。

Point 不管從哪裡加入，都要順著螺旋轉動的方向前進。

螺旋保持一定的行進方向，是非常重要的。從上方的俯視圖就可以發現，螺旋是呈逆時針方向前進。不管要插入何處都一定要順著旋轉的方向加入新的棒子；反方向插入的棒子，支點不相同，螺旋的旋轉就會受阻而無法前進，散開的模樣就不均勻了。

OK

順著旋轉的方向加入棒子時，棒子一插入旋轉的支點，其他的棒子就會騰出空間給新加入的棒子。

NG

這是與旋轉方向相反加入棒子的情況。錯開了旋轉的支點，沒有可以插入的空間，無法形成螺旋狀。

◎在手裡抓出螺旋狀

順著螺旋的方向，將棒子加到不足的地方

已經利用花器抓到製作螺旋的要領後，現在試著在手中作出螺旋的模樣吧！這裡準備了和P.80玻璃杯裡的彩色棒子一樣的棒子，並且以同樣的順序，在相同的位置上添加棒子。請比較一下兩者，兩種插法雖然不同，但是加入螺旋的架構卻是一樣的。實際製作花束時，手是凌空完成綁束動作的。但是以棒子代替花時，筷子般的棒子易滑，可利用桌子等支撐物，一邊撐著棒子，一邊進行練習。

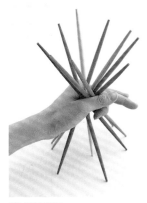

左手拿著第一支（紅色）棒子的下半部分，右手拿著第二支（黃色）。將第二支放在第一支上面，與第一支交叉，換成由左手拿著，並且輕輕按著交叉的地方。

右手拿著第三支（藍色），從前方插入。將第三支塞進第一支與第二支交叉的右邊，左手的拇指和食指圈成環狀，輕握三支交叉的地方。

從第四支起，插在有空隙的地方。這裡是從後方插入紅色與黃色的棒子之間。從食指和中指之間，像掠過一樣地插入。彎曲中指靠近食指，重新握好四支棒子。

第五支（淺綠）插入紅色與藍色的棒子之間。方法是從前方加入，滑進拇指與食指的虎口中，加入紅色與藍色的棒子之間，編組成螺旋般的轉動。

第六支（橘色）加入黃色與藍色之間。第六支也從前方加入，比起插入第五支時，此時更需要握緊，整束儘量放進拇指與食指的虎口中，加入螺旋的轉動中。

從側面看
........................

1
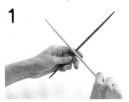

2
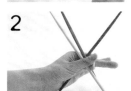

3
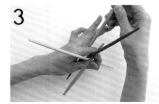

4
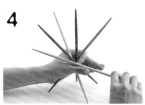

5
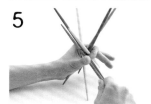

從上面看
........................

1
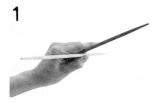

2
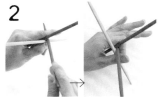

3
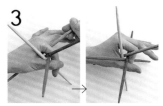

4
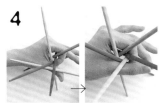

5
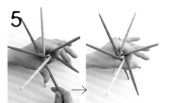

Point 以繩子綁住支點，檢查螺旋形的模樣。

要檢查是否已經形成螺旋狀的最好方法，就是以繩子綁住支點。綁好後，花束若能輕鬆地展開，並且能立於平面上，就是成功的螺旋形。而在進行第5步驟後，支點的中央應該會出現一個六角形的小洞，其實可以在這個部分繼續加入花材，完成螺旋形的架構。（參閱P.83的Step2）

OK

花束正確綁好的樣子。如果確實地形成了螺旋形，棒子會因為定點而互相固定，不需輔助就可以直接站立在桌面上。

NG
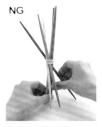

如果只是隨便綑綁，即使以繩子綁住交叉點了，棒子與棒子之間還是無法互相支撐，不僅很容易拔出任何一支棒子，無法形成好看的螺旋形，花束也無法自己站立。

手綁花束

學會了製作螺旋形的基本動作後，現在試著綑綁真花吧！
即使是第一次嘗試也不必害怕，只要選擇容易綑紮的花材就會比較容易上手。

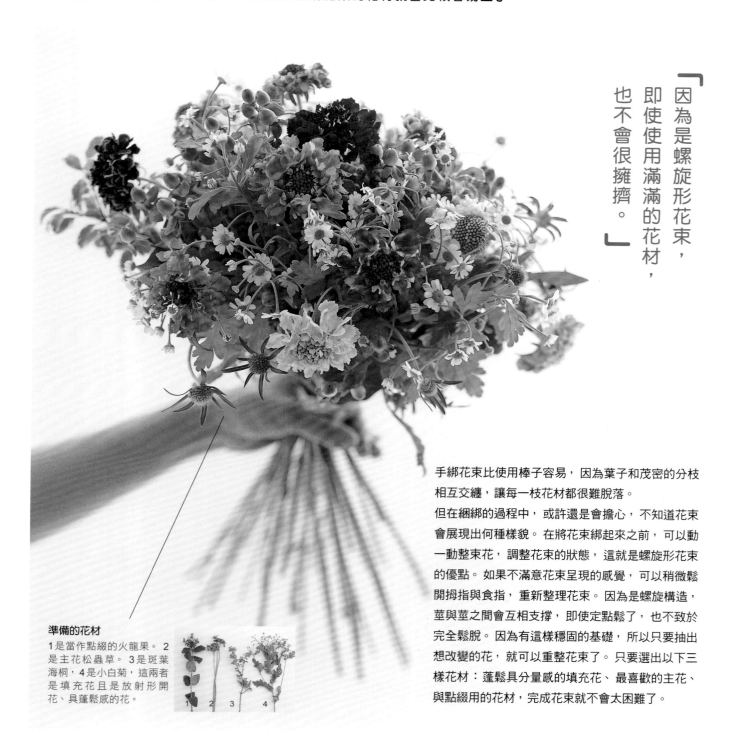

因為是螺旋形花束，
即使使用滿滿的花材，
也不會很擁擠。

準備的花材
1是當作點綴的火龍果。 2是主花松蟲草。 3是斑葉海桐，4是小白菊，這兩者是填充花且是放射形開花、具蓬鬆感的花。

手綁花束比使用棒子容易，因為葉子和茂密的分枝相互交纏，讓每一枝花材都很難脫落。
但在綑綁的過程中，或許還是會擔心，不知道花束會展現出何種樣貌。 在將花束綁起來之前，可以動一動整束花，調整花束的狀態，這就是螺旋形花束的優點。 如果不滿意花束呈現的感覺，可以稍微鬆開拇指與食指，重新整理花束。 因為是螺旋構造，莖與莖之間會互相支撐，即使定點鬆了，也不致於完全鬆脫。 因為有這樣穩固的基礎，所以只要抽出想改變的花，就可以重整花束了。 只要選出以下三樣花材：蓬鬆具分量感的填充花、 最喜歡的主花、與點綴用的花材，完成花束就不會太困難了。

◎綁花束之前

想像完成的模樣
去除支點以下的葉子

開始綑綁時，因為左手會拿著滿滿的花材，所以必須先進行綑紮前的準備工作。首先，一手拿著花材，想像完成時的模樣，一邊整理葉子，一邊讓花材縮小一圈。如右圖般清除了支點以下的葉子後，立刻浸入水中。

CUT

◎綑紮花束

| Step 1 | Step 2 | Step 3 | Step 4 |

組合填充花

一開始取三枝小白菊。放射狀生長的小白菊有很多分枝，是頗容易固定的花材，但是首先要清除支點附近的小枝。順著螺旋的行進方向，加入斑葉海桐與其餘的小白菊，作出蓬鬆的感覺。

從上面看

輕輕合攏細葉子與花莖，形成蓬鬆的圓弧狀。此時的大小也是花束完成時的大小。

從側面看

6與使用棒子時不同，不需要用拇指和食指施力，整體還是很穩固。食指、無名指、小指等三根手指自然地向前伸。

| Step 1 memo |

以最初的三枝莖為支點

最初的三枝花很重要。左手拿著第一枝，右手把第二枝放在第一枝上，與第一枝交叉，然後把第三枝夾在前兩枝所形成的交叉點右側，並且以拇指與食指圍成環，握住三枝莖。順著螺旋的形狀，在空隙處添加花材。

加入主花

在填充花所作成的基礎上，像畫畫一樣地加入主花。有了填充花所作的穩固基礎，只要不與螺旋的動向相反，就可以稍微鬆開支點，將主花插入花束中。

從上面看

不僅要從側面看，也要從上面觀察，確認花束是否保持平衡。如果覺得位置不妥當，就重新插吧！

從側面看

花莖的數量變多了，美麗的螺旋狀也完成了，即使稍微鬆開手，花束也不會散開。

| Step 2 memo |

頂部或中央也要有主花

只在周圍插上主花，花束的中間就會變得冷清沒有重點。偶爾也插一支主花在中間，讓主花的花莖貫穿花束的中央。只要放開大拇指與食指所形成的環，稍微鬆開支點，就可以把花插進中央的位置了。

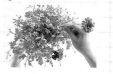

最後加上點綴花材

修飾用的點綴花材能夠襯托主花，通常很有個性。但是花束的主角畢竟還是主花，所以點綴花材量不需多，只要一點點就可以達到效果了。注意花材的面貌與表情，插的時候可以從花束的前面加入，也可以從後面或上面加入。

從上面看

分散地插在主花之間。不要只插在一個固定的位置上，要保持間隔地分散插入點綴花材。

從側面看

點綴花材可以插在花束的頂點，也可以插在花束的周圍……重的火龍果正好可以襯托出松蟲草的輕盈。

| Step 3 memo |

以拇指托著支點

以食指支撐花束的話，很容易造成抽筋，不如讓拇指托著花束比較輕鬆。即使放鬆了拇指和食指形成的環，花束也不會輕易移動，也容易將花插到花束裡。其餘三隻手指自然張開即可。

綑紮支點

被拇指與食指形成的環圍起來的地方，就是花束的支點。只要綑紮好這個位置，花就不會動了。因為要綁的地方是花束的支點，可以使用拉菲爾草，這是使用植物纖維製成，既可以固定花束，又比較不會傷害到花莖，並且不怕潮濕，適合保存。

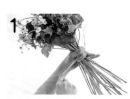

拇指與食指握住花束的支點，以稍微沾濕的拉菲爾草纏住支點的地方，一端留約10cm的長度。

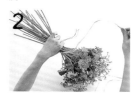

左手拿著花束維持不動，右手拉拉菲爾草的一端開始纏繞花束的支點。

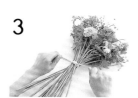

纏繞三圈後，將花束放在桌上。兩手各執拉菲爾草的一端，牢牢地打結後就完成了。

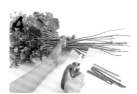

將花莖剪短。剪短的位置與支點到頂點的比例為1：2。這樣的長度可以插入花器中，也可以直立在平面器皿中。

column

瀑布型的花束
由長的花材開始使用

像瀑布一樣呈現層疊感的花束非常美麗，很適合當作新娘的捧花。這把花束是利用高度不同的花材，以螺旋法製作而成。如下圖，首先使用的花材是細長的綠色植物或蔓藤類，接著加入花莖較長的花，然後逐漸加入短莖的花材至花束中。只要依莖的長度來依序加入花束，就可以製作出生動自然的作品了。

包裝花束

學會了溫柔地包裝花束，如果遇到需要自己包起花材、
拿著花束移動的機會，就不必擔心了。

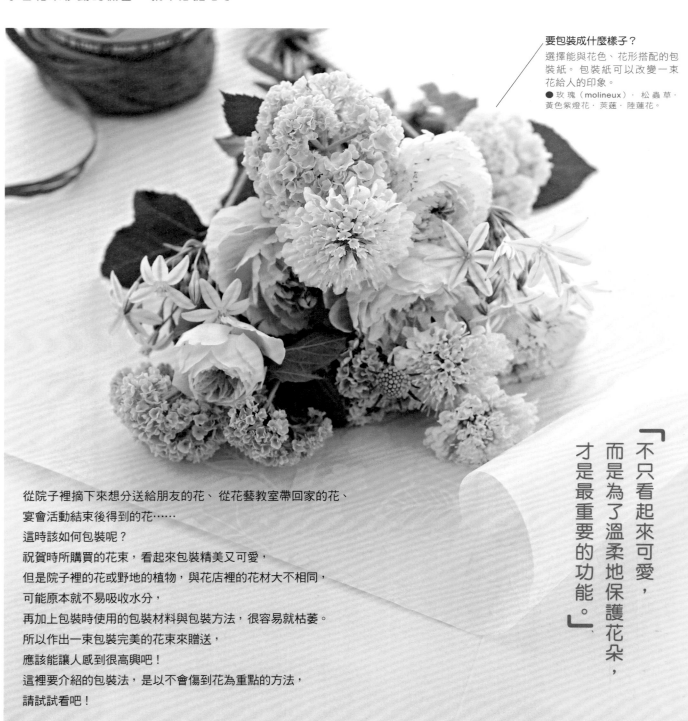

要包裝成什麼樣子？
選擇能與花色、花形搭配的包裝紙。包裝紙可以改變一束花給人的印象。
● 玫瑰（molineux）．松蟲草．黃色紫燈花．莢蒾．陸蓮花。

從院子裡摘下來想分送給朋友的花、從花藝教室帶回家的花、
宴會活動結束後得到的花……
這時該如何包裝呢？
祝賀時所購買的花束，看起來包裝精美又可愛，
但是院子裡的花或野地的植物，與花店裡的花材大不相同，
可能原本就不易吸收水分，
再加上包裝時使用的包裝材料與包裝方法，很容易就枯萎。
所以作出一束包裝完美的花束來贈送，
應該能讓人感到很高興吧！
這裡要介紹的包裝法，是以不會傷到花為重點的方法，
請試試看吧！

「不只看起來可愛，
而是為了溫柔地保護花朵，
才是最重要的功能。」

◎ 補給水分 & 包裝

Step 1
整理花莖

綑紮花束前，先以報紙包好花材，浸在裝滿了水的水桶裡。為了不在綑紮時傷害到花材，最好以拉菲爾草作為綑紮的材料，請參閱P.83。如果沒有拉菲爾草，以橡皮筋代替也可以。

橡皮筋捲束花束的方向，和花莖的螺旋行進方向相同。如果相反會導致花束散開。包起花材時，花束的莖要集中在一起，才容易進行。

橡皮筋的位置並非集中在一個地方。以橡皮筋大範圍地綁在花莖上，結束綑綁時套住兩三枝莖固定。

花莖以橡皮筋固定完成的模樣。整束花變得細長，這樣就容易包裝了。只要鬆開橡皮筋，莖的部分就會散開呈現螺旋狀。

Step 2
補充莖部的水分

包裝時最重要的不外乎「補充水分」與「保護花材」。在以包裝紙包裹之前，應該給予花材充足的水分，這些水分就是移動中的花材所依賴的生命來源。以沾濕的紙巾或保鮮膜捲起莖的底部時，要特別注意不要讓水分溢出，這點相當重要。

整理好花莖，水平剪齊花腳。將花莖放在疊好的數張衛生紙或紙巾上面，花腳離紙巾的邊緣一段距離。

以紙巾包住花莖。先從側邊摺起紙巾，接著像是包住莖的尾部一般，把花腳以下的紙巾往上摺，讓莖的尾部直接接觸到摺起的地方，最後再進行捲的動作。

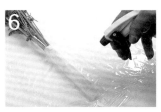

在紙巾包好的花束下面，鋪上保鮮膜，以噴水器將紙巾噴濕，不需擰乾紙巾。有了這層保護，就不必擔心花朵缺少水分了。

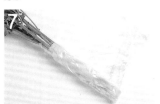

以保鮮膜包起潮濕的部分。動作與步驟5相同，先從旁邊捲起，再將底部的剩餘保鮮膜往上摺起來，這樣水分就不會溢出了。

為了不讓鋁箔紙裂開，將鋁箔紙上端的部分稍微往內摺。與步驟5或7一樣，先縱向包捲至一半左右，再從底部往上摺起，並繼續縱向捲完剩餘部分。

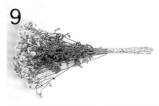

這樣就可以保持水分了。因為有鋁箔紙與保鮮膜的雙層保護，吸滿水分的紙巾上的水，就不會溢出來了。

Step 3
以包裝紙包裝

包裝紙可以保護花材不受到風吹或人為的傷害，而且不會妨礙到花的呼吸。具備良好透氣性的薄紙或報紙，都是包花的理想材料。如果包得鬆鬆的，包裝紙裡的花很容易晃動，會互相摩擦而傷了花瓣。選用大張一點的包裝紙，結實且稍微有點緊地將花包起來吧！

準備一張可以將花束整體包起來的包裝紙。花腳擺在包裝紙的短邊從上算來三分之一處，呈對角線擺放，花腳稍微伸出紙張。

斜斜拉起靠近花腳的包裝紙（靠近面前的邊角部分），以喇叭狀將花束包捲起來。可以稍微包捲得緊一點，將花全部包覆住。

包捲完後，以膠帶黏貼數個地方就完成了。為了不讓花朵晃動，必須包緊些，因此包好之後的花束會看起來比包裝之前小。

Step 3 _10 memo
包裝大分量的花束

分量不多的花束只要包緊就沒問題了，但花束的分量大時，花材之間互相擠壓，就必須讓一部分的花朵露出包裝紙之外，避免花與花之間的摩擦，才不會造成損傷。如下方第一張圖，包裝紙稍微錯開角度地對折，花束放在對折後的包裝紙中心。包捲起來後，以膠帶固定兩邊邊緣就完成了（第二張圖）。

column
不會傷害到花的拿法

拿著花束移動時，花朵是朝上比較好呢？還是朝下比較好？從物理性的觀點來說，花朵朝下的話，水分比較不會流失，也不會累積乙烯。但若使用了具透氣性的紙張包裹花束，又以吸水的紙巾包捲了花腳，為了不讓水分溢出，還是讓花朵朝上為佳！

製作裝飾緞帶

除了花束需要裝飾，新娘捧花也少不了緞帶的襯托。
來學學緞帶花之王——「法國結」是怎麼作的吧！

即使只是繫上簡單的蝴蝶結緞帶作裝飾，也會讓花束增色不少。但是偶爾也想為花束繫上一朵由許多緞帶環編結出來，看起來非常華麗的緞帶花！這裡要介紹的「法國結」，是花藝界最受歡迎的緞帶編結法，也是想成為職業花藝師的人不可不學的裝飾結。

由許多緞帶環疊組而成的法國結外表十分華麗，只要一條緞帶就可製作完成。以寬緞帶製作法國結的話，體積比較大；而採用雪紡紗或薄絲等輕柔材質作出來的法國結，顯得優雅高貴；以細緞帶製作出來的法國結由很多細環組成，則是細膩而高雅的裝飾品。

選擇何種緞帶？
法國結的效果十分華麗，繫在大花束上時，會讓花束顯得更有氣勢。
●玫瑰（molineux）·松蟲草·黃色紫燈花·英蒾·陸蓮花。

「華麗的緞帶裝飾，讓滿載心意的花束綻放了另一朵花。」

◎熟練手指的操作

只使用三根手指，
先拿尺來練習看看吧！

實際進行操作時，固定緞帶的手指動作看起來很複雜，其實只需用到三根手指頭。拇指不動，依照中指→食指→中指→無名指的順序，一一鬆開手指，而讓另外的兩根手指與拇指拿著緞帶。重覆地進行這些動作，就能作出法國結。先拿尺來練習看看這個動作吧！

◎製作法國結

Step 1
製作花心

幾乎所有的緞帶都有正、反面之分，只朝著同一個方向捲出環圈時，一定會露出緞帶的反面。為了讓作出來的緞帶花只看到緞帶的正面，就必須一邊捲環圈，一邊扭轉緞帶。第一步是從中心的花心開始製作。

1

緞帶的正面朝上，尾端放在面前，左手的拇指與中指捏住離緞帶尾端10cm處。右手抓起左手捏住的前方，往另外一邊（前頭的方向）扭轉。

2

經過180°的扭轉後，右手上的緞帶變成反面朝上的狀態。左手的拇指與中指緊緊按著緞帶的扭轉點。

3

反面朝上的緞帶像要捲著左手的拇指般，緞帶的正面朝外作一個環，然後以中指和無名指夾著緞帶。中心的環形成了，拉一下緞帶使環變小，就完成了漂亮的緞帶花花心。

Step 2
製作花瓣環

完成了中心的花心，開始製作旁邊的花瓣環吧！別忘了每作出一個花瓣環，就要扭轉緞帶一次。圖上①至④的數字，是手指鬆開的順序，這和前面拿尺練習的手指操作步驟是相同的。

4 ①

暫時鬆開與無名指一起夾著緞帶的中指，然後右手將緞帶扭轉到正面朝上，中指①立刻與拇指壓住緞帶的扭轉點。

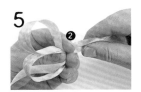
5 ②

緞帶的正面朝上，在食指旁作一環。中指與無名指不動，只有食指②鬆開。作好環後，緞帶夾在食指與中指之間。

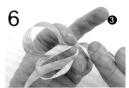
6 ③

右手抓住被夾在食指與中指之間的緞帶，將緞帶扭轉到正面。暫時鬆開的中指③與拇指一起壓住扭轉點。

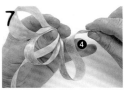
7 ④

一邊將緞帶翻轉到正面，並朝向外側，一邊作環。完成環後後，無名指④暫時鬆開，與中指一起夾住緞帶。

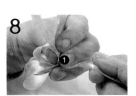
8 ①

與步驟4至5相同，將夾在無名指與食指後面的緞帶扭轉到對向側，先暫時鬆開中指①，再回按住扭轉點。所有的扭轉點重疊在同一個支點上（拇指與中指夾住的點）。

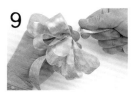
9

製作環的步驟到此算是一個循環的結束。接下來就是重覆步驟4至8的動作，左右對稱，作出相同數目的環（通常是4到5個）。將環平均分在左右兩邊，加大緞帶花的體積。

Step 2 _5 memo
看著扭轉緞帶的方向

步驟4至8的手指動作其實很簡單。作出食指旁（A）的環後，緞帶往左邊繞，也就是往拿著緞帶的右手小指的方向扭轉。這樣一來，手會比較容易活動。

Step 3
固定緞帶花的中心

在製作環的時候，拇指與中指都要確實地按住中心部分。只要能夠綁好這裡，就不怕緞帶花變形了。請準備不同的緞帶或鐵絲，作為固定緞帶花的道具。

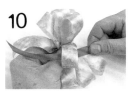
10

完成了所有的環之後，留約10cm長左右的緞帶（約是作出一個環的長度）後，剪斷緞帶。準備一條不同的帶子，並將這條帶子穿過法國結的花心。

11

帶子的一半左右長度通過拇指的上面，繞過中心折回，重覆兩次。至於帶子的長度，如果要從花束上垂下來，那就要長一點；如果要和裝飾結合為一體，那麼所需要的長度大約是花束的圓周長加上打結用的長度就可以了。

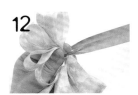
12

為了讓帶子的正面顯露在外，製作環的時候要一邊注意扭轉帶子，一邊拉好折回的部分。帶子從按著定點的拇指下面滑入。

13

拉緊帶子，與法國結的中心牢牢綁在一起，不要鬆掉。稍微上下挪動環，整理法國結的形狀，調整成輕柔舒展的模樣，這樣就完成了。

Lesson 4 🌸 製作花束總複習

Q 要將很大量的花綁在一起，
不失敗的祕訣是什麼呢？

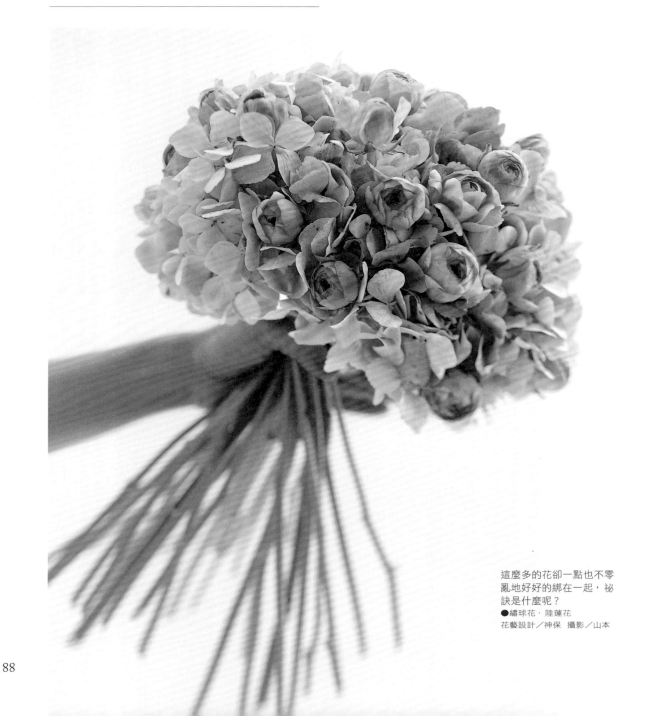

這麼多的花卻一點也不零
亂地好好的綁在一起，祕
訣是什麼呢？
●繡球花·陸蓮花
花藝設計／神保　攝影／山本

A 將小花束組合起來。

重點是
選擇具分量的花材。

利用螺旋法製作花束時,以拇指和食指所形成的環圈住花束,是最基礎的作法。但是以手形成的環的大小是有極限的,來挑戰製作更大把的花束吧!將許多小花束組合起來,就成為一把大花束了!小花束的排列也採取螺旋狀的作法,這樣一來花莖不會鬆脫,可以放心地拿著移動。下列所要介紹的是以三把小花束組合而成的大花束。如果想增加成四把或五把小花束的組合,作成更大的花束,也是沒問題的。

1
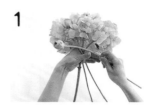
放射狀開花的繡球花只要一枝就有相當的分量。以一枝繡球花為基礎,再加上數朵陸蓮花,花莖以螺旋法排列,作出一把小花束。

3
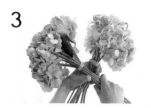
以螺旋法排列三把花束。左手拿著第一把花束,將第二把花束放在第一把花束上,兩把花束交叉。如圖所示,手輕輕按著兩把花束的交叉點。

2
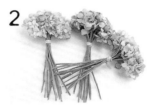
加入陸蓮花作出螺旋花腳後,以拉菲爾草綑綁花莖。如圖以相同的方式完成三把小花束。暫時不必修剪花腳的長度。

4
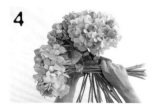
第三把的花朵朝向身前地夾入第一把與第二把交叉點的右側。加入第三把小花束後,大花束就有支點了。

5
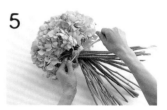
以拉菲爾草綑綁花束的支點,固定三把小花束,緊緊地將花束綑綁好後,大花束就完成了。

NG

 Point 因為是螺旋式的組合
所以能展開成圓形的放射狀花束

利用數把以螺旋法排列的小花束,再次以螺旋法組合成大把的花束。因為小花束呈螺旋狀的排列,所以能朝三個方向展開。綑綁花束的交叉點要紮實,不能過於隨意,因為紮實的綑綁才能使花束的外觀蓬鬆寫意,容易保持形狀。若是隨意的綑綁,就容易讓人覺得繁複而雜亂。

← 複習一下
P.82-83

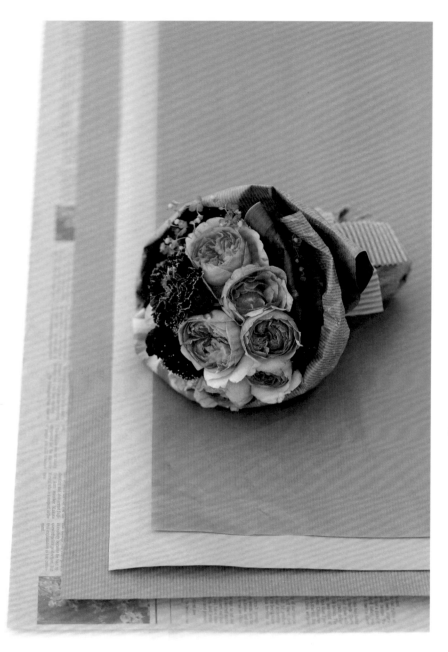

活潑的粉紅與酒紅色的花束，配上褐色系的牛皮紙。
●玫瑰（yves piaget）‧ 康乃馨‧ 香龍血樹‧ 紫雲英葉
花藝設計／山本　攝影／山本

Q 包裝紙的
色彩相當豐富。
讓人印象深刻的
包裝祕訣是什麼呢？

A 數張包裝紙疊
在一起使用，
就能表現出
華麗的感覺。

知道什麼是牛皮紙嗎？以木材纖維為主要原料所作出來的紙，常常用來作成信封套。這種紙張有韌性，不容易破，很適合拿來包裝花材。最近的牛皮紙的顏色也豐富起來了，有些牛皮紙上還有圖案。牛皮紙和薄紙一樣，都是不會對花朵造成損害的紙類。要綑紮包裝花束時，可以選擇這種材質。試著使用有色牛皮紙或薄紙，為花束作多層式的包裝吧！色彩豐富，大把且華麗的花束，非常適合拿來當作禮物喔！

以輕透的色彩讓花束顯得活潑有精神

錯開兩張疊在一起的牛皮紙，包裝出細長型的花束。只露出一小段的水藍色包裝紙，與非洲菊的色彩呈現微妙的對比，讓人印象深刻。重疊不同色彩的包裝紙卻搭配得很和諧，有種時髦的感覺，是一件非常棒的禮物呢！

●非洲菊・大理花
花藝設計／山本　攝影／山本

Type A

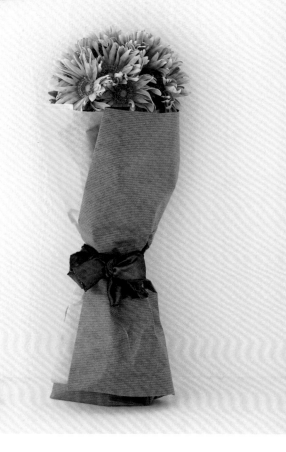

1

兩色的紙交錯重疊，將右側往內摺。把花束放在包裝紙的中央，下緣的紙兩張一起往上摺，小心壓平，不要讓摺起處太蓬鬆。

2

從花的左右兩邊捲起包裝紙，牢牢地把花完全包裹起來。在包裝紙上再繫上寬版的緞帶，這樣就完成了。

Type B

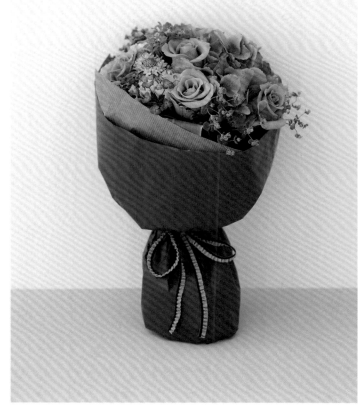

典雅的色彩讓花束顯得高尚且華麗

雙面紙以正反面不同色彩斜斜地交錯重疊，邊角錯開，產生別有趣味的效果。以雙面紙仿造和服的雙層領子般的感覺，格外風雅。

●玫瑰（extreme）・康乃馨・松蟲草・秋色繡球花・香龍血樹・紫雲英葉
花藝設計／山本　攝影／山本

將紙張錯開邊角對摺，如圖所示放置花束；手拿起紙張呈對角的邊角，好像要將邊角連接起來一樣地包起花束，再繫上緞帶。

複習一下
P 84-85

Chapter 5

製作花環

製作花環也是充滿樂趣的花藝作法。

花環能當作門上的裝飾，也可以和蠟燭同時擺在桌子上⋯⋯

藉著不同的環圈材質，製作花環的人可以自由自在地搭配各種花材，

乾燥花、鮮花，

都是可以製作花環的材料，這也是樂趣之一。

而且在製作花環的步驟裡，包含了所有花藝的基礎。

可以在製作花環時，自然而然地學會如何處理花材，

以及如何使用各種道具的方法。

要緊湊地排列花材呢？還是要作出具有動感的花環？

→ P.96

如果是鮮花，就使用吸水海綿的底座。

→ P.94

利用山上的蔓藤或枝條，完成一個自然風的花環。

→ P.100

搭配生花黏著劑與熱熔膠槍，更容易上手。

→ P.99

以乾燥花專用的環狀海綿，創作出充滿想像力的花環。

→ P.98

環形吸水海綿

插花時常用到的吸水海綿也有圓圈狀的產品。
如果插的是鮮花，那就要選擇可吸水的海綿。

「如何讓花環上的
鮮花常保水嫩呢？」

使用環形吸水海綿，能夠提供花材充足的水分，與花材浸在水中
是大致相同的，所以幾乎所有的鮮花花材都可以插作，而且固定
花莖的能力也很卓越。只要適時的補充水分，就能常保鮮花的
水嫩。

但如果不了解吸水海綿的特質，即使使用如此便利的材料，也會
帶來反效果。以吸水海綿製作花環雖然簡單，但是如果不懂花
材的分枝方法與插入海綿的技巧，一定會影響作出來的花環效
果。而圓圈的形狀，在開始製作花環時，也有很多需注意的事
項：要在有限的體積上插大量的花的作法、把花環吊起來時不讓
花掉落的技巧、補充水分的方法……都是一定要學會的重點。懂
得以上這些要點，才能讓美麗的花環延續更長的生命。

讓吸水海綿飽含水分
在吸水海綿底座上，插了滿滿的
鮮花花環。由於環形的海綿底
座大小和厚度都受限，所以最好
使用短莖的花材來製作。
● 玫瑰・火龍果・斑葉海桐。

◎插花前的準備工作

Step 1

讓吸水海綿吸飽水分

花藝作品所使用的吸水海綿，通常是依照所需要的大小，從大塊的方形吸水海綿裁切下來的。但環形的吸水海綿有一定的尺寸和形狀。讓吸水海綿吸水的基本方法，就是讓環狀海綿的托盤朝下，緩緩地置入水中，讓海綿自然地慢慢吸水，等待整個環沉入水中。但如果環太大，無法整個放入水槽或大碗中吸水時，請使用以下的方法。

1

洗臉盆內盛滿水，立起環形吸水海綿，泡在臉盆內吸水。一開始只能浸到海綿的一部分，以手扶著海綿，讓浸在水中的海綿自然吸水。

2

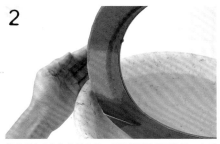

等吸足水分後海綿變色了，再慢慢轉動環形海綿。如圖所示，在整圈海綿變色以前停止轉動，等待水分自動往上升，海綿裡才不會有殘留的空氣。

❌NG 如果盛水的容器夠大，就可以把整個環形海綿放入水中，此時要注意，不要讓托盤朝上（如下方左圖）。切開海綿就會發現，因為空氣的出口被托盤阻擋，將使得水分無法進入海綿的內部（如下方右圖）。

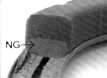
NG→

Step 2

刮圓環形吸水海綿的邊緣

即使使用了相同的材料，為什麼專家的作品看起來就是完成度更高呢？理由只有一個，因為專家會在插花之前，先整理插花的底座。花要插得茂密，就要讓插花底座表面變得平滑，底座修整漂亮，花也更容易插了。

3

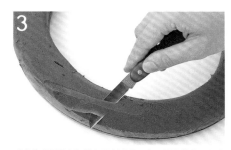

現成的環形吸水海綿上面有邊角。如果沒有邊角，吸水能力會更好。以刀削掉邊角，刮圓吸水海綿的表面吧！

4

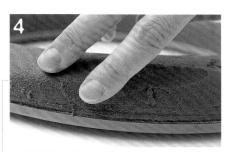

以手指磨擦、撫平凹凸的部分。手指不要用力過度，輕輕左右磨擦就可以了。如果用力按壓海綿，會導致海綿變硬，就不易插入花材了。

❌NG 使用剪刀刮圓時，剪刀的刀刃很容易切入海綿中造成表面損傷，無法漂亮地刮圓。最好使用薄刀片削去邊角，小心地將環形海綿的表面修整平滑。

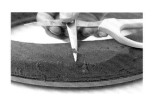

 Point 花環要掛在牆上，需先進行補強

吸飽水分的花環相當沉重，要掛在牆上時，鉤子可能無法承受這樣的重量，所以在插花前先補強海綿。取兩枝小莖或小枝，貼在環表面的內側和外側，再繞上線或鐵絲固定，這樣就可以安心地掛在牆上了。

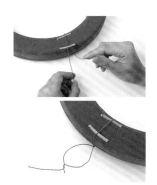

column

可以掛在牆上，也可以放在桌上……請配合放置處，選擇不同的托盤

吸水海綿的托盤有深型與淺型。下圖左側是深型的托盤，加入很多水後，可以放心地當作桌上擺飾。右側為淺型的托盤，適合重量較輕的花環，方便掛在牆壁上。

column

先在掛鉤孔上穿入鐵絲作成圈

一開始就要先裝好掛鉤用的圈（下圖是花環底座的背面）。鐵絲穿入孔作成圈，即可將鐵絲圈掛在鉤上。也可以在牆上釘釘子，然後把掛鉤孔掛在釘子上。不過有時掛鉤孔太小了，或是被花遮擋了，無法掛在釘子上或鉤子上，所以還是加上鐵絲作成的圈，懸掛時比較容易。

95

◎來插花吧！

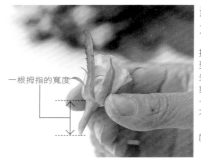

最容易操作的花莖長度大約是拇指的寬度

插入的花莖碰到底部、或是碰撞到別枝花莖……為了避免這樣的失誤，在插花之前，必須先將花莖剪短。花莖長度在底座厚度的一半以內，就不會互相碰撞，也不會觸到底座底部，只要記得「花臉下的花莖長度＝拇指寬度」就會很好操作了。

一根拇指的寬度

NG 莖太長時，會刺穿吸水海綿。如下方左圖，花莖已經陷入底座內的空洞了。而下方右圖所顯示的，則是莖互相碰撞的情形。這都會讓莖無法吸收到水分，也會使造型變形。

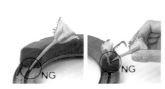

Point 根據插的方向，會改變完成的模樣

首先面對環形海綿底座，決定好插入花莖的角度，所有的花材都以相同的角度，平均地插入花材，就能很漂亮地完成一個花環。如果要完成一個自然、有律動感的花環，不妨以傾斜的角度插入花莖；如果希望完成的是一個端正、有現代感的花環，就以垂直的角度插入花莖吧！總之，花環插作請統一方向，緩緩地把花插入海綿中。

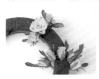

Type A
斜插營造出自然感

若要讓野花或放射狀的花看起來自然，建議以同一個方向，斜斜地插入花材。

圖中呈現的是海綿斷面。花莖的角度一致，統一每一列的支點，所以莖與莖不會在海綿的內部互相碰撞。若是採用這種插法，莖稍微長一點也無妨。

果實類花材也一樣，斜斜插入時，莖的角度呈現一致，會產生柔和的流動感，和垂直插入的感覺截然不同。

Type B
垂直插出濃密感

如果想插出有設計感的花環，可以用垂直插入的方式，將花材密密地插在一起。

從海綿斷面可看出，花莖都朝著底座的中心如放射狀一般插入。垂直插入的花莖長度，約為底座厚度的一半以內。

果實類花材的作法也相同，以底座的中心為標的插入花材。插入時要特別注意花莖的長度，以及會不會碰撞到其他莖的問題。

◎漂亮地完成作品的技巧

Type A
要看起來自然分枝就要分得自然

使用放射狀開花的花材或葉材時，要小心的處理分枝。若是剪下來的分枝太突兀顯眼，插入底座時會給人雜亂的感覺。

1

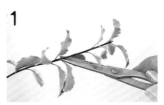

插入海綿內要保留部分莖的長度，才能顯露自然的形態。仔細觀察莖的分枝狀況，每一部分都有其連貫性，剪切的位置選在葉子的正上方。

2

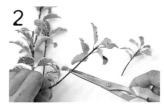

葉子集中的部分如同花的花朵部分，從最下面的葉子基部到枝節的上方，可以視為莖。分枝的時候也和花朵一樣，以一根拇指的寬度當作標準。

3

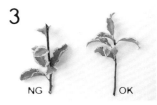

NG　　OK

上圖右側是理想的分枝，左側的頂端還有部分莖，又剪切在枝節的下方，切口比較粗。這樣的分枝插入海綿時，會在海綿上留下比較大的孔。

Type A 3 memo
朝一定方向插入是基本要件

隨意的插會無法深入底座中，也很容易發生莖在底座內相互碰撞（如NG圖）。有規則地插作，就可以用比較少的花材，有效率地深入底座，也比較好看。

NG　　OK

Type B
以鐵絲固定作出緊密效果

想完成具現代感的花環時，就要非常注重排列密度。尤其是放射狀開花的花材或果實要以鐵絲好好地纏繞起來。花材間不能露出海綿。

1

不夠長的果實

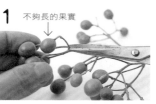

要看起來緊密，插入的果實或花朵的長度就要一致。將果實或花朵的頂端對齊，讓每一個果子或花的高度一樣，不夠高的就從尾端剪掉。

2

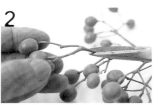

抓好花材的頂端，剪刀從枝節的下方，稍微留點莖地剪下小枝。以剪刀的尖端輕輕地剪。

3

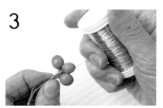

抓緊剪下的花材莖部，讓頂端集中，以細鐵絲（#28至#30）纏繞花頭的下方。

4

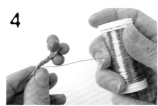

細鐵絲以螺旋狀的方式往下纏繞，把分開的細枝纏繞成一根莖。鐵絲纏繞到枝節上方。

◎插上比較難處理的花材

5

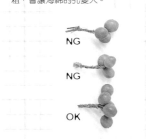

鐵絲纏繞的止點，也就是小枝分岔節點正上方。以剪刀剪去多餘的鐵絲。纖形花序的葉材或小花，也可以運用這個方法整理。

Type B _5 memo

尾端要變細

經過鐵絲的纏繞後，花材的尾端要變細，才容易插入海綿底座。下圖上方兩枝是不合格的花材，一枝是尾部分岔，另外一枝則是尾部變粗，會讓海綿的孔變大。

NG

NG

OK

column

一天補給一次水分

插花的容器必須補充水分，防止花材乾燥。但是花環沒有承接水分的容器，而且經常處於懸掛的狀態，海綿很容易變乾。所以每天要補給一次水分，不要直接加水在花朵上，要從底部補充水分，直到花環會滴水為止。補充水分時可以在臉盆裡進行，把花環立在臉盆上加水。等花環滴完水了，再掛回裝飾的地方。

Type A
讓短莖不會輕易脫落

莖部短的花材就不必擔心會在海綿中產生碰撞，但是卻要擔心容易脫落的問題。且花臉大的花材特別容易發生。這時就要利用生花黏著劑來固定。

1
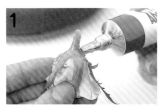

如圖所示，短莖的花材即使插入海綿中，也很容易掉下來，所以要使用生花黏著劑幫助花朵固定。從軟管內擠出極少量的黏著劑塗在花萼下。

2
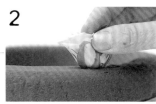

直接將塗了黏著劑的莖插入海綿中，靜置一會兒。生花黏著劑會在海綿與花之間擴散變硬。試著拔拔看吧！花已經沒有那麼容易被拔起來了。

✿NG 插在花環上的鮮花會從花莖的切口處吸取海綿中的水分。但如果像下圖那樣，黏著劑塗在莖的前端，就會堵塞切口，花就吸收不到水分了。所以使用黏著劑時要注意，如果是短莖的花材，要把黏著劑塗在花萼下；如果是長莖的花材，那麼塗在莖的側面就可以了。軟管的口朝下時，黏著劑會流出太多，因此要擠出黏著劑時要橫向拿著軟管。

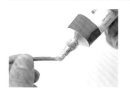

Type B
固定長的莖

莖比較長的時候，可以將生花黏著劑塗在莖的尾端固定在海綿上，千萬不要阻擋了切口。請留意塗附黏著劑的位置與範圍。

1
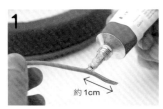

約1cm

花環懸掛起來時，向下的花材很容易從花環上掉下來。可以在長莖的花材尾端上（約1cm的莖部），避開切口，像畫線一樣地塗上生花黏著劑。

2
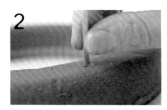

將莖插入海綿時，黏著劑會被推擠在插入口的周圍，這些黏著劑會變硬，也會深入縫隙裡，把花莖固定在海綿裡。只要切口沒有沾上黏著劑，就不必擔心花材無法吸水的問題了。

Type C
補強容易折斷的莖

草花類的花材中，有不少花莖十分纖細、容易折斷的品種。這種花材如果莖沒有經過補強，就直接插入海綿中，那麼不僅會讓莖部受傷，也不容易插入海綿中。這種時候就要借助鐵絲的幫忙了。

1
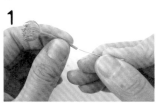

這是對於莖部纖細缺乏韌性、容易彎折的花材，所進行補強的方法。從花材的切口處穿入細鐵絲，剪下來的花莖，要比實際使用的長度多幾釐米。

2
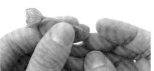

小心地從莖的切口穿入鐵絲。直直地刺入到插腳部分（一根拇指的寬度）。如果鐵絲彎曲了，會造成莖的破裂，所以一定要小心刺入。

3

與花莖一起剪

以剪刀剪掉多餘鐵絲。使用花剪或刀片剪切鐵絲的話，可能會損傷器具，最好使用專用剪刀。為了剪出平滑的切口，同時剪掉鐵絲和少許的莖。

4

指尖捏著已經穿入鐵絲的花莖，把莖的尾端插入吸水海綿中，手扶著尾端，插花的時候不要太用力，請輕輕地慢慢進行。

乾燥花用的環形海綿

乾燥花或人造花、不凋花等不需要補充水分的花材，搭配的是乾燥花用的環形海綿。
這種海綿可以插也可以黏，非常好玩呢！

重點是使用何種黏著劑。
好像在作工藝品一樣。
「到處黏黏貼貼的，

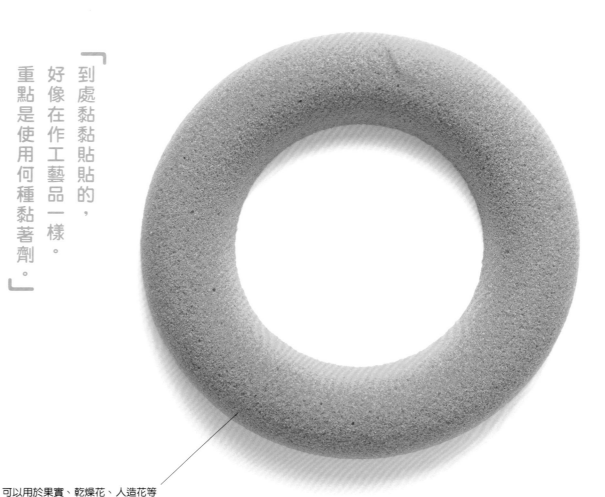

可以用於果實、乾燥花、人造花等

以紅葉植物為基礎，配上珠鍊、
細金色鐵絲，纏繞海綿而作出來
的花環。如果使用的是乾燥花專
用的海綿，那麼像通心粉、糖果
等非花材類的小物，都可以使用
黏著劑黏貼在花環上。
● 櫟樹葉·青蘋果。

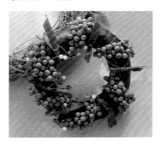

乾燥花專用的海綿，是不需泡水的乾海綿作成，所以很
容易塗上黏著劑，果實類花材或珠子之類沒有腳的材
料，也可以輕易地黏上去。這種乾燥的環形海綿並不適
合鮮花，但如果要讓花材呈現乾燥效果，那就無妨了。
若是有莖或有腳的花材，也可以像插入吸水海綿中一樣
地直接插在乾燥海綿上。不過在乾燥海綿上所形成的孔
洞容易變大，而且輕輕一拉，花材就會脫落，所以還是
建議使用黏著劑來搭配插花。
請使用不會溶化海綿的透明黏著劑，這樣黏合才不會太
明顯。右頁要介紹的就是可以使用於乾燥海綿的黏著劑
與熱熔膠。

◎塗上生花黏著劑

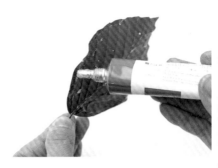

塗在新鮮的葉子或花瓣上

乾燥花專用的海綿基本上和鮮花用的不一樣。但如果使用的是乾燥後還是很漂亮，柔軟或遇到熱後會變色的花材，就可以使用生花黏著劑黏在乾燥海綿上，只是不能像吸水海綿那樣地將花材插入。可以在大面積的花材上塗上生花黏著劑，貼滿乾燥海綿，下方介紹的就是葉子貼在底座上的範例。

1

這裡不要塗
第二片
第一片

在數片葉子上塗黏著劑，並在半乾的時候，將葉子貼在海綿上。塗第一片葉子時要注意，以縱葉脈為界，只塗一半。

2

從海綿的內圈開始，先貼葉子的根部，朝外圈的方向貼。上一片葉子與下一片葉子重疊半片的面積。此時露出一點海綿也無妨。

3

按住葉子的根部，從內圈往外圈貼。貼的時候不要扯破葉子，也不要產生縐褶。

3_memo
在葉子剪出切口
因為海綿有弧度，直接貼上葉子難免產生起伏不平的情況。順著葉脈剪出切口，讓葉片在切口處重疊密貼，就可以解決這個問題。

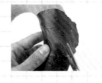

4

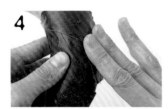

大片地貼上葉片，要訣是以手指撫著葉子的正面，將葉子從內側推向外側。這樣可以擠壓出葉片下的空氣，也可以推開在葉子下凝結成塊的黏著劑。

5

第一片

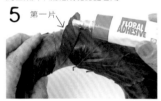

貼完一圈後，翻開第一片葉子沒有塗黏著劑的部分，塗上黏著劑，貼在最後一片葉子上面。

6

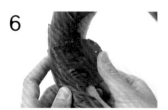

補貼海綿露出的部分，重疊地貼上葉片。超出的部分往內折，可以選擇比較小的葉片或剪半片葉子來貼。

6_memo
在葉子上面插入花材
以黏著劑貼上的葉片不容易破裂，要插入花材時，若是花莖沒有韌性就容易折損。可以先拿針或鐵絲在底座上鑿洞，並在花莖上塗上生花黏著劑後再插入。

◎使用熱熔膠槍

可以牢牢固定鮮花以外的素材

鮮花以外的材料，例如乾燥花或人造花等，都能用熱熔膠固定在海綿上。熱熔膠槍與熱熔膠是工藝用的器具，可以將棒狀的樹脂熔化成具黏性的液體。熱熔膠遇冷後，就會恢復成固體。這種黏劑不適用於怕熱的素材，但堅硬的果實類花材一般都可以使用熱熔膠作為黏著劑。果實類花材就算沒有莖，也可以成堆相互黏在一起，作出很多特殊造型。熱熔膠熔化時的溫度很高，使用時要小心避免灼傷。

1

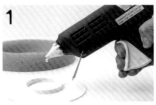

將填裝了熱熔膠條的熱熔膠槍插上電源。確認熱熔膠已經熔化，槍口的熱熔膠變成液態流出後，表示熱熔膠槍已經可以使用了。

2

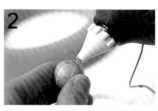

將花材放在海綿上確定好位置與方向後，拿起花材，扣上熱熔膠槍的扳機，擠出少量熱熔膠，塗附在花材的黏著面上。

3

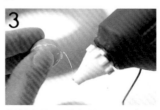

熱熔膠像納豆一樣會牽絲，所以塗附在花材上後，不要馬上拿開膠槍，讓牽絲的熱熔膠在黏著面上多繞幾圈。

4

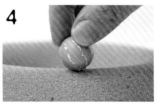

將多餘的熱熔膠處理好後，黏著面朝下，將花材按壓在海綿上。熱熔膠會延展但不會太明顯，靜置讓熱熔膠自然風乾。

2_memo
使用少量的熱熔膠＆控制牽絲問題
熱熔膠可以輕易黏著素材，是非常方便的黏著劑。但如果操作的手法不夠熟練，就會一下子擠出太多熱熔膠，造成不斷牽絲的情形。要漂亮地完成作品，就要熟練熱熔膠槍的操作。例如下圖，固定在海綿上的是兩個相同的花材，NG的沾附了太多熱熔膠，而且沒有處理好牽絲問題，看起來就不美觀；OK的只沾附了少量的熱熔膠，並且將牽絲問題處理得很好，這就是熱熔膠要注意的要點。熔化的熱熔膠溫度很高，所以使用熱熔膠時，絕對不要用手直接接觸。

NG　　OK

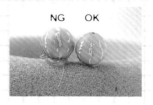

藤枝&青苔作的花環

市售的現成底座雖然方便，但既然都要動手作花環了，何不連底座也自己試著作看看呢？
使用天然素材作出來的花環底座更有變化與風味，能讓人產生更深刻的印象，而且也可以
自己決定尺寸大小。

「因為使用的是天然素材，所以完成的花環洋溢著大自然的氣息。」

青苔圈
以山苔和愛爾蘭苔作出來的花環
底座。因為苔蘚裡面包覆著吸
水海綿，所以可以用來插鮮花。
●松蟲草·青稞·青蘋果·雲龍柳。

藤蔓或枝條作的花環，原本是聖誕花環的底座，有著
自然樸實的氣息。要將花材固定在這種底座上時，除
了使用黏著劑或熱熔膠之外，也可以採用工藝用黏著
劑或鐵絲。因為可以將花材插入或夾在縫隙間，操作
起來不會很困難，即使是初學者也很容易上手。
青苔花環潮濕、富含水分，是充滿柔和質感的花環底
座，適合搭配色彩有深度的花材與果實，或是質感輕
柔的花材。市面上有販售貼著苔蘚的海綿成品，但那
是乾燥花專用的環形海綿。自己作的青苔花環則可以
插鮮花，所以請自己動手作吧！

藤圈
以手彎曲藤蔓，作一個花環座
吧！如果用上面結有果實的藤蔓
或枝條製作，那就更有趣味了。
●雙輪瓜、火龍果、狗尾草、櫟樹
葉、錦木。

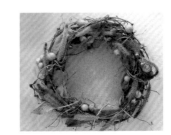

◎藤蔓或枝條圈

Type A

藤圈

藤圈由三束藤蔓編成。市面上可以買到藤枝，但是在秋天的野地裡，經常可以看到生長纏繞在圍籬或樹幹上的藤蔓，只要長度夠、質地良好，就可以摘取野地裡的雜草藤蔓當作藤圈的素材。藤蔓的粗細不需一致，有粗有細反而更自然，讓藤圈更有魅力。

1

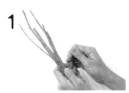

以紅藤蔓製作的藤圈。以鐵絲綑綁一把藤蔓（約五、六枝合起來）的尾端。準備三把綑綁好的藤蔓。尾部不需太整齊，讓同一把藤蔓有長有短。

2

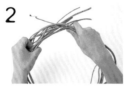

將綁好的藤蔓彎曲成環狀。彎曲藤蔓時，將藤蔓前端重疊到後端的尾部，依照自己想要的大小圍成一個圈。

3

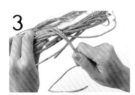

選擇長而彎彎曲曲的藤蔓，綑綁步驟2的尾端。這樣一來，突出的藤蔓就可以配合弧度，形成花環的樣子。

4

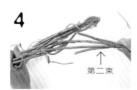

↑第二束

在第一圈比較細的部分的空隙上，插入第二束藤蔓的尾部，一邊沿著第一圈的底座纏繞，一邊按照與步驟2、3相同的順序，把第二束藤蔓彎折成圈。

5

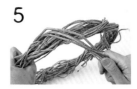

從縫隙大的地方插入第三束藤蔓的尾部，以和剛才相反的方向捲繞成環。由三束藤蔓纏繞的花環就完成了，雖然整體的粗細不平均，但不要緊。

6

將突出來的藤蔓尖端塞入環中，進行一番整理後，藤圈就完成了。不過可以依據自己的設計需要，讓一小部分的藤蔓尖端稍微突出。

Type B

枝條圈

以枝條作出來的環像鳥巢一樣，有著溫暖的氛圍。尤加利樹或柳樹、金雀花等植物的枝幹，都有著枝條柔軟的特性。收集適合的植物進行製作，也可以撿拾冬日野外掉落在地面上的枝幹，枯枝即使長度不夠，只要能與別的枝條連接，就沒有問題了。

1

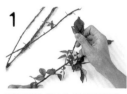

這是使用薔薇作出的枝條圈。去除樹枝上的葉子後再進行作業，如果因為設計上的需要，也可以留下葉子，不過製作時容易受傷，所以要特別小心。

2

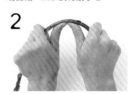

以兩手的拇指抵著枝幹粗的部分，施力彎折。兩手一邊慢慢地往左右移動，讓枝條彎折成弧形。如果彎折太快會把枝折斷，所以一定要慢慢地施力。

3

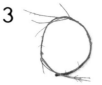

長枝條彎折成環狀後，以鐵絲將枝幹的尾部與前端綁起固定。第二條枝幹的尾部掛在環上，枝的前端沿著環纏繞數圈，與第一個環連結在一起。

4

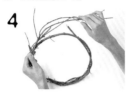

將突出的小枝或分枝纏入環中。一邊將枝條調整成圓形，一邊纏入第三枝及第四枝枯枝。依照長到短的順序加入枯枝。

5

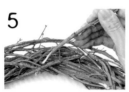

完成圓環的形狀後，將細枝插入環中不夠粗或空隙太大的地方，調整環的形狀。有突出環形的小枝不必太在意。

Type B _5 memo

防止鬆開

因為以天然的素材製成，所以有著自然舒展的個性，一不小心枝條就會鬆開。試著稍微拉扯一下，馬上就可以見識到難以駕馭的野性，代表粗略纏繞出的枝條圈可能不夠緊實，可以拉出環內的細枝，反方向地纏繞，簡單地固定完成。

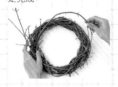

◎青苔圈

Step 1

讓青苔吸水

有時苔蘚會當作乾燥花的素材，可以在用品店裡買到；也被視為盆栽材料，可以在園藝資材行裡購買。製作苔圈時，會用到大量的苔蘚，購買乾燥的會比較便宜。

1

將山苔放入碗內，上面灑上少量的水。

2

像是揉捏加水的麵粉的方式，揉捏山苔，讓水分滲入山苔中。

Step 1 _1 memo

苔蘚的種類多

製作青苔圈時，最容易入手的是愛爾蘭苔。愛爾蘭苔有染色且質地柔軟，可以直接拿來製作。若要使用乾燥染色的山苔時，要讓山苔先吸水。

↖ 愛爾蘭苔

↗ 山苔

Step 2

捲貼青苔

把青苔貼附在支架上。支架的素材不拘，只要能讓青苔捲覆上去即可。除了可以使用藤蔓來當作支架外，也可以使用吸水海綿。貼上青苔後，以鐵絲或線把青苔緊緊纏繞在支架上。

3

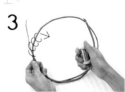

枝條或藤蔓彎折成圈，再如前頭所示，以鐵絲纏繞。

4

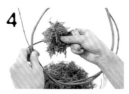

不要剪斷鐵絲。一手拿著支架，一手將青苔捲上。

5

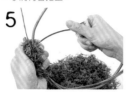

鐵絲從青苔上繞過，將青苔固定在支架上。這個步驟最好在裝著青苔的大碗裡進行，才不會散落得到處都是。

6

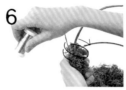

鐵絲通過環的中間，進行螺旋式的捲繞，將青苔纏繞固定。

7

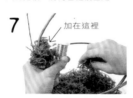

加在這裡

像覆蓋在步驟6的部分上一樣地添加青苔；再以鐵絲纏繞固定。

8

青苔貼了一圈後，再以鐵絲在青苔上繞一圈，進行補強。覺得不足的地方補足青苔並調整形狀。

Step 2 _4 memo

如果要插上鮮花

如果要搭配鮮花，請以吸水海綿環為支架。只插部分鮮花時，就只在插鮮花的部分包上海綿即可。插花時要撥開青苔。

Q 這三個玫瑰花環，
分別使用哪種底座呢？

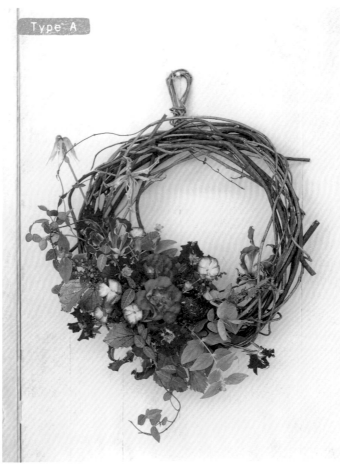

Type A

紅玫瑰的自然風情

像鳥巢一樣，擷取自然界的素材為基底，再加上惹人憐愛的紅玫瑰。這樣的花環適合放在鄉村風味的空間裡，但擺在現代感十足的場所也不會顯得突兀。這是什麼底座呢？既是花環支架，也是被觀賞的主角。

●玫瑰（Andalucian、Terra Nostra）· 火焰百合· 美女撫子· 金縷梅· 黃金絡石等

花藝設計／柳澤 攝影／落合

白玫瑰的浪漫氣氛

像是初溶白雪般的花環……很想在聖誕節的時候掛上的應景花環。掛在自然光線照射下的窗邊，展現如羽毛般的輕柔鬆軟。因為用了這樣的底座，所以能給人輕盈的感覺。

●玫瑰（Sweet Old）· 蠟梅

花藝設計／柳澤 攝影／落合

Type B

A
左頁的花環使用藤圈，
本頁的則採用吸水海綿。

使用鮮花的花環，最常搭配吸水海綿的底座。 Type A 的底座上，有一部分放上吸水海綿，再插上部分鮮花，所以有著自然的風情。 Type C 使用心型的吸水海綿為底座，全部以鮮花裝飾，顯得特別華麗。 Type B 是將纏繞好的花材插在藤圈上。 雖然都是同個手法，卻因為搭配不同的素材，讓可以表現的空間更大了。

Type C

甜美可愛的心形花環

在心形的環座上插滿了煙燻色調的粉紅玫瑰，充滿甜美、飽滿感覺的花環，最適合出現在女生的聚會裡了。
● 英國玫瑰（Ambridge Rose）·
玫瑰（old fantasy）· 雪果等
花藝設計／柳澤 攝影／落合

Type A
紅玫瑰的花環

1

準備好藤圈。可以運用天然採擷的藤蔓自己製作，也可以購買市售的現成藤圈。如果使用的是市售的成品，可以試著拉扯一下環圈，讓它稍微變形，效果會更自然。

2
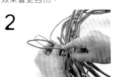
拆解一部分的藤圈，將吸水海綿塞入空隙中。先以雙手粗略地鬆開藤蔓，再慢慢拉開藤蔓與藤蔓間的空間。

3
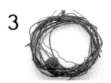
以鐵絲固定住已吸水的海綿。以時鐘為例，將吸水海綿固定在藤圈上的七點鐘方向。花放在這個位置上時，看起來最漂亮。

4
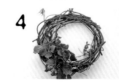
把鮮花插在海綿上。首先插上主角紅玫瑰，接著再將綠色的花材插入縫隙之中，讓藤蔓上的葉子充滿生氣，好像很輕盈的樣子。

Type B
白玫瑰的花環

1

首先在藤圈上鬆鬆地包覆上一層瓊麻紗布，上面再以銀色鐵絲纏繞，將麻紗固定在底座上。

2

讓白玫瑰吸足水分後剪短莖，以鐵絲將數朵綁在一起。以吸滿水的棉花包住花莖的切口，再以白色的膠帶將棉花與莖纏起。

3

以鐵絲把步驟2的玫瑰固定在環上。花朵層疊地緊湊排列。有縫隙的地方插上羽毛，若有似無地淡化藤圈的輪廓。

4

以鐵絲將蠟梅一朵朵地串起來。準備數串串好的蠟梅，纏繞在環上。最後調整一下形狀便完成了。

Type C
心形的花環

1

準備一個市售的心形吸水海綿。首先讓海綿吸水，尤加利枝條剪成小段，插在底座的側面。

2

從上開始插主角玫瑰花。以小玫瑰填補縫隙，再加入雪果。每一枝花材都要有高低差。

3

以鐵絲串起單顆的雪果。果子有硬度，不容易刺穿，可以先使用針刺出洞，再以鐵絲串起來，纏繞花環。

4

以鐵絲作出圈，掛在心形花環的上端，以鮮花用黏著劑固定玫瑰花的花瓣，小心不要讓花瓣散開。在花環上端打上緞帶即完成。

← 複習一下
P 94-97、
100-101

Q 帶著花環外出，維持不變形的方法是什麼呢？

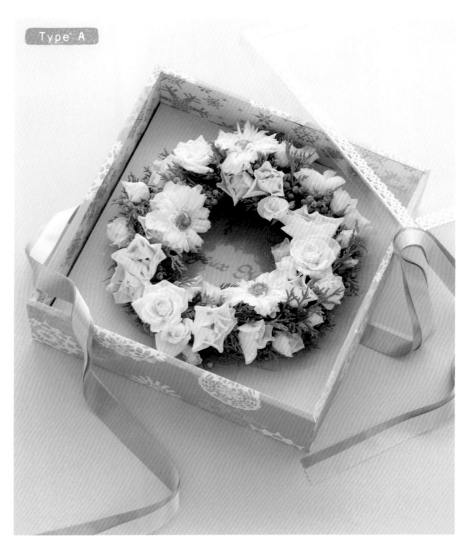

Type A

把鮮花或乾燥花花環放在盒子裡

為了保護纖細的花朵，請使用盒子和蓋子，將花環固定起來。配合花環的大小，在中央開洞，鋪上襯墊，這樣即使是容易變形的花環也不必擔心了。乾燥花的花環也可以使用相同的方法進行保護。

●玫瑰（Wedding Dress 等）‧銀蓮花‧絲柏‧針葉樹
花藝設計／勝田 攝影／山本

1　　準備一個尺寸剛好可以放進盒子裡的架高底板。在紙板上剪出與花環底座外徑一樣大的洞。可貼上顏色漂亮的紙。

2　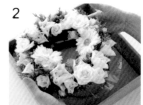　將架高底板放入盒子裡，再鋪上玻璃紙。如此一來就不必擔心水分會外漏的問題。

3　　如圖所示，在盒子的內側貼上漂亮的包裝紙，並且使用透明的蓋子。外包裝再打上蝴蝶結就更漂亮了。

A 善加利用盒子
或底板吧！

要送出自己親手作的花環時，與其請宅配送貨，還是自己親手送到對方的手裡比較安心！尤其送的是鮮花花環時，花的新鮮度最重要，最好是一完成花環，就立刻送到對方的手中。拿著像寶貝一樣的禮物花環走動，一定要固定在包裝盒內才行。如果花圈底座是硬的材質，可以使用鐵絲將花環固定在底板上；如果是軟的海綿花圈，鐵絲的纏繞就會傷害到海綿，這個時候就放上中空的架高底板。有了穩固的包裝，拿著花環走在路上也不必擔心花環會變形了。

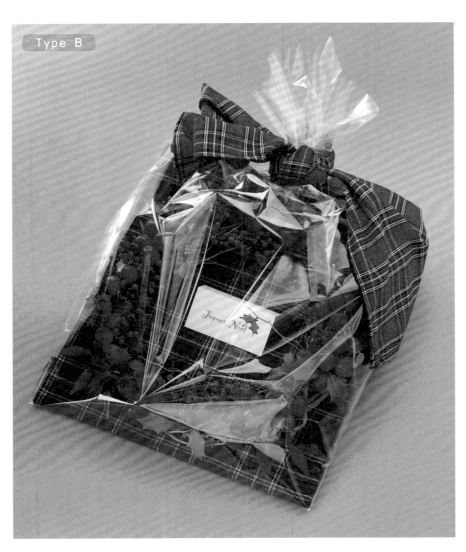

Type B

將藤圈固定在底板上

藤圈是天然的素材，無法作成正圓形。所以不能像左頁那樣，將花環放置在圓孔底板中。這時可以固定在紙板上。先以鐵絲在紙板上固定藤圈上的三個點，再放入玻璃紙袋內。

●海棠果‧南天竹‧異葉木樨
花藝設計／勝田 攝影／山本

1 鐵絲穿過藤圈的三處，以膠帶將鐵絲兩端黏起固定。可以在紙板上貼一層布，會更有裝飾性。

2 在穿入鐵絲處的紙板上鑿洞，共鑿三個地方。將花材插在藤圈上，完成花環後，鐵絲穿過紙板上的洞，將花環固定住。

3 以玻璃紙作成袋子，將已經固定在紙板上的花環放入。透明膠帶固定的鐵絲要隱藏起來。以緞帶紮緊玻璃紙袋的袋口就完成了。

←
複習一下
P94-97、
100-101

Chapter 6

製作胸花

胸花是花作成的首飾，能夠增添喜慶宴會上的華麗氣氛。

只使用幾朵花，別在平常穿的禮服胸前，

因為是水嫩靈動的鮮花，將別著花的人和會場襯托得更具氣勢。

只要有作好保水的工夫，花就不會在宴會進行時枯萎。

製作胸花要學習使用鐵絲的基本功，並學習搭配花的常識……

一旦學會製作令人賞心悅目的胸花，就不會覺得困難了。

讓胸花長時間
也不會枯萎的技巧。

→ P.113

胸花只需
3・4朵花 &
緞帶。

→ P.108

華麗的
花朵配置
重點。

→ P.114

配合花的形狀，
搭配五種上
鐵絲技巧。

→ P.110

漂亮地
別在禮服上
的方法。

→ P.116

關於胸花

不管是婚禮、開學典禮或畢業典禮……只要是慶祝的場合，都少不了鮮花製的胸花。
製作胸花的花材不需多，所以不會花大錢，還可以學會使用鐵絲的技巧。

「只要數朵花，
馬上就讓宴會上的你
熠熠生輝的花樣裝飾……」

想在正式的場合更引人注目，
只要在禮服胸前別上胸花，
便能立刻散發出優雅華麗的氣質。
使用鮮花製作胸花時，
一定會運用各種鐵絲的技巧。
在花朵上加入鐵絲固定花腳，
是不可缺少的必要條件。
想成為使用鐵絲的高手，
就要反覆練習，
但練習纏繞花朵就需要很多花材了。
單純製作胸花不需要準備太多花葉，
插花時剪下來的小花朵，
也可以成為胸花的材料。
花一點點時間動動手，
就可以作出可愛又實用的胸花。
先拿自己喜歡的花來試試吧！

花莖的底部要補充水分
以三朵玫瑰和少量繡球花作成
的胸花。
長時間佩帶在胸前的胸花不會枯
萎的原因，是因為穿入鐵絲的花
莖被含水的棉花保護著。

●玫瑰（Cerise Success・
Stephan・La Seine）・繡球花

◎準備花材

剪下花朵
切口浸在水中

一朵大朵的花，加上三朵小花組合在一起，會產生絕妙的平衡感。作為配角的小花或葉材的數量，最好是3的倍數，這是比較容易組合的方式。並儘量選擇不會脫水的花材品種，花材吸足水分後再剪下，讓花朵浮在盛了水的盤子裡。

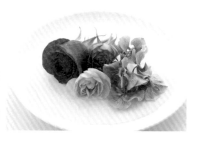

◎製作順序

Step 1

穿入鐵絲 >>p110

從整束的鐵絲中抽出一根，剪成兩半後使用（如果是製作花束就不必剪了）。在花托上穿入鐵絲，並捲上已吸水的薄棉花，最後以花藝膠帶纏繞。棉花可以在手工藝用品店購買到，或是使用藥房裡賣的脫脂棉。

使用的鐵絲粗細取決於花材的特性或穿鐵絲的手法。不需要牢記什麼花材搭配幾號鐵絲，只要仔細觀察花材，選擇適當的鐵絲即可。依照設計上的需要可以拔掉花萼，但因為花萼可以保護花瓣，不拔掉也ok。

Point **每個步驟都一定要幫花材補充水分**

最重要就是不能讓花材缺水。花材買回來後要仔細讓它吸水，剪下花臉後穿入鐵絲、捲上棉花（下方上圖）、纏上膠帶（下方下圖），每個作業結束後都要浸在水中吸水。在加上緞帶佩帶到身上前，記得隨時以噴水器給胸花噴水，並讓胸花浮在盛水的容器內。

Step 2

組合花 >>p114

因為花莖穿入了鐵絲，就可以任意地彎出想要的角度，所以組合這些花，是非常簡單又愉快的工作。決定好形狀後，就以花藝膠帶將花朵捲在一起變成一小束，再使用緞帶捲起來，並打上裝飾的緞帶結，一朵美麗的胸花便完成了。

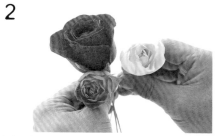

組合已穿入鐵絲、以膠帶纏繞好的花材。先拿起主花，將擔任配角的小花或葉材添加在主花的周圍。調整好主角與配角的角度後，以膠帶纏繞花腳。

花腳選擇細的緞帶隱藏鐵絲，而寬的緞帶則在花臉的下方打結，胸花就完成了。可以打蝴蝶結，也可以打法國結。

Step 3

以針固定 >>p116

使用針將完成的胸花固定在衣服上。因為花臉重，會使衣料往下垂，所以固定胸花時要注意平衡，不要讓花臉往下垂。以下就介紹使用水滴珠針與別針的基本固定法。

水滴珠針就是大號的珠針，針身較粗且耐用，可以承受較重的花臉，讓胸花穩穩地固定在衣服上。但是水滴珠針的針頭很尖，要注意不要刺傷手指或皮膚。

水滴珠針

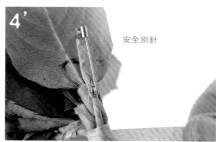

安全別針

安全別針的針頭隱藏在內，所以比水滴珠針安全。別針與鐵絲固定後，以膠帶將別針與花材纏繞在一起，並加上緞帶。

109

鐵絲的固定方法

配合花的形狀，選擇鐵絲的固定技巧。
只要掌握這個重點，不管是製作胸花還是製作花束，都不成問題了。

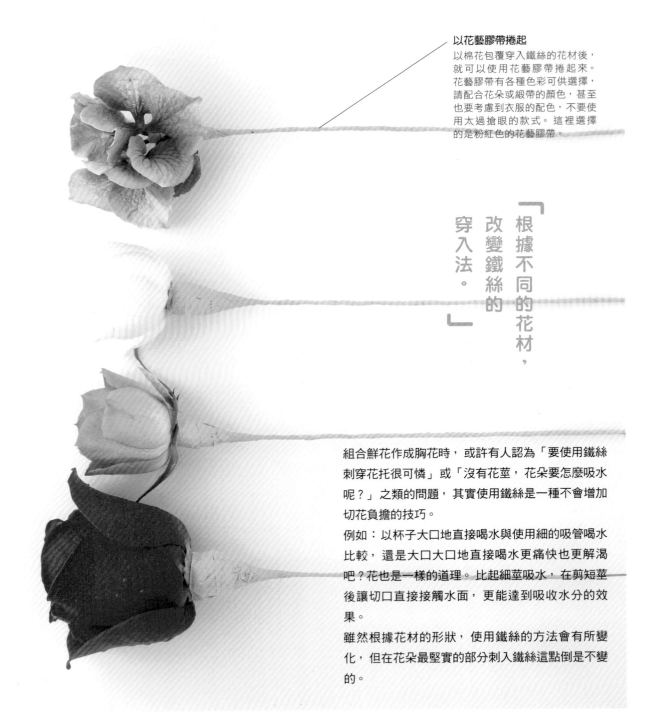

以花藝膠帶捲起
以棉花包覆穿入鐵絲的花材後，就可以使用花藝膠帶捲起來。花藝膠帶有各種色彩可供選擇，請配合花朵或緞帶的顏色，甚至也要考慮到衣服的配色，不要使用太過搶眼的款式。這裡選擇的是粉紅色的花藝膠帶。

「根據不同的花材，改變鐵絲的穿入法。」

組合鮮花作成胸花時，或許有人認為「要使用鐵絲刺穿花托很可憐」或「沒有花莖，花朵要怎麼吸水呢？」之類的問題，其實使用鐵絲是一種不會增加切花負擔的技巧。

例如：以杯子大口地直接喝水與使用細的吸管喝水比較，還是大口大口地直接喝水更痛快也更解渴吧？花也是一樣的道理。比起細莖吸水，在剪短莖後讓切口直接接觸水面，更能達到吸收水分的效果。

雖然根據花材的形狀，使用鐵絲的方法會有所變化，但在花朵最堅實的部分刺入鐵絲這點倒是不變的。

◎穿入順序

Step 1
修剪花莖

製作前要讓花材吸收水分，這是非常重要的事。花材吸水時，水消耗得越快，表示花材確實吸收了足夠的水分；這樣的花材插到花器中後，花器內的水分就不會太快消失了。要穿入鐵絲的花材也一樣，一開始就要讓花材吸夠水分，之後再修剪花莖。

剪刀在花托下斜斜地剪。準備好已吸收水分的花材，是製作胸花的成功祕訣。

Step 2
刺入鐵絲

穿入鐵絲的方法可以大致分為以下介紹的五種基本型。為了不傷到花材，如果是花托結實的花材，穿入鐵絲的位置便從花托開始；如果是花莖結實的花材，便從莖開始……總之鐵絲刺入的位置，就是花材最堅硬的地方，這就是運用鐵絲的規則。

製作花束時，作法也和製作胸花時相同。不過胸花所使用的鐵絲長度只有花束的一半。

Step 3
以棉花包起

花托以棉花包捲起來後，讓棉花吸水。棉花的分量很少，難免讓人擔心它的含水量，由於佩帶胸花的時間通常只是幾個小時，只要在製作胸花前就讓花材吸足了水分，之後並不需要補充太多水，只要不要讓棉花變乾就可以了。

將撕成薄薄的棉花包捲在花材的切口上，放入盛水的容器中，讓棉花吸收水分。

Step 4
纏上花藝膠帶

最後一個步驟，就是使用花藝膠帶纏繞鐵絲，但纏繞好之後不能放著不管，不然棉花會乾掉，莖的切口也會乾燥導致導管阻塞，花就會枯萎了。所以，胸花纏好後，在佩戴於衣服之前，要經常補充水分，保持濕潤的狀態。

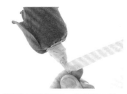

纏繞花藝膠帶時，如果纏繞太緊，可能會擰乾棉花所含的水分；但纏太鬆會讓棉花無法密合，所以要小心地捲繞。

五種基本作法

Type A
穿孔法
用於堅實的花托

不管面對何種花材，一拿在手上就要先找出花材最堅實的部位，即是鐵絲刺入的地方。如果該部位是花腳的基部或花托，就可以使用穿孔法穿入鐵絲。非洲菊、海芋、康乃馨、鬱金香、芍藥、茶花、香豌豆花等，都是花托堅實的花。

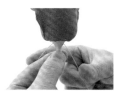

以粗的鐵絲刺入堅實的花托。完全刺後，將鐵絲對折。

Type B
纏繞法
用於有分枝的花材

如果花材上沒有堅硬到可以刺入鐵絲的部位，就採用這個方法吧！將鐵絲捲在莖上，就可以減輕花材的負擔了。但纏繞時要小心，因為捲鬆了，花材就容易被拔起；捲緊了則會傷害到莖。適用這種方法的花材有繡球花、尤加利葉、滿天星、雪果、穗莢蒾、某些薔薇等。

這是最常用的鐵絲作法，以細鐵絲把分枝的莖一圈圈地捲繞起來。

Type C
U字纏線法
用於莖細長的花材

花托不夠堅硬，莖也很瘦弱的花材，可以利用U字纏線法。讓鐵絲彎曲成U字形，成為花材的支架，負擔起保護莖的任務。是用於愛之蔓、迷你玫瑰、三色菫、巧克力波斯菊（加長莖時使用）、雪花蓮等。

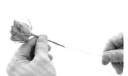

讓對折的鐵絲成為花材的一部分。鐵絲的一邊靠著莖，另一邊進行捲繞。固定力較弱。

Type D
髮針法
用於葉面寬的葉子

花托不夠堅實、莖也不夠長，可以搭配彎折的鐵絲夾住花材。因為鐵絲對折、彎曲成髮夾的模樣，所以這個方法也稱為「髮夾法」。銀荷葉、玉簪、檸檬葉等，是適合使用髮針法的花材。

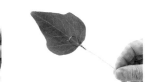

像橫跨在葉子中心的葉脈上一樣，將細鐵絲縫在葉子上。小心不要讓葉子裂開。

Type E
鉤針法
用於纖細的花材

有些花材纖細到無法使用以上的四種方法。以鐵絲捲繞會擠出花材的汁液，又缺少堅實的花托，也沒有葉脈……這種時候就使用「鉤針法」吧！適用於菊花、雪絨花、陸蓮花、蘭花（石斛蘭）等。

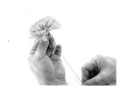

將鐵絲彎曲成鉤子的形狀，刺入花材中固定。因為花朵很脆弱，所以鐵絲刺入花中時，一定要格外謹慎。

◎五種穿鐵絲的基本作法

| Type A | Type B | Type C |

穿孔法
用於堅實的花托

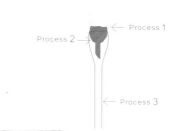

Process 1

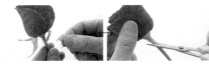

花萼朝下的部分會影響到鐵絲的刺入，如上方左圖以手摘去。花托下留2cm左右長的莖，斜斜剪掉其餘的部分。

Process 2

以鐵絲貫穿花托或花子房等比較堅硬的部分。如果不容易刺入時，可以拿剪刀斜剪鐵絲，讓鐵絲變尖。

Process 3

鐵絲貫穿花材後，將鐵絲從中央對折。在這朵玫瑰上使用的是#22的鐵絲。

包捲棉花

棉花撕薄片後包捲花托與莖（如上方左圖）。包捲至看不到莖為止（如上方右圖），浸入水中。

纏繞膠帶

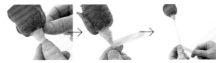

像要將棉花包裹起來一樣地捲，並且往下纏繞（如上方中間與右圖）。

纏繞法
在莖上捲繞

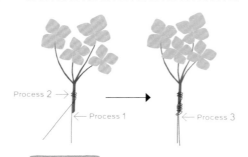

Process 1

以剪刀斜剪花莖，留下約3cm長。這時使用#26左右的鐵絲會比較容易作業。

Process 2

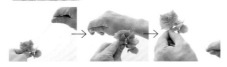

鐵絲貼著莖，一隻手拿著花莖（如上方左圖），以固定的鐵絲纏繞花莖三圈（如上方中間與右圖）。

Process 3

手拿在花朵正下方鐵絲纏繞處，再繞三圈，仔細捲到花莖的下方，不要讓花材搖晃。

包捲棉花

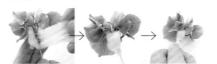

像是將纏繞著鐵絲的花莖包起般，以薄棉花包捲花莖（如上方左、中、右圖）。包捲好後置於水中，讓棉花充分吸水。

纏繞膠帶

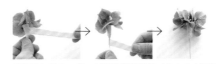

將棉花包起來一般，以花藝膠帶捲繞（如上方左圖），並往下纏繞（如上方中、右圖）。

U字纏線法
鐵絲與莖疊在一起

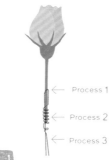

Process 1

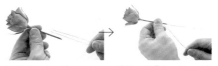

讓對折成U字形的#24至#26鐵絲與莖疊在一起，U字部分夾著莖的長度約3cm（如上方左圖）。捏住U字部分與花莖。

Process 2

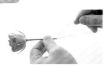

以另一手捏著鐵絲的一端，一圈一圈地捲繞花莖，一直捲繞到底部。

Process 3

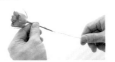

莖底部以下的鐵絲部分也要細紮束緊，以免花材鬆脫。最後輕拉一下，檢查是否固定完成。

包捲棉花

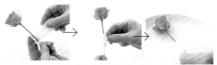

以撕成薄片的棉花牢牢地包捲花莖（如上方左圖），並將鐵絲隱藏起來（如上方中間圖），放入水盤吸水（如上方右圖）。

捲繞膠帶

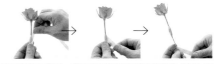

像以棉花包覆莖一樣地使用花藝膠帶包捲花莖（如上方左圖），捲到一半後折返（如上方中間圖），繼續往下捲（如上方右圖），包捲完後吸水。

Type D
髮針法
刺入葉面

Process 1

以剪刀斜斜地剪短莖，只留約3cm的莖。

Process 2

像跨過葉脈一般，使用#26的鐵絲從葉子背面穿過去（如上方左圖），作出一個約5mm寬的針目。

Process 3

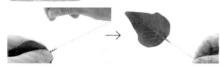

一邊以手指壓著針目處，避免葉子破裂，一邊按照纏繞法的要領往下捲。

包捲棉花

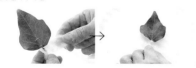

將撕薄的棉花包覆住莖（如上方左圖），放在盛水的容器中吸水。

捲繞膠帶

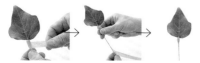

像上個步驟一樣，使用花藝膠帶包捲莖（如上方左圖），往下包捲的時候不要出現粗細不均的情況（如上方中間、右圖）。

Type E
鉤針法
作出鉤子

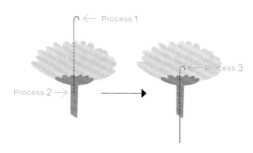

Process 1

以較粗的#20至#22鐵絲作出鉤子。手指彎曲出鉤子的形狀，如果手指會痛，也可以用鉗子彎曲出鉤形。

Process 2

以剪刀斜斜地剪短莖，只留長約2cm的莖（如上方左圖）。從花朵的上方插入鐵絲（如上方右圖）。

Process 3

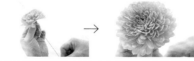

完全埋入菊花的花蕊（如上方左圖），鐵絲貫穿花莖（如上方右圖），小心地拉出鐵絲。

包捲棉花

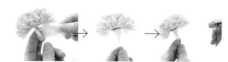

以薄棉花包住莖的底部（如上方左、中間圖）。因為花很嬌嫩，所以使用噴霧器補充水分。

捲繞膠帶

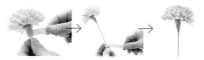

像上個步驟一樣，使用花藝膠帶包捲莖（如上方左圖），往下包捲的時候不要出現粗細不均勻的情況（如上方中間、右圖）。

Point 熟悉了穿入鐵絲的技巧後，還要作出「補水點」

熟悉了運用鐵絲的技巧後，進行膠帶纏繞時，還要作出「補水點」。棉花一旦被花藝膠帶完全密封，就無法補充水分了。因此，在使用膠帶包捲棉花時，要露出一點點棉花，製作出可以補充水分的地方。眼睛靠近看就知道，開始捲膠帶的時候，就露出一點點縫隙了。除了這裡之外，沒有別的縫隙可以作為補水點。膠帶往下捲時，要一邊輕拉膠帶（注意不要擰乾棉花的水分），一邊嚴密地往下捲。捲完以後，在組成胸花之前，都要持續給水。

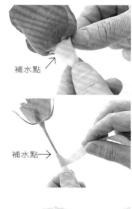

補水點

補水點→

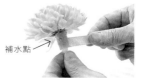

補水點→

組合胸花

終於可以組合以鐵絲處理好的花材，開始製作胸花了。
胸花所需的花材不多，所以每一朵花的表情都要很特別。
均衡地將花材組合起來，營造出讓人感覺深刻的印象吧！

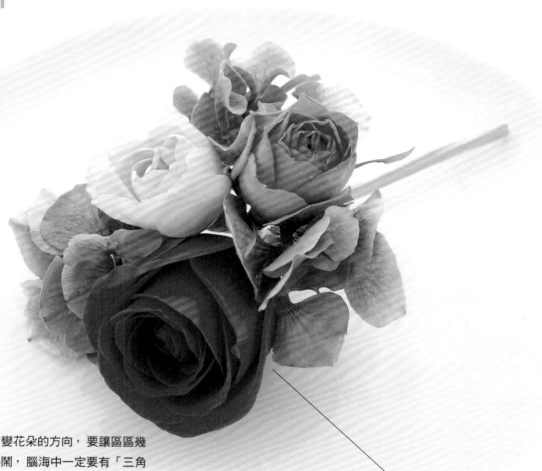

「雖然只以幾朵花組合起來，
卻顯得華麗無比。
怎樣才能呈現出這樣的效果呢？」

穿入鐵絲的花材可以任意改變花朵的方向，要讓區區幾
朵花的組合看起來華麗又熱鬧，腦海中一定要有「三角
平衡」的概念。將三朵主要的花材排列成三角形後，再
將三朵配花插入其間。這樣的組合不僅不會破壞花朵的
形狀，還能彰顯出花的個性，但花的大小、方向、顏色，
都會改變花朵的表情。
胸花搭配的緞帶也會左右胸花給人的印象。從組合在一
起的花材中，尋找出適合的緞帶顏色吧！採用4mm寬的
緞帶仔細地纏捲花莖，再配合胸花給人的感覺，打上裝
飾的蝴蝶結。如果要製造輕鬆的氛圍，不妨選擇蕾絲緞
帶來製作蝴蝶結；如果是一朵穩重大方的胸花，就使用
天鵝絨緞帶吧！

使用花材
按數字順序組合胸花。這裡的
數字和P.115的上方插圖數字是
相同的。要依照什麼樣的順序、
如何組合呢？請當作參考吧！

◎組合花朵

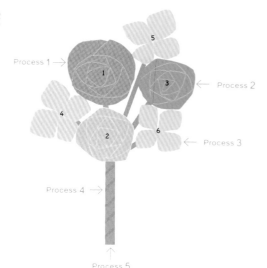

Process 1

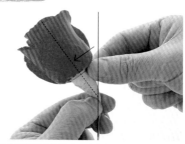

組合之前先讓花朵充分吸水。拿起最大朵的花（範例為玫瑰1），以指甲輕輕推壓花朵的下方。調整花朵角度的目的，是為了胸花別在胸前時，能被人看到花朵的正面。

Process 2

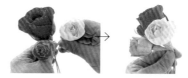

加入剩下的兩朵（2‧3）。依照三角平衡的基本原則，尋找適當的位置加入（如上方左圖）。彎曲鐵絲作成一束（上方右圖是從側面看的模樣）。

Process 3

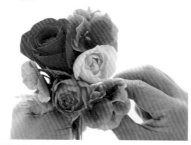

加入配花（範例為繡球花4‧5‧6）。彎曲鐵絲，依照花材調整出各種不同的角度。但是彎曲的位置都必須在花朵的下方，這是漂亮組合的重點。

Process 4

將鐵絲綑紮在一起。拉長花藝膠帶，在花臉的下面繞2至3圈（如上方左圖），並往下繞至尾端（如上方右圖）。一邊纏繞鐵絲，一邊撫平花藝膠帶的縐紋，加強膠帶的黏著力。

Process 5

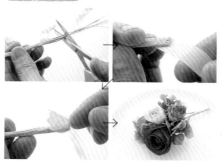

從尾端露出來的鐵絲會傷到人，也會勾到衣服。以剪刀從鐵絲露出部位的上端剪掉（如左上圖），再以花藝膠帶往下捲繞（如右上圖）。像是將鐵絲的斷面包起來一樣，折返膠帶黏貼（如左下圖）。結束了以上的作業後，將組合好的胸花放在盛水的盤子裡，讓胸花吸水一陣子（如右下圖）。

◎以緞帶裝飾

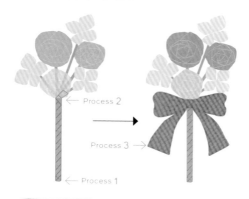

Process 1

準備長50至80cm，寬4mm的細緞帶。此時多半會使用緞質的緞帶，不但質地輕，而且有彈性，可以將胸花的花莖纏繞得很漂亮。從尾端將切口包住（如上方左圖），一圈圈往上捲，不要出現不平均的情況（如上方右圖）。

Process 2

在花臉的正下方留約15cm長的細緞帶後剪斷（如左上圖）。拉緊緞帶，在花材紮在一起的交會處打結（右上圖），留下2cm的緞帶，其餘剪掉（如左下、右下圖）。

Process 3

繫上裝飾結就完成了。準備寬4cm，長約60cm，中間有鐵絲的緞帶（如左上圖）。為了讓胸花有整體感，請選擇與花朵同一色系的緞帶打出蝴蝶結。

固定胸花

以紙巾拭去表面上的水分，輕輕拿起，佩戴在胸前。
只要掌握固定胸花的技巧，不管怎麼佩戴看起來都很漂亮！

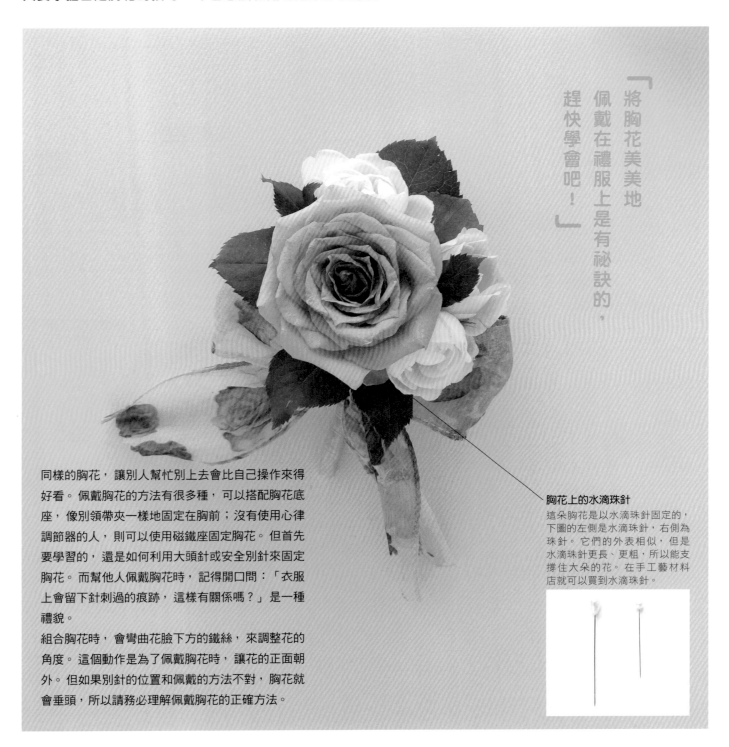

「將胸花美美地佩戴在禮服上是有祕訣的，趕快學會吧！」

胸花上的水滴珠針
這朵胸花是以水滴珠針固定的，下圖的左側是水滴珠針，右側為珠針。它們的外表相似，但是水滴珠針更長、更粗，所以能支撐住大朵的花。在手工藝材料店就可以買到水滴珠針。

同樣的胸花，讓別人幫忙別上去會比自己操作來得好看。佩戴胸花的方法有很多種，可以搭配胸花底座，像別領帶夾一樣地固定在胸前；沒有使用心律調節器的人，則可以使用磁鐵座固定胸花。但首先要學習的，還是如何利用大頭針或安全別針來固定胸花。而幫他人佩戴胸花時，記得開口問：「衣服上會留下針刺過的痕跡，這樣有關係嗎？」是一種禮貌。

組合胸花時，會彎曲花臉下方的鐵絲，來調整花的角度。這個動作是為了佩戴胸花時，讓花的正面朝外。但如果別針的位置和佩戴的方法不對，胸花就會垂頭，所以請務必理解佩戴胸花的正確方法。

◎以水滴珠針固定

任何花都沒問題

不管胸花有多大，花朵有多重，只要有了水滴珠針，就可以安心了。刺入布料，貫穿胸花後再刺入布料中。因為總共有三個落針的固定點，因此非常穩固。

Process 1

不論是誰佩戴著胸花，都一樣漂亮。因為佩戴胸花時，通常是和諧的會議活動或宴會般的華麗場合。首先以水滴珠針的針頭刺入布料中。

Process 2

接著以針尖刺入胸花，針尖貫穿胸花（如上方左圖）。針頭繼續深入，再次刺入布料中（如上方右圖）。

Process 3

為了不讓胸花脫落，以手指按著水滴珠針的頭（如上方左圖）。為針尖戴上針帽（可以在手工藝材料店買到成組的水滴珠針）（如上方右圖）。

◎以安全別針固定

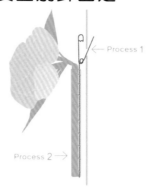

頂端比較重的胸花

安全別針可讓胸花容易戴上與拿下。因為胸花的重心一般都在上面，為了保持平衡，安全別針要盡量安裝在上方。安全別針的針尖不會外露，所以讓人相當放心。

Process 1

先作出支架。對折#22的鐵絲（如上方左圖），將打開的安全別針綑紮在鐵絲上（如上方中、右圖），別針的針尖要朝上，這樣比較不會鬆脫。

Process 2

安全別針應該裝在比花的中心高一點的地方。安全別針的鐵絲支架與胸花花莖併攏，捲上膠帶與緞帶即完成（如上方左、右圖）。

尾端比較重的胸花

花朵在下的胸花別具個性。這種胸花的鐵絲不一定要綑紮成一束，可以視為花的莖。別針也不需作支架，可以直接安裝在胸花上。

Process 1

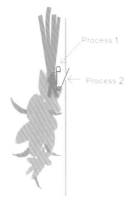

別針安裝在花臉後方，利用花朵隱藏住別針（如上方左圖）。打開安全別針，以花藝膠帶固定（如上方右圖）。和製作頂端比較重的胸花時一樣，此時也要注意別針的方向。包捲膠帶之前，請再查看一下上方的製作程序。

Process 2

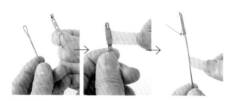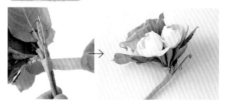

胸花要別在衣服上時，安全別針的針尖要朝上（如上方左圖）。這是讓胸花看起來平衡，並且不易脫落的祕訣（如上方右圖）。

Point 注意別針的位置不要讓花往下垂

胸花原本小而輕，卻因為花朵吸滿了水而變得沉重。因此利用安全別針的支撐來製造胸花的平衡感，是有必要的。將安全別針固定在比花中心更高一點的位置上，就是讓花朵不會垂頭朝下的要訣。

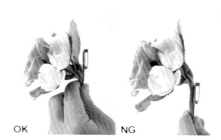

OK　　　　NG

Q 如何固定 一朵大玫瑰?

A 利用兩根鐵絲, 交叉固定一朵大玫瑰。

層層花瓣,高貴優雅的複瓣大玫瑰,將串著珠珠的細鐵絲點綴在大玫瑰上,顯露出玫瑰花優雅的氣質。 細鐵絲的兩端捲繞在花莖上。 一般玫瑰花穿入鐵絲,只要使用穿孔法即可。 但因為這朵玫瑰太大了,所以要使用兩根鐵絲穿孔兩次交叉成十字形,預防花朵的擺動與鬆脫。

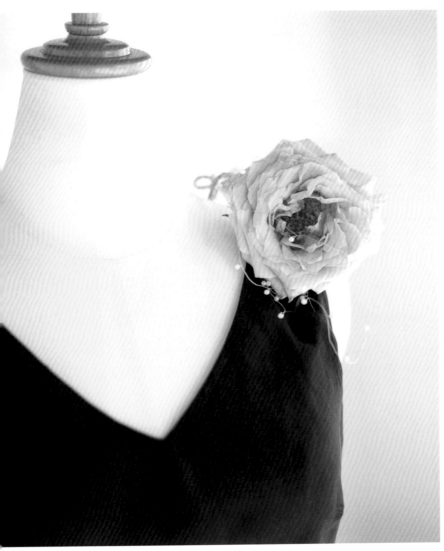

只有一朵,所以更加讓人印象深刻……
纏繞的珍珠線,使大朵玫瑰更加嬌豔華麗。
● 玫瑰(Toscanini)
花藝設計/高山 攝影/ジョン・チャン

1　兩根鐵絲分別刺穿玫瑰的花托部分,呈十字交叉。 使用粗鐵絲,以穿孔法的要領,讓鐵絲貫穿玫瑰花。

2　兩根鐵絲分別對折,像圍繞在莖的四周般地往下彎折。 在切口處包上棉花,並讓棉花吸水,再以花藝膠帶進行纏繞。

3　將串著珠珠的細鐵絲的兩端,纏繞在另一根纏繞好的莖上後與玫瑰紮起固定。 這樣的極細鐵絲也是胸花的裝飾,所需的細鐵絲長度約為50cm。

複習一下 P.110-113

Q 怎樣的花材可以組合出
高雅的胸花？

A 銀灰色系的
綠色植物。

尤加利葉與果實、銀葉菊……這些銀灰色系
的綠色花材，不管是運用在花藝設計上，或
是使用在胸花的製作，都是很棒的花材。它
們和深綠色的葉材不同，特殊的氣質與鮮嫩
的模樣，是它們受歡迎的祕密。它們也很能
凸顯顏色纖細的花朵個性，是具有深度的花
材。這樣的花材特別適合和深色的禮服搭
配，有煙燻色調的質感，卻不會讓人覺得色
彩混濁，還散發著清爽的氣韻。

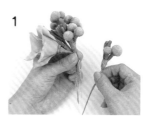

1 以玫瑰花為中心，兩邊
加入大銀果。在銀色
的果實或葉子的圍繞
下，可凸顯花朵纖細的
色彩，讓人印象深刻。

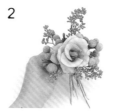

2 加入尤加利果實。分
布平均地重疊小的尤加
利果實與大銀果。重
點要讓尤加利果實往三
個方向伸展。

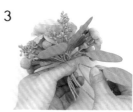

3 最後加上尤加利葉。
要讓葉子的方向有變化
性，胸花看起來更靈
動，非常的自然。

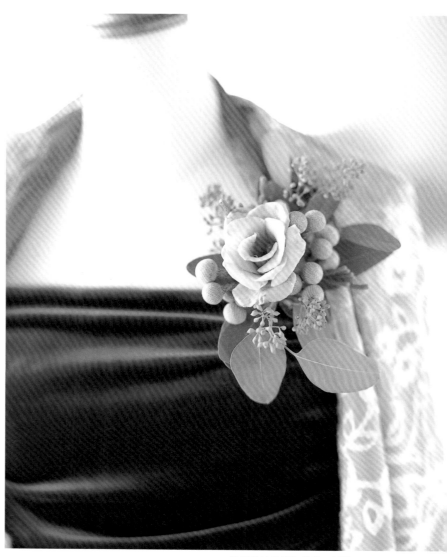

這些花材的顏色雖然不鮮豔，
作出來的胸花卻特別典雅。

● 玫瑰（Ondina）．尤加利果實
&葉子．大銀果
花藝設計／高山洋子　攝影／ジョ
ン・チャン

←
複習一下
P. 114-115

Chapter 7

製作捧花
從基礎班畢業囉！

快樂學習花藝的過程中，最嚮往的莫過於製作一束新娘捧花吧！

親手作的捧花，在朋友結婚時，就能獻上滿滿的心意當作祝福⋯⋯

學習花藝的你，應該會有這樣的夢想。

其實製作捧花並不難，最重要的一點就是避免失誤。

要獻給一對幸福新人的嬌嫩花朵，即使看不到的小地方也要謹慎對待。

如果能夠確實作到，那麼，你就從基礎班畢業了！

固定花莖
時的重要
事項。

→ P.125

補給水分時，
就要依靠
塑膠花托的洞孔。

→ P.123

胸花和捧花
的鐵絲
用法不一樣。

→ P.128

製作上鐵絲式
捧花時，
要預留時間。

→ P.126

完成美麗的捧花，
你就從
基礎班畢業了！

→ P.132

使用塑膠花托的捧花

製作捧花好像很難，但是製作捧花的技巧，其實都是由初學者也能作到的種種小技巧所集合而成的。
如果將之前學到的訣竅通通匯整起來，自然而然就會製作捧花了。
就從附有吸水海綿的塑膠花托捧花開始吧！

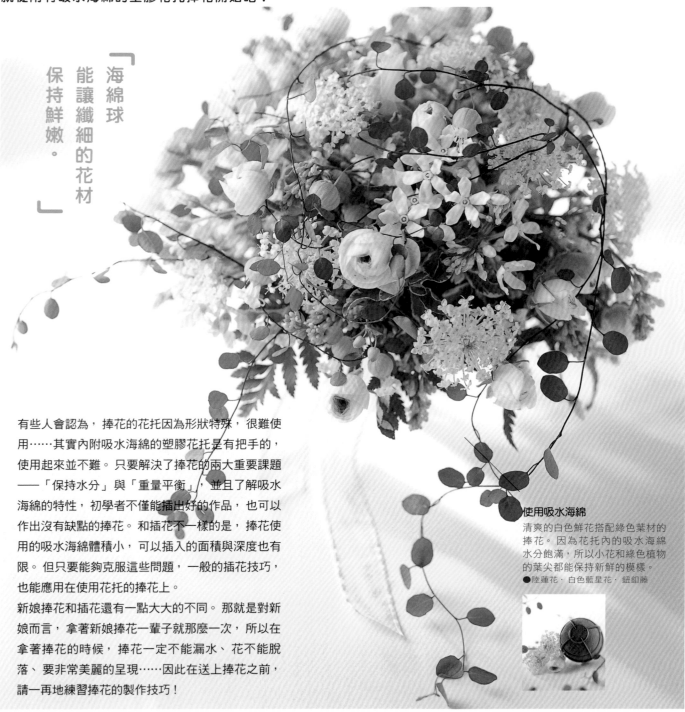

「海綿球
能讓纖細的花材
保持鮮嫩。」

有些人會認為，捧花的花托因為形狀特殊，很難使用……其實內附吸水海綿的塑膠花托是有把手的，使用起來並不難。只要解決了捧花的兩大重要課題——「保持水分」與「重量平衡」，並且了解吸水海綿的特性，初學者不僅能插出好的作品，也可以作出沒有缺點的捧花。和插花不一樣的是，捧花使用的吸水海綿體積小，可以插入的面積與深度也有限。但只要能夠克服這些問題，一般的插花技巧，也能應用在使用花托的捧花上。

新娘捧花和插花還有一點大大的不同。那就是對新娘而言，拿著新娘捧花一輩子就那麼一次，所以在拿著捧花的時候，捧花一定不能漏水、花不能脫落、要非常美麗的呈現……因此在送上捧花之前，請一再地練習捧花的製作技巧！

使用吸水海綿
清爽的白色鮮花搭配綠色葉材的捧花。因為花托內的吸水海綿水分飽滿，所以小花和綠色植物的葉尖都能保持新鮮的模樣。
●陸蓮花，白色藍星花，鈕釦藤

◎使用花托型吸水海綿的事前準備

Step 1

選擇塑膠花托的款式

塑膠花托內裝有吸水海綿。把手有粗有細，具備多種款式，例如瀑布型捧花就要使用斜的花托。建議初學者選擇直式的塑膠花托，或是能夠拆下把手的種類。如果能將把手拆下，就可以拿出吸水海綿，吸水更便利。

左側的兩支把手較粗，容易握住，但是把手是中空的容易流失水分。右側的兩支把手較細，但中間為實心，這樣的把手更好！

Step 2

讓海綿吸水

有人會感到困惑，因為把手與花托相連和一般的海綿不同，要如何吸水才好呢？拆下蓋子浸泡在水裡的作法並不正確，正確的作法是讓整支捧花浮在水上，讓海綿慢慢吸水，吸足水分的海綿會自然地下沉。

碗內裝滿水，輕輕地將塑膠花托橫放在水面上。不需要用力往水裡壓，花托內的海綿吸足水分後，就會自然往下沉。

Step 2 _ 2 memo

確實補充水分

花托的下方有洞，這些孔洞不是為了插材，而是讓海綿可以順利吸水；也能插上葉子遮掩莖的底部，或是纏繞鐵絲讓莖不會鬆脫的地方。

海綿雖然沒有完全浸入水中，但會自然地吸水而顏色變深。如果沒有足夠的時間讓海綿慢慢吸水，那麼請緩緩轉動把手，這樣可以讓海綿加速吸水。

✖ NG　把手朝上，將花托按入水中（下方上圖）。這種強制海綿吸水的方法，會阻塞海綿內排放空氣的通路。下方下圖是海綿的斷面，NG的海綿外表雖然潮濕，中間卻還有被封鎖在海綿內的空氣。OK的海綿即使是最中心也吸到水分了。

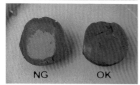

NG　　　　OK

Step 3

固定塑膠花托

要將花插上花托，還有一樣東西不可少的，就是捧花的支架。有專用的捧花支架最好，若是沒有則可以拿容量一公升的酒瓶當作支架，在酒瓶內裝水，細把手插入瓶中即可。萬一使用的是粗把手的花托，沒有辦法插入酒瓶內，那就以膠帶將花托綁在椅背上吧！

上圖左側是捧花支架，右側的已插入花托。因為支架有高度，製作捧花時可以放在地上進行。

◎工具·材料＆所需時間

最少一個小時＋吸水的時間

在舉行儀式前，塑膠花托都處於可以補充水分的情況，所以可以在前一天就作好捧花，只有容易缺水的花材才在當天插，這樣就不必擔心時間不夠分配了。另外製作捧花的時間約一小時，這是最低的限度，這並不包含吸水的時間，如果包含進去至少也要半天。因為專業的花藝師也要花三十分鐘的時間來製作，所以初學者最好衡量自己的能力，給自己更多的準備時間，再開始動手製作。

準備材料

花材

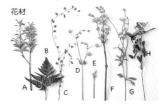

A. 斑葉海桐：3枝（約分出二十枝）。
B. 高山羊齒：5枝、C. 鈕釦藤：3枝、
D. 白玉草：10枝、E. 陸蓮花：20朵、
F. 丁香花 5枝、G. 蕾絲花：10枝、H. 白色藍星花：10枝、此外再加上5片銀荷葉

道具＆材料

1. 花剪　2. 緞帶（寬24mm）長2m　3. 塑膠花托　4. 大碗　5. 鐵絲（#24至#26）；另外還要準備花托的支架

Point 確實作好吸水與事前準備工作

準備好足夠的花材，可多不可少。例如需要準備一枝單朵開的花時，準備的數量應該是所需的量再加5朵；分枝多朵開的花則是所需的量再加1朵。還有，在製作捧花的半天前，就要買好材料，並且確實作好吸收水分的工作。從吸水的階段開始，就要檢查花材有沒有損傷，去除不必要的旁枝或葉子。尤其是木本花材類的丁香花或寒丁子等，因為水分容易流失，一定要先以刀子或剪刀輕輕削去枝底的表皮。

讓捧花朝向正面的優雅拿法

將捧花交給新娘前，先提醒新娘如何拿好花托。如OK的圖片，小指在外的握法是正確的拿法，像是以小指當彈簧，控制著花托。這樣的話，即使放下手臂，花也能朝向正面。若是像拿著麥克風一樣，以五根手指握住花托則是不正確的拿法（如NG圖），放下手臂時，海綿會朝下，花臉也就朝下了。

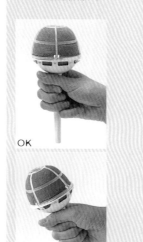

OK

NG

插好花，在以緞帶捲起來之前，還要做好的補充水分

在花托下方的洞，是為了補充水分而存在的孔洞。如果是可以拆下把手的花托，那就拆下把手，讓插著花的海綿部分泡在水中。下圖是連著花托，一起泡在有高度的花器內吸水的情形。因為可以從花托的洞孔吸水，所以捧花在被使用前就像插在花器內的花一樣，能夠充分地吸收水分。

水位到這裡

◎來製作捧花吧！

以主花決定捧花的輪廓

主花的花材要選擇體積大、形狀鮮明、比其他的花更能引人注目的花。這裡選擇以陸蓮花為主花，以決定捧花的外型線條。

1

將吸飽水的塑膠花托插在穩定的花托支架上、或酒瓶中。要用的花材前一天就要準備好，並且讓花材充分吸水。

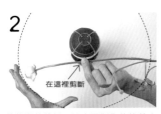

2

在這裡剪斷

花莖靠著花托，決定要製作的捧花大小。留下捧花半徑＋插入海綿內的花腳長度（粗的莖約3cm、細的莖約1cm）的花莖，其餘剪掉。

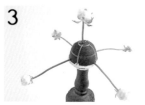

3

往海綿的中心插入花莖。先插花莖筆直的花（陸蓮花），插出捧花的輪廓，海綿的頂點插一枝，底部插四枝。從上面俯看時，插出來的花呈十字形。

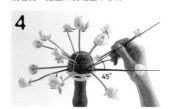

4

45°

以傾斜45度角，斜斜地將其他花材插入步驟3插好的花莖之間。這些花材插入時同樣都以海綿中心為標的。一邊想像著半球形的模樣，一邊將花莖往中心插入。

以葉子作出捧花的底部

決定捧花的輪廓後，就要作出底部了。利用葉子的平面，擴大圓形的面積。在插葉材時，要時時想著捧花的輪廓。

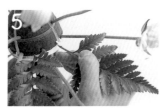

5

插入大片的葉子（高山羊齒），作出半球形的底面。朝著海綿的中心，斜斜地從下方插入步驟4的花材中。

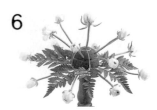

6

插入葉材，作出圓形的輪廓。若只用四片葉子，很容易看起來像四方形，所以使用五片葉子吧！

Point 不要讓花材的莖在海綿內相互碰撞

製作捧花時，有時要在直徑只有7cm的海綿上，插入100枝左右的花材，海綿過度擁擠的結果，會讓花莖互相碰撞，海綿也可能破裂。為了避免這種情況，就要像OK圖，朝著海綿的中心插入花莖。如果莖插入的長度比海綿的半徑短，就不會互相碰撞了。NG圖是花材沒有朝著海綿中心插入的情形，花莖就會互相碰撞。朝著海綿的中心插花，還可以讓捧花保持平衡。

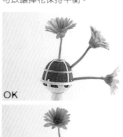

OK

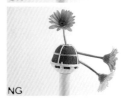

NG

以小花擴充體積

捧花的骨架非常重要，有了骨架，輪廓便出來了。插出捧花的輪廓後，就可以加入小花，鬆鬆地填補空隙，給予捧花自然的空氣感。

7

穗狀花序（丁香花）或繖形花序的小花（日本藍星花），都是相當蓬鬆的花材，正好拿來填補縫隙。

8

像在填補步驟6所完成的輪廓空間般，平均地插入小花。插入時也要以海綿的中心為方向，讓莖與海綿的表面呈垂直插入。

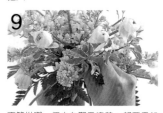

9

不管從哪一個方向觀看捧花，都要看起來漂亮。所以要一邊轉動捧花一邊觀察，遇到空隙處，就以葉材填補。最後才插水分容易流失的花材。

10

將幾乎沒有重量的小花（蕾絲花和白玉草）插入捧花，營造出像在風中搖曳一般的效果，高度略高於輪廓。小花會增添捧花的趣味性與柔和的表情。

以葉材製造出律動感

葉材有著花朵缺少的躍動生氣。例如藤蔓類或葉片細長的植物，能給捧花帶來生氣勃勃的表情。製作捧花時，一定要加入這樣的材料。

11

新娘捧花原本就需要動感的元素。拿著綠色的藤蔓類（鈕釦藤）的莖基部，確實地插入海綿中。

12

將藤蔓纏繞在捧花上。想固定藤蔓時，可以使用彎折成U字形的鐵絲作固定的工具。但如果是又細又輕的藤蔓，只要掛在花與花之間就可以了。

13

像在捧花上掛上面紗，將藤蔓輕輕地放在捧花上。可以讓藤蔓自然下垂，捧花也有了更優雅的表情。

◎讓捧花更漂亮

Step 5

在把手上捲緞帶

將插好花的花托靜靜地放在水中，等待婚禮時間的到來。一切準備妥當，到時才不會慌亂。總之要多多練習，在使用前完美的完成捧花，就不會手忙腳亂了。

14

花托下面的洞孔，也可以插上花材裝飾。花托吸足了水分，從水中拿出後，將葉面平坦的葉子插入洞中，掩蓋捧花的底部。

15

塑膠製的把手容易滑，若是直接捲上緞帶也不容易固定在把手上。可以先在把手的兩側貼上雙面膠，再將緞帶捲在上面（P.131）。

16

緞帶往上捲繞，要捲完整支把手。為了遮住新娘子的手，可以使用與捲繞把手時不同的緞帶作出法國結（P.86），把緞帶花打結在把手的頂端。

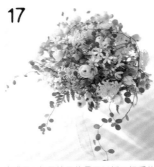

17

完成了！如果使用的是可以拆下把手的花托，在插完花材後，可以拆下把手，把緞帶捲在把手上後再裝回去。所有的步驟都要提早完成，才能更放心。

以鐵絲補強，讓花材不會脫落

捧花拿在手上時，花臉往下垂的花會容易脫落。斜拿著捧花時，就像左圖以斜線表示的位置經常是朝下的，此時，花臉重或花莖粗的花材，就很容易從這個位置掉下來。因此不妨使用鐵絲補強這個部分和靠近底部的花材。因為鐵絲會貫穿海綿的中間，所以要注意不要阻擾了後來才插入的花材。

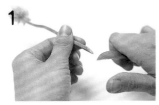

1

盡可能地以刀子將花材的花腳切成銳角。不管從哪個部分插入的花莖，都可以這麼操作。插入的深度不要超過3cm，要比海綿的半徑淺。

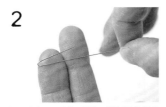

2

為了美觀與不增加重量，選擇細的鐵絲（#24至#26）。手指捏著鐵絲的一端，在鐵絲一指半寬長的地方彎曲成U字形。

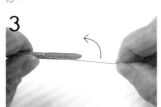

3

U字形的彎曲處朝上，與插腳（插入海綿的部分）併在一起。以一隻手同時拿著彎曲的鐵絲與莖，另外一隻手豎起另一端的鐵絲。

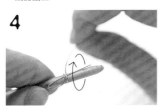

4

以步驟3豎起的鐵絲，從後面往前面繞捲花莖與彎曲的鐵絲，繞三圈。這時也一起轉動莖會繞起來更順手。

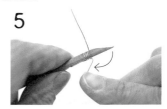

5

沒有捲的另一端鐵絲往上折。這一部分在隨花莖插入海綿時會勾住海綿，讓花材不會輕易被拔出。

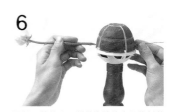

6

要插入花莖時，朝著海綿的中心放射狀地插入。鐵絲也刺入海綿，通過海綿的中心，從反方向出來。

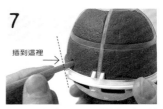

7

插到這裡 →

花莖插入海綿時，插到鐵絲的U字形轉彎處沒入海綿為止。也就是說U字形的鐵絲彎曲的位置離莖尖端不到3cm。

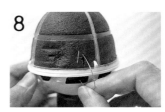

8

垂直彎曲貫穿海綿的鐵絲，然後直接穿入花托的底部，捲繞在框上。

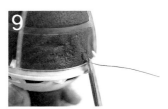

9

鐵絲一旦纏繞在花托的框上，就不能從反方向拔出去了。如果還有突出花托的鐵絲，就以剪刀剪掉。

10

貫穿海綿的鐵絲可能會妨礙之後再插入的花材。不過只要鐵絲夠細，莖只會縱向的裂開或彎曲，不會出現問題。

上鐵絲式捧花

即使被綑紮起來了，還是可以改變花的姿態。 這是上鐵絲式捧花的優點。
雖然需要多花一點時間，卻能作出重量輕又好拿，且可以隨自己的喜好組合的捧花。

能彰顯鐵絲的優點，就是拿來應用作成捧花了。 這種捧花和使用花托的捧花不一樣，即使紮起來了，還是可以調整花的位置。 穿入鐵絲作出鐵絲莖，比真正的花莖更好處理，所以運用鐵絲的技巧製作捧花應該會更簡單。

製作新娘捧花時最重要的一點就是速度。 捧花的花材數量比較多，慢慢進行會讓手上的熱度傳導至花材，花就容易失去生氣⋯⋯但是不減少花材的數量，就很難提升速度，所以採用鐵絲技巧，有完整的事前準備，應該就可以縮短製作的時間了，除此之外就是熟練度與耐性的問題。 和製作花托捧花一樣，事前的準備工作非常重要。

「即使花的分量很多，重量仍然很輕。
新娘一定會喜歡這樣的捧花！」

紮實且美麗的捧花
這是運用鐵絲技巧完成的捧花。為了能夠順利製作，建議在正式製作時，把製作的順序表放在隨時可見之處。

◎運用鐵絲的事前準備

Step 1

讓花材吸水
• • • • • • • • • • • • • • • • • • • •

以鐵絲纏繞的花材和放在花器裡的花不一樣，無法一直補充水分。加上鐵絲的花材如果沒有作好最初的水分補給，捧花或新郎胸花可能會在婚禮儀式或宴會時，就出現枯萎的情況。為了避免這樣的意外狀況，就要確實地作好準備工作，讓花材好好地吸飽水分！

1

準備臉盆或碗等開口大的容器。在盆口或碗口上架上鐵絲網，水加到與網同高的位置。

2

準備已吸水的花材。手指捏住花臉的下方，將花莖剪短。留下的莖長與手指同寬，約1.5cm。若是太短會不易處理，太長也不好看。

3

剪短花莖後，馬上將花插進鐵絲網的洞中。花臉卡在網子上，不會被沾濕，花莖切口在網子下的水中，則可以充分吸水。

Step 2

鐵絲穿入花托
• • • • • • • • • • • • • • • • • • • •

要注意，穿入鐵絲時也不能缺水。使用鐵絲的技巧與Chapter 6的胸花相同。不過其中有一點不一樣，那就是鐵絲的長度。胸花的體積比較小，使用的鐵絲長度只要市售的一半，捧花則不需要剪斷鐵絲，使用市售鐵絲的全長。

4

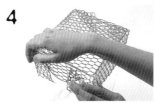

花材放進去時不需彎折鐵絲，所以要準備有深度且開口大的桶子或花器等容器。蓋上鐵絲網，容器內注水到滿水位。

5

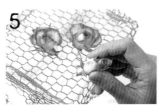

花朵穿好鐵絲後，立刻插入鐵絲網的洞中。盡量不要彎折鐵絲的尾部，如果容器較淺，可讓鐵絲稍微有弧度的放入。

6

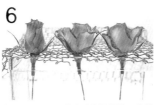

從側面看插入容器中的花材模樣。花臉雖然卡在網子上，但花莖切口在水中。這樣的水位才能讓花吸到水，所以容器內一定要注滿。

Step 2 _4 memo

鐵絲網的代替品
以膠帶在容器的寬口上交叉作出格子狀的網。這樣的網可以代替鐵絲網，格子細一點的話，可以插入更多花材，花也不會掉入水中。

Step 3

捲繞膠帶
• • • • • • • • • • • • • • • • • • • •

纏上膠帶後就完成了單一花朵的作業。以膠帶捲繞花材，鐵絲就不會脫落了。且每一朵花獨立紮起，可預防花材從切口處乾燥。熟練手指的擺放與動作後，就能很順暢地完成「拉長膠帶、捲、剪」等一連串的作業了。

7

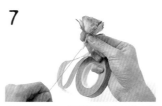

拉長花藝膠帶。膠帶前端在右手的食指上，像要隱藏鐵絲般，將花材放在膠帶上面。

8

以食指與拇指搓合，膠帶在花托處繞兩圈後往下捲繞。左手的拇指往前推，食指往內搓，鐵絲自然的往右轉動。

9

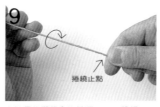

捲繞止點

有拉長的膠帶會比較硬，而且像棍子一樣。在捲到止點前，右手都要用力拿著鐵絲的一端。左手持續轉動鐵絲到最後，膠帶就會自然斷掉。

Step 3 _8 memo

利用拉長的力量
被拉長的膠帶會往內捲，利用這種特質，稍微轉動幾圈鐵絲，變細變薄的膠帶就可以捲好鐵絲了。與其說是將膠帶捲繞在鐵絲上，其實更像是沿著鐵絲而下的膠帶將鐵絲包起來了。

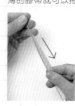

◎工具・材料 & 所需時間

最少三個小時＋吸水的時間

從開始穿入鐵絲到完成捧花的時間，至少要三個多小時。但因為要讓花吸水，所以從開始製作的半天前就要進行準備了。完成的捧花要在最短的時間內交到新娘手中，並出現在儀式裡，是讓捧花看起來新鮮嬌嫩的祕訣。想像每支鐵絲穿入的時間×花材數量＋組合成捧花的時間，再加上運送的時間，從儀式開始的時間倒數計算，就會知道什麼時候開始進行製作捧花的作業了。

準備材料

花材

A. 星點木12枝、B. 斑葉海桐2枝（每枝約分為15小枝）、C. 米香花2枝（每枝約分為12小枝）、D. 松蟲草10枝、E. 香豌豆花21朵（約7枝）、F.香紫瓣草7枝、G. 迷你玫瑰22朵（約4枝）；此外還要銀荷葉12片

道具 & 材料

1. 碗或水盤（口徑約25cm）
2. 鐵絲（#24 & #26）
3. 鐵絲網
4. 緞帶（寬24mm，長2m）
5. 當作支架的玻璃瓶
6. 花藝膠帶
7. 剪刀

◎詳解捧花使用鐵絲的技巧

Step 1

選擇適當的鐵絲

雖然運用了正確的技巧，但是刺入花材時鐵絲彎曲了、花臉下垂了……這是為什麼呢？請選擇粗細適當，並且選沒有捲上膠帶的鐵絲，作為製作的材料。

1

上圖左側的三種鐵絲是已經捲好花藝膠帶的鐵絲。這種鐵絲不夠光滑，一旦膠帶浸濕會影響花材。但有色彩的鐵絲就沒問題了，上圖右側是塗成綠色的鐵絲。也可以選用原色的裸線鐵絲。

2

上圖左側是使用 #22 鐵絲穿入的花，右側則使用了更細的 #24 鐵絲。兩根鐵絲的粗細雖然只差了一號，但粗的鐵絲可以支撐花朵，細的卻不行。但如果鐵絲太粗會變得很顯眼，所以一定要選擇適合花材的鐵絲。當不知道要使用哪一號鐵絲時，可以先作一枝看看。

Step 2

穿入鐵絲

選擇適合花材形狀與特性的鐵絲技巧。如果不知道該使用哪種作法，請參考 Chapter 6 的胸花製作。製作胸花時，鐵絲要剪半之後才使用，捧花則不必剪，可以直接使用。

3

斑葉海桐　　　　　　香紫瓣花

分枝的海桐和香紫瓣花、米香花分枝成小枝後使用。鐵絲對折後與莖合併，以單邊捲另一邊的鐵絲與莖固定在一起。

4

玫瑰　　　　　　　　香豌豆花

玫瑰和香豌豆可以使用穿孔法。因為花托部分結實，可以拿粗一點的鐵絲貫穿花托後，將鐵絲的兩端往下彎折。

5

銀荷葉　　　　　　　星點木

銀荷葉與星點木是將三片葉子疊在一起後再穿入鐵絲的葉材。因為葉脈的部分較堅硬，鐵絲可以從葉子的背面穿過葉子，跨過葉脈，再將兩端的鐵絲往下折。

6

松蟲草

松蟲草適合使用鉤針法的技巧。松蟲草的花蕊堅硬，可以將鐵絲頭彎曲成 U 字的鐵絲，從花蕊的上方刺入，讓鐵絲貫穿花蕊。因為莖比較細，所以不需貫穿出來。

Step 3

選擇花藝膠帶

花藝膠帶一經拉扯，就會變薄變長；而溫度與摩擦會讓它變黏。使用花藝膠帶一根根地捲纏鐵絲，是非常累的事，但只要學會技巧就不難了。使用花藝膠帶捲纏前，應先使用棉花包住莖的切口，並且讓棉花吸水。

7

花藝膠帶有各種顏色，一般會選擇使用與花莖同色。如果是在帽子上的花飾，或許可選擇與髮色接近的黑色或褐色搭配。如果搭配婚紗，還是白色最適合！

8

不同寬度的花藝膠帶。上圖右側是細的膠帶，纏捲時比較費時。製作捧花時，因為要作很多纏捲的作業，建議使用左側普通寬（12mm）的膠帶來捲鐵絲，效率會更好。

9

為了避免作業到一半時花材不夠用，可以在開始前先將所有的花朵排列在水盤中，決定好花材的配置後，再開始製作。請在組合前，依花材的色系、種類排列，便可以提高製作速度。

◎組合成捧花吧！

組合花材

組合成捧花時，使用到的花零件大約接近一百枝。先確實地考慮到每一枝的方向，再加入組合之中。一開始的前四枝決定好角度後，再沿著決定好的角度，加入新的花朵，加入時不可以碰觸到花束的正面。

1

綁好捧花中心的主花（玫瑰）。在一朵花的周圍加入三枝葉子，利用花藝膠帶的黏著力，將鐵絲作成的莖緊緊黏在一起。

2

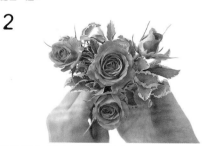

將同樣的花（玫瑰）圍繞在捧花核心（玫瑰）的周圍。以步驟1的花為中心，像畫三角形般地加入花朵。花材配合捧花的半徑彎曲作出角度。

3

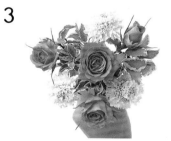

一邊轉動花束一邊觀察花束的正面，在步驟2的花中間加入配花（松蟲草）。相同的花的連結線就像畫三角形。

4

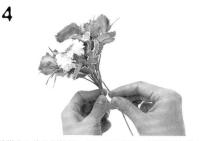

花從中心往外側傾斜。加入新的花時，以這個基礎決定花的方向。以拇指與食指捏緊支點。

5

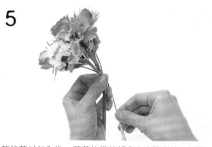

新的花材加入後，花莖的鐵絲部分在支點處往下折彎，與其他花材的鐵絲平行合併。緊握把手的部分，以膠帶的黏性讓鐵絲聚合。

✕NG 加入新花材時，一邊隨機插入花材，一邊注意不要讓鐵絲交叉。鐵絲交叉不僅會造成把手變粗，花與花之間也會出現不必要的縫隙，破壞捧花的造型。

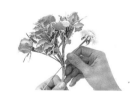

6

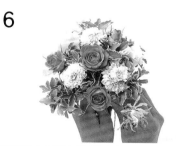

接著開始加上葉材（斑葉海桐），同時再加入3枝配花（香紫瓣花）。轉動捧花花束，反覆同樣的動作，加入葉材與配花。

7

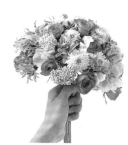

加入花材時，決定好角度再插入鐵絲。以拇指按著支點，支點以下的鐵絲與把手併攏。手緊握把手的部位，靠著膠帶的黏性聚合鐵絲。

轉動花束，加入花材

製作螺旋狀花束時，要從正面、後面、側面等方向插入花材（Chapter 4）。但是製作捧花時，通常只會從正面加入花材。每次加入花材時都會轉動捧花花束，將要插入花材的地方轉到自己的面前。一般花束的莖是螺旋狀的排列組合，但是運用鐵絲製作的捧花，是平行聚攏在一起的，這是捧花花束與螺旋花束最大的不同。新娘的捧花要作到不管從什麼角度看，都完美無缺，但一般的花束沒有這麼嚴格的要求。要在捧花的後面加入花材時，要將加入的位置轉到面前，如下方圖片所示般轉動，插入葉材時也是這樣操作。

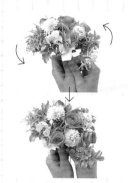

以葉材作底

將捧花整理成半球形後，就可以開始加入葉材了。以平面的葉子平鋪底面，可以掩蓋鐵絲花莖。從正面看捧花的時候，幾乎看不太到葉子，就是為了要把鐵絲完全隱藏起來。

8

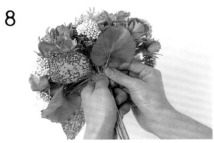

綁好花材後，像要包起捧花的下部（半球形的底面），加入平面的葉材（星點木和銀荷葉）。以葉材在捧花的下部繞一圈。

9

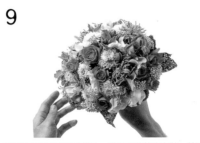

全部的花葉都加進去後，手握著捧花的支點，檢查捧花的形狀。最好的檢視角度是面向花的正面，有點傾斜地拿著捧花，一邊檢視捧花的模樣，一邊調整捧花的形狀。

綑束鐵絲

以鐵絲綑綁捧花把手的支點處。只要之前的作業謹慎，所有花材的鐵絲就會整齊地聚合在一起，讓把手顯得很苗條。這是捧花好拿的一大因素。

10

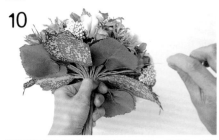

捧花調整成半球形後，以鐵絲綑綁支點。鐵絲的一端與把手併在一起，在支點的地方彎曲，往另外一端的方向拉。

11

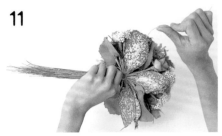

握著把手的手不動，另外一隻手拿著鐵絲捲繞支點處。鐵絲往捧花的上部捲，這樣支點就不會鬆開了。

12

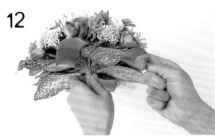

捧花的把手由鐵絲組成，所以即使用力綑綁支點處，鐵絲的把手也不會損壞。繞三至四圈後，鐵絲往面前拉緊。

13

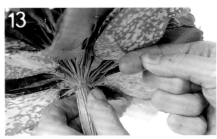

將鐵絲的兩端往面前拉，讓兩端的鐵絲在支點的附近扭在一起，把支點附近的鐵絲緊緊綑綁起來，最後將鐵絲兩端藏到把手裡。

製作把手

剪斷鐵絲製作把手。新娘的手容易掌握的把手長度，大約是一個手掌的寬＋兩根手指寬的長度。剪斷鐵絲後的斷面很銳利，要使用花藝膠帶謹慎地包覆起來。

14

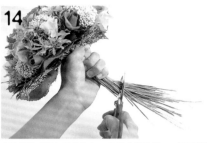

支點就是手握把手的地方。把手的鐵絲留下一個手掌的寬度＋兩根手指寬的長度，其餘剪掉。以剪刀剪斷，斷面儘量剪平。

15

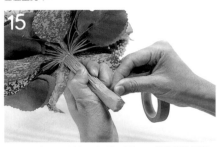

鐵絲切口銳利且危險。束緊把手後，以花藝膠帶綑捲把手的底部，將鐵絲的斷面完全包覆住，多包覆幾層比較安心。

16

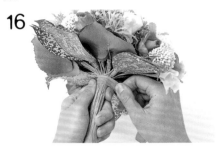

還要補強支點。以花藝膠帶確實地纏捲把手，纏緊支點。一邊拉長膠帶提高膠帶的黏著力，一邊緊緊握著把手，讓鐵絲們更加緊密地結合在一起。

◎以緞帶裝飾

Step 5

將緞帶纏捲在把手上

捧花給人的感覺，就像婚禮洋溢著幸福的味道，會深深地留在新娘的記憶裡。以不會手滑的高級緞帶包捲把手，不僅好拿，還散發著濃濃的奢華氛圍。

17

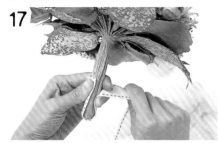

緞帶的正面朝外，貼著把手的底部。首先以拇指按著緞帶的前端，緞帶從把手底部往上繞後，以中指壓住緞帶，讓緞帶夾在中指與食指間。折返緞帶後繞過中指。

18

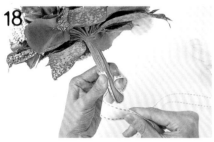

折返的緞帶繞向另外一邊，從把手的下面捲。如果使用的是有正反面之分的緞帶，折返時要扭轉緞帶，讓緞帶的正面朝向外側。

Step 5 _17 memo

24mm寬的緞帶最容易使用

使用的緞帶顏色或質料，要與禮服互相搭配。最容易使用的就是棉質或緞質、24mm寬的緞帶了。太細的緞帶在纏捲把手時，得多繞好幾圈，比較花時間；太寬的緞帶則是容易產生縐褶和鼓起的情形。纏捲把手的緞帶一般而言準備大約2m長就差不多了。不過依照繞捲時的角度不同，所需的長度還是有所差別。

19

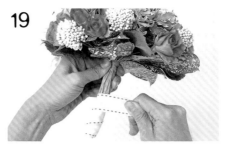

繞緞帶一圈後，悄悄抽出中指，繼續纏繞第二圈，並且拉緊緞帶。纏繞時拉緊緞帶，可以避免把手上發生鼓起不平的情形。

20

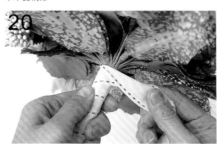

不要讓緞帶鬆掉，一邊拉緊緞帶，一邊螺旋狀地捲繞緞帶。捲到捧花的支點時，緞帶斜斜地往下折返，留15cm長的緞帶，其餘剪掉。

21

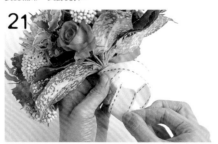

拇指一邊按著緞帶，緞帶在捧花支點處繞一圈，作成環。緞帶尾端通過環，打結。

22

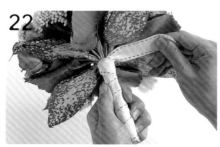

將緞帶的尾端拉向把手的斜上方，用力拉緊。包捲把手的作業就完成了。剩下來的緞帶會往下垂，不剪掉也沒有關係。

Step 6

繫上裝飾結

在把手上繫上法國結。作法與製作螺旋花束的緞帶花一樣。不過，繫結的方向不一樣。捧花繫上裝飾結的目的，是為了蓋住新娘子的手，所以要繫在從捧花的正面看不到的位置上，也就是在捧花的後側。

23

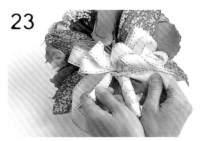

作出法國結（P.86）。請新娘或朋友拿著捧花，從旁觀察尋找繫緞帶的位置。儘量繫在把手的最上方。

24

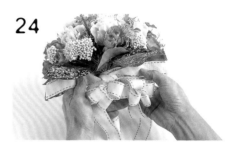

緞帶在把手上繞一圈。如圖讓緞帶通過葉子與法國結中間，在這裡打上扎實的結。這個功夫非常重要。

25

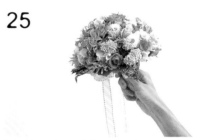

打好步驟24的結，法國結便從捧花上挺立起來了。拿起捧花時，緞帶花就會稍微朝著正上方，看起來很漂亮。

26

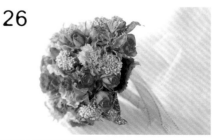

完成了！最後再將捧花轉一圈，以調整確認花的方向。為了不讓捧花受損，捧花沒有拿在手上時，請將捧花立在捧花支架上。

Q 想加鮮花之外的素材時，要怎麼作呢？

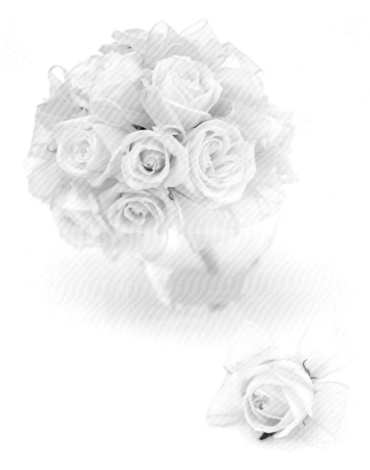

和處理花材時一樣，以鐵絲作出支架。

塑膠花托捧花插滿了嬌嫩的鮮花……但除了鮮花外，還要插入藍色的緞帶裝飾。想作一束以藍色緞帶作成蝴蝶，停留在白色玫瑰花上的捧花。這樣的效果需以鐵絲輔助，有了鐵絲支架，緞帶就可以像鮮花一樣，插在海綿上了。不只緞帶可以這麼作，其他小布塊、珠珠、各種裝飾小物……也都可以使用鐵絲作支架，插在海綿上。將這些素材視為花材的一種，自由自在地享受組合的樂趣吧！

據説身上佩戴著藍色小物的新娘會很幸福！所以選用藍色的緞帶與白色的玫瑰，作出祝福的捧花吧！
●玫瑰（Polo· Ivory）
花藝設計／落合　攝影／坂齊

1
剪下長約25cm的歐根紗緞帶，作成環狀，以鐵絲固定中心，再以花藝膠帶捲繞鐵絲，並將緞帶調整出蓬鬆的模樣。約準備十五個。

2
玫瑰插在塑膠花托上，以第一朵玫瑰作為捧花的頂部，再從側面插入其他玫瑰。輕輕拿著花臉，在莖的側面塗上生花黏著劑，深插入花托的海綿裡。

3
先插大朵的玫瑰，再插小朵玫瑰。不是每一朵玫瑰都從同一個方向插入，從正面插入後，接著就從背後插入。總之就是要平均地由各個方向插入花材。

4
在花與花之間的空隙，加入一支蝴蝶緞帶，緞帶不要碰到海綿。並傾斜花托，插入花托下部的洞孔。

5
沿著花托的把手，在兩邊的側面貼上雙面膠，以歐根紗緞帶捲繞把手。將把手完全隱藏後，繫上裝飾結就完成了。

← 複習一下
P122-125

Q 茶花狀捧花
是怎樣的捧花呢？

A 是將花瓣拆成一片片後，
再分別穿入鐵絲，
組合而成的捧花。

聽說過「茶花狀捧花」嗎？所謂的茶花狀捧花，
就是將數朵花朵上的花瓣拆成一片片後，再分
別穿入鐵絲，重新組合成一朵大花的捧花。玫
瑰花作的稱為玫瑰的茶花狀捧花，百合花作的
稱作百合的茶花狀捧花；使用不同的花材製作，
名字也跟著改變。花瓣比花朵更加纖細，要在
纖細的花瓣上穿入鐵絲，需要相當的技巧。將
一片片的花瓣重疊起來，作成世界上不存在的
大朵花兒……就是這樣浪漫的想法，讓茶花狀
捧花更加夢幻。

完成了世界上不存在的大朵
花，真是讓人感到無比的喜
悅。像工藝品一樣的完美捧
花，正是茶花狀捧花的特
色。
●玫瑰（Mysterious· Chocolat
之外再加兩種玫瑰）
花藝設計／渡邊　攝影／山本

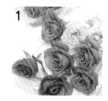

1 這束茶花狀捧花使用了
四種玫瑰花。讓花材吸
足水分，在花托處以剪
刀剪下花臉後，馬上讓
切口的地方吸水。

2 一片片地拆下花瓣，分
別進行穿入鐵絲的作
業，使用「髮針法」的
鐵絲技巧。因為花瓣沒
有莖，所以直接使用對
折後的鐵絲。

3 首先以一朵玫瑰花作為
花芯，以穿孔法作出花
莖。以一根硬鐵絲貫穿
玫瑰花的花托，棉花包
捲住切口處後以花藝膠
帶纏捲。

4 在步驟3的花周圍，一
片片地疊上已穿入鐵絲
的花瓣。關於如何選擇
花瓣顏色、重疊並配
置，請參考上圖已經完
成的玫瑰的茶花狀捧花
的模樣，讓完成品更加
自然生動。

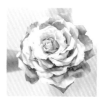

重疊花瓣的作業結束
後，就要處理把手了。
與處理上鐵絲式捧花把
手的要領一樣，將鐵絲
花莖聚合在一起，在把
手上捲上膠帶與緞帶就
完成了。

← 複習一下
P126-131

133

Q 如何讓捧花的把手 看起來漂亮又可愛？

以手帕裝飾

使用的玫瑰主花，是以飽滿盛放為特徵的White Romance。有荷葉邊感覺的溫柔花瓣，以亞麻布手帕裝飾捧花的把手，特別的甜蜜可愛呢！

●玫瑰（White Romance・Esther）・大伯利恆之星・闊葉麥門冬
花藝設計／井出　攝影／落合

Type A

1 花材全部插上的感覺。玫瑰插在塑膠花托上，再加入其他的花材。以訂書針固定繞成圓形的闊葉麥門冬，會讓捧花變得極具躍動感。

2 手拿著捧花，像是將把手的底部也藏起來一樣，使用兩條手帕，從兩邊將把手包起來。

3 以鐵絲纏捲固定手帕後，綁上裝飾的緞帶結。只要綁在花的正下方，海綿就能完全隱藏。

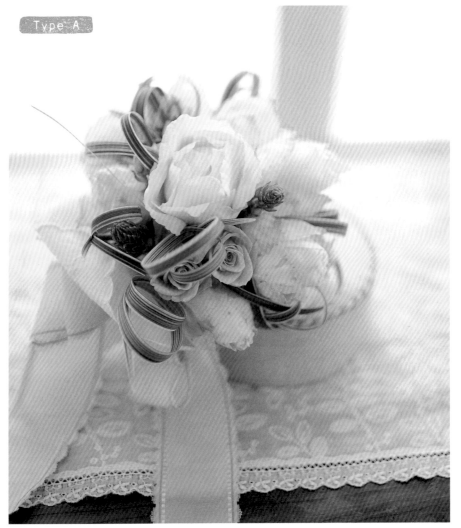

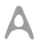
A 以蓬鬆感的緞帶或手帕 將手隱藏起來。

新娘拿著捧花的時候，手不外露看起來比較優雅。因此一般新娘捧花的把手上都會綁上緞帶花。除了緞帶花，也有別的作法可以將新娘的手隱藏起來。裝飾在捧花上的蕾絲手帕或高級布料，除了隱藏的功用之外，也是裝飾的好幫手，而且能增添華貴的氣氛。

以蓬鬆的緞帶裝飾

右圖使用的是之前介紹過的法國結。以蓬鬆的歐根紗緞帶作成的法國結，能夠增加捧花的柔軟夢幻感。將木製的棒子插在球形的吸水海綿上，作出糖果一般的捧花。
●玫瑰（Little Silver・Lagoon）・秋色繡球花・白木蘭的葉子（乾燥）
花藝設計／井出　攝影／落合

Type B

1　以白木蘭的葉子包裹球形吸水海綿的下端。白木蘭的葉子負責隱藏海綿的任務。使用熱熔膠，將羽毛黏著在葉子上。

2　以歐根紗製作裝飾用的緞帶花。運用紫色和淺駝色的緞帶營造出華麗典雅的效果。先將歐根紗放在襯布上熨燙，拉平緞帶上的縐痕後，再作成緞帶花。

3　將歐根紗緞帶花繫在插好花材後的捧花把手上。從左右兩邊包住，在花的正下方打結。不管從哪個角度看都很美觀的捧花就完成了。

←
複習一下
P.130-131

人氣 花圖鑑 150 種

精選 150 種廣受花店歡迎且容易插作的花材，
介紹各品種生長的季節、花材的顏色、購入之後的吸水方法等，讓你一目瞭然。

造型花藝的主角們

Flower
花材

鳶尾花

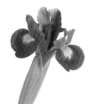

Data
科／鳶尾科
屬／鳶尾屬
吸水法／水切
法(P.42)
花期／3至7天

❖色彩／●● ○●●●●
❖上市季節／11至5月

俐落的表情讓人印象深刻的花種。只要
留意分量與平衡，不管是東洋花藝還是
西洋花藝，都是很好運用的花材。

百子蓮

Data
科／百子蓮科
屬／百子蓮屬
吸水法／水切
法(P.42)
花期／5至7天

❖色彩／●●●●
❖上市季節／全年

淡淡的藍色和紫色的花，有著長長的花
蕊與細細的花瓣，給人清冷的印象。除
了有單瓣花與重瓣花之外，還有條紋花
瓣的種類。

藿香薊

Data
科／菊科
屬／藿香薊屬
吸水法／水切法
(P.42)
花期／5至7天

❖色彩／○●●●
❖上市季節／全年

顏色鮮明，不易褪色，是令人感到喜悅
的花材，也是配花的好選擇。

繡球花

Data
科／八仙花科
屬／八仙花屬
吸水法／熱水
法(P.46)·明礬
法(P.48)
花期／5至7天

❖色彩／●○●●●●
❖上市季節／6至8月·12至2月

繡球花長在老枝上，而非新枝上，剪下
來時切口要塗上明礬。另外，秋色繡球
花是全年都有的品種。

泡盛草

Data
科／虎耳草科
屬／落新婦屬
吸水法／熱水法
(P.46)·燒灼法
(P.46)
花期／5至7天

❖色彩／●●○
❖上市季節／全年

小花像是細密的泡沫，因此被稱作泡盛
草，別名落新婦。當水分流失時，花穗
就會垂下，所以保水相當重要。

白芷

Data
科／繖形花科
屬／花土當歸
屬
吸水法／水切
法(P.42)
花期／5至7天

❖色彩／●●○●
❖上市季節／全年

花朵中心是一顆顆像星星般的花苞，因
此又名為大星芹，原名Astrantia在希
臘文中為星團的意思。因為擁有獨特的
花香，所以不要使用過多。

白頭翁

Data
科／毛茛科
屬／銀蓮花屬
吸水法／水切法
(P.42)
花期／4至5天

❖色彩／●●○●●●
❖上市季節／10至4月

花瓣與黑色花芯的對比，讓球根類的白
頭翁呈現出華麗感。製作造型花藝時，
若花瓣與花苞一起搭配使用，更能顯現自
然的氛圍。

孤挺花

Data
科／石蒜科
屬／孤挺花屬
吸水法／水切法
(P.42)
花期／7至10天

❖色彩／●●●●○●●●
❖上市季節／全年

細長的花莖呈現高挺的姿態，豪華炫
麗，但花瓣脆弱容易損傷，花莖也容易
折斷，所以必需細心照顧。

蔥花

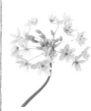

Data
科／百合科
屬／蔥屬
吸水法／水切法
(P.42)·酒精法
(P.48)
花期／1至2週

❖色彩／●●○●●
❖上市季節／12至8月

球狀開花的純白色小花，是婚禮愛用的
花材。品種非常多，而且不管什麼品種
的花期都很長。

斗蓬草

Data
科／薔薇科
屬／羽衣草屬
吸水法／熱水法
(P.46)
花期／5至7天

❖色彩／●
❖上市季節／全年

黃色小花滿開在花莖頂端，風一吹來便
搖曳生姿，帶來清爽的感覺。

水仙百合

Data
科／百合科
屬／水仙百合屬
吸水法／水切法
(P.42)
花期／10至15天

❖色彩／●●●●○●●●●
❖上市季節／全年

使用範圍相當廣的花，可以搭配任何花
材，也適合放在任何場所。水仙百合的
花瓣很結實，但葉子容易受傷，所以在
製作花藝時，可以先除去葉子。

火鶴

Data
科／天南星科
屬／火鶴花屬
吸水法／水切法(P.42)
花期／約2週

❖色彩／●●● ○●●●●
❖上市季節／全年

這是要展現熱帶氣氛時不可缺少的花材。活用大花苞和豐富的花色，讓花藝作品變得更有趣。

文心蘭

Data
科／蘭科
屬／文心蘭屬
吸水法／水切法(P.42)・酸醋法(P.48)
花期／7至10天

❖色彩／●●● ○●●●
❖上市季節／全年

一枝莖大約會開直徑1.5至2.5cm左右的小花20至30朵。有著優雅而輕盈的氣質。

嘉德麗雅蘭

Data
科／蘭科
屬／嘉德麗雅蘭屬
吸水法／水切法(P.42)
花期／5至7天

❖色彩／●●● ○●●●
❖上市季節／全年

有蘭花女王之稱的嘉德麗雅蘭，姿態雍容華貴，不管是使用在胸花上或捧花上，都顯得氣質高雅，香氣也十分迷人。

風鈴桔梗

Data
科／桔梗科
屬／風鈴草屬
吸水法／熱水法(P.46)・酸醋法(P.48)
花期／1至2週

❖色彩／●○●●
❖上市季節／11至8月

風鈴般的花模樣，一看就覺得舒爽，是很常見的花材。風鈴桔梗的葉和莖都很柔弱，容易流失水分需要多多補充。

蜂室花

Data
科／十字花科
屬／屈曲花屬
吸水法／熱水法(P.46)・燒灼法(P.46)
花期／5至7天

❖色彩／●●○
❖上市季節／12至6月

有著香甜氣味和童話氛圍的花。遇水容易腐爛，所以換水時要格外小心。

康乃馨

Data
科／石竹科
屬／石竹屬
吸水法／水折法(P.40)・水切法(P.42)・熱水法(P.46)・燒灼法(P.46)
花期／1至2週

❖色彩／●●● ○●●●●
❖上市季節／全年

顏色豐富，是任何花藝作品都很適合的萬用花材。康乃馨的花瓣結實，但是莖卻相當脆弱易折，必需小心照顧。

海芋

Data
科／天南星科
屬／海芋屬
吸水法／水切法(P.42)
花期／7至10天

❖色彩／●●● ○●●●●●
❖上市季節／全年

依照處理方法的不同，海芋可以展現華麗，也可以純樸自然。純白或粉彩色的海芋是婚禮上常見的花卉。

桔梗

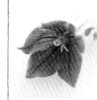

Data
科／桔梗科
屬／桔梗屬
吸水法／水切法(P.42)・熱水法(P.46)・酸醋法(P.48)
花期／3至7天

❖色彩／●○●●
❖上市季節／5至11月

桔梗是日本的「秋日七草」之一，夏初開始在山野裡綻放，凜然的立姿很能展現日式花藝之美。

梅花

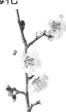

Data
科／薔薇科
屬／李屬
吸水法／切口法(P.44)・敲碎法(P.44)
花期／5至7天

❖色彩／●○
❖上市季節／12至2月

梅花氣質高貴，姿容清麗，是早春的代名詞，一直以來都是被觀賞的名花。梅花通常從下往上開花，分枝也多。

非洲菊

Data
科／菊科
屬／嘉寶菊屬
吸水法／水切法(P.42)・熱水法(P.46)
花期／4至10天

❖色彩／●●● ○●●●
❖上市季節／全年

因為有各種顏色的組合，所以即使只有一朵簡單的花，也可以作出千變萬化的造型，另外也有花瓣尖細的品種。

金盞花

Data
科／菊科
屬／金盞花屬
吸水法／水切法(P.42)・熱水法(P.46)
花期／約7天

❖色彩／● ●●
❖上市季節／11至4月

別名金盞菊，有著水果般的香氣，外型質樸，是高雅的單瓣花。金盞花也有顏色古雅的褐色品種。

菊花

Data
科／菊科
屬／菊屬
吸水法／水折法(P.40)・水切法(P.42)
花期／2至3週

❖色彩／●●● ○●●●●
❖上市季節／全年

菊花是富有東方風味的花卉。西洋花藝中若是搭配了一朵菊花，就會為作品帶來爽朗的氣氛。菊花也有多種花色，開花期很長。

天鵝絨

Data
科／百合科
屬／天鵝絨屬
吸水法／水切法(P.42)・酒精法(P.48)
花期／10至15天

❖色彩／● ○●
❖上市季節／全年

有著秀麗且成熟氣質的星形小花。純白的顏色加上較長的花期，是非常適合製作新娘捧花的花材，也是復活節的代表花材。

滿天星

Data
科／石竹科
屬／滿天星屬
吸水法／水切法(P.42)熱水法(P.46)
花期／7至10天

❖色彩／●○
❖上市季節／全年

滿天星是要表現深度或立體感時不可缺少的花材，不管與何種花搭配，都顯得十分調和。作成乾燥花也是不錯的素材。

袋鼠花

Data
科／苦苣苔科
屬／袋鼠花屬
吸水法／熱水法(P.46)
花期／1至2週

❖色彩／●●● ○●●●●
❖上市季節／全年

覆著細毛的花，讓人聯想到袋鼠的腳爪，因此得名。袋鼠花可以當作花藝作品的重點，乾燥也是造型佳的優良素材。

金魚草

Data
科／玄參科
屬／金魚草屬
吸水法／水切法(P.42)・熱水法(P.46)
花期／5至10天

❖色彩／●●● ○●●●
❖上市季節／10至7月

別名龍頭花。花色十分豐富、鮮豔，近年來還多了粉彩色的品種。摘掉已經開過的花，就可以享受更長的賞花時間。

唐菖蒲 （劍蘭）

Data
科／鳶尾科
屬／唐菖蒲屬
吸水法／水切法
（P.42）
花期／5至10天

❖色彩／●●● ○●●●
❖上市季節／全年

夏天盛開的唐菖蒲花朵大且豔麗，而春天開的花則清麗迷人。只要有充足的水分，唐菖蒲都能讓觀者心情愉悅。

金杖球

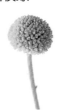

Data
科／菊科
屬／金杖球屬
吸水法／水切法
（P.42）
花期／約2週

❖色彩／
❖上市季節／全年

在製作花藝造型時，金杖球總是擁有引人注目的魅力。即使乾燥了，仍然顏色鮮豔，不會褪色。但如果滴到水就會變色。乾燥過後也是很好運用的花材。

白玉草

Data
科／石竹科
屬／蠅子草屬
吸水法／水切法
（P.42）
花期／5至10天

❖色彩／●○
❖上市季節／11至6月

看起來像果實一般的是白玉草的花萼，花萼上面是白色或粉紅色的花。白玉草搖曳生姿的樣子非常好看。

鐵線蓮

Data
科／毛茛科
屬／鐵線蓮屬
吸水法／敲碎法
（P.44）・熱水法
（P.46）・燒灼法
（P.46）
花期／5至7天

❖色彩／●●●●●○
❖上市季節／3至11月

在有支撐的情況下，藤蔓性的植物也可以展現高度；或只使用開花的短短一段作造型也很好看。鐵線蓮也有重瓣的品種。

火焰百合

Data
科／百合科
屬／嘉蘭屬
吸水法／水切法
（P.42）酒精法
（P.48）
花期／約7天

❖色彩／●●●● ○●●●
❖上市季節／全年

藤蔓性的球根植物，卷鬚狀的葉子前端會纏繞著旁邊的枝或花。火焰百合的姿容華麗，是像火焰般盛開的花朵。

雞冠花

Data
科／莧科
屬／青葙屬
吸水法／水切法
（P.42）
花期／7至10天

❖色彩／●●● ○●●●●
❖上市季節／6至12月

雞冠花在中秋前後（8月），花的顏色特別鮮明，可以製作大膽的花藝造型，會產生意想不到的野性氛圍。容易配色，也適合和紅葉搭配。

大波斯菊

Data
科／菊科
屬／波斯菊屬
吸水法／水切法
（P.42）・熱水法
（P.46）
花期／5至10天

❖色彩／●●○ ○●
❖上市季節／8至10月

模樣可愛的大波斯菊最適合營造自然風的花藝作品了。剪去長莖，欣賞它隨風搖擺的風姿吧！

蝴蝶蘭

Data
科／蘭科
屬／蝴蝶蘭屬
吸水法／水切法
（P.42）
花期／10至14天

❖色彩／●● ○●●●
❖上市季節／全年

像飛舞的蝴蝶般，優雅的姿態也宛如女王。善用蝴蝶蘭的特性，可以作出非常漂亮的胸花。

小手毬

Data
科／薔薇科
屬／繡線菊屬
吸水法／敲碎法
（P.44）
花期／7至10天

❖色彩／○
❖上市季節／12至4月

因為綿密重疊生長的花而下垂的枝，最適合拿來表現花藝中的曲線與流動感。吸水性佳。

櫻花

Data
科／薔薇科
屬／櫻屬
吸水法／切口法
（P.44）
花期／5至7天

❖色彩／●○
❖上市季節／12至4月

櫻花樹是象徵日本絢爛春天的花木。日本花店裡最常見的櫻花是啟翁櫻、染井吉野櫻、重瓣緋寒櫻。

宮燈百合

Data
科／薔薇科
屬／宮燈百合屬
吸水法／水切法
（P.42）・熱水法
（P.46）
花期／7至10天

❖色彩／●○
❖上市季節／全年

英文名稱為Sandersonia。吸水性佳，能表現出輕盈的動感，是非常有魅力的花材。

百日草

Data
科／菊科
屬／百日草屬
吸水法／水切法
（P.42）・熱水法
（P.46）
花期／5至10天

❖色彩／●●● ○●●
❖上市季節／5至11月

夏季的庭園裡幾乎每天都能看到持續生長出來的草花，所以被稱為百日草。因為發達的改良技術，目前除了藍色以外，幾乎具備所有的花色。除了有多種顏色外，姿態也是形形色色。

芍藥

Data
科／毛茛科
屬／芍藥屬
吸水法／熱水法（P.46）・燒灼法（P.46）
花期／4至6天

❖色彩／●●● ○●
❖上市季節／4至7月

芍藥的花臉大，姿態華貴，氣韻優雅而細膩，非常受到歐美人士的喜愛。目前栽種的芍藥中，白色芍藥主要用於製藥，紅色芍藥則是觀賞用。

東亞蘭 （虎頭蘭）

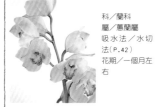

Data
科／蘭科
屬／蕙蘭屬
吸水法／水切法
（P.42）
花期／一個月左右

❖色彩／●●●● ○●●●●
❖上市季節／全年

花瓣像是被蠟處理過一般，很有質感的蘭花。花色和形狀的變化相當豐富。花瓣很結實，也可以放入水中欣賞。

香豌豆花

Data
科／豆科
屬／香豌豆屬
吸水法／水切法
（P.42）
花期／5至7天

❖色彩／●●● ○●●
❖上市季節／全年

甜蜜的香氣和宛如蝴蝶飛起般的花瓣，甜美又可愛。想表現輕柔飄逸的造型時，是不可缺少的重要花材。

水仙

Data
科／石蒜科
屬／水仙屬
吸水法／水切法
（P.42）・酒精法
（P.48）
花期／3至5天

❖色彩／●● ○●●
❖上市季節／10至4月

冬天時，花藝設計多運用水仙花的葉子，春天則以花朵為重。香氣高雅的水仙花，是象徵春天來了的花朵。

松蟲草

Data
科／川續斷科
屬／山蘿蔔屬
吸水法／水切法
（P.42）・熱水法
（P.46）・燒灼法
（P.46）
花期／3至5天

❖色彩／●● ○●●●●●●○

❖上市季節／全年（台灣為春季）

可愛而清麗的模樣，讓人一看就喜歡，
常出現在插花作品與捧花中。柔軟的花
莖也能展現出躍動的感覺。

四季蒾

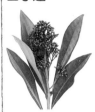

Data
科／芸香科
屬／茴芋屬
吸水法／切口法
（P.44）
花期／約10天

❖色彩／●●

❖上市季節／9至3月

具有光澤的厚厚葉子映照著紅色或綠色
的顆粒，那些顆粒就是花蕾。市面上販
售的四季蒾切花，都是帶著花蕾的。

鈴蘭

Data
科／百合科
屬／鈴蘭屬
吸水法／酒精法
（P.48）
花期／約5天

❖色彩／●○

❖上市季節／10至7月

鈴蘭有可愛的鈴鐺模樣，香氣也十分高
雅。據說鈴蘭是可以帶來幸運的花朵，
所以常常出現在婚禮的場合中。粉紅色
的鈴蘭比較少見。

星辰花

Data
科／藍雪花科
屬／補血草屬
吸水法／水切法
（P.42）
花期／14至20天

❖色彩／●● ○●●●

❖上市季節／全年

粗糙的乾燥感是星辰花的特徵，因此也
常使用在乾燥花的花藝設計中。星辰花
有很多顏色，是很好運用的花材。

紫羅蘭

Data
科／十字花科
屬／紫羅蘭屬
吸水法／熱水法
（P.46）・燒灼法
（P.46）
花期／5至10天

❖色彩／●● ○●

❖上市季節／10至4月

紫羅蘭是插花時製造輪廓的重要花材。
美麗的重瓣花朵讓成串花穗更加耀眼迷
人。

天堂鳥

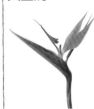

Data
科／旅人蕉科
屬／天堂鳥屬
吸水法／水切法
（P.42）
花期／10至15天

❖色彩／●

❖上市季節／全年

日本名為極樂鳥花。第一朵花開了之
後，會帶出花苞中的第二朵花，依次帶
出第三朵，非常有意思。

紅花三葉草

Data
科／豆科
屬／菽草屬
吸水法／水切法
（P.42）・熱水法
（P.46）・燒灼法
（P.46）
花期／5至10天

❖色彩／●○●

❖上市季節／11至5月

如同花的英文名字Strawberry
candle，紅色的花很像燭頭的火焰或草
莓。紅花三葉草的莖有向光性，這也是
可以善加利用的特點。

黃櫨 （煙霧樹）

Data
科／漆樹科
屬／黃櫨屬
吸水法／敲碎法
（P.44）・熱水法
（P.46）・明礬法
（P.48）
花期／5至10天

❖色彩／●●●●●

❖上市季節／5至7月・9至10月

開花後，花序會伸長，看起來像在冒
煙。黃櫨的吸水性不佳，建議把所有的
葉子都拔掉後再使用。

新娘花

Data
科／山龍眼科
屬／serruria
屬
吸水法／水切
法（P.42）
花期／7天

❖色彩／●○○

❖上市季節／5至11月

看起來像花瓣的東西其實是花苞，苞裡
面就是簇絨狀的花。原產地為南非，耐
乾旱，生命力很強。

千日紅（圓仔花）

Data
科／莧科
屬／千日紅屬
吸水法／水切法
（P.42）・熱水法
（P.46）・燒灼法
（P.46）
花期／7至10天

❖色彩／●●●●○●●

❖上市季節／全年

花期長，乾燥後花色仍然鮮豔、不會褪
色，因此得名。適合營造自然可愛的花
藝作品。

麒麟草

Data
科／菊科
屬／麒麟草屬
吸水法／水折
法（P.40）・熱水
法（P.46）
花期／5至7天

❖色彩／

❖上市季節／全年

因為分枝多，所以是製造量感的重要花
材。也可以剪切成小分枝後使用。花不
易凋謝，吸水性良好。

大理花

晚香玉 （夜來香）

Data
科／龍舌科
屬／晚香玉屬
吸水法／水切法
（P.42）
花期／5至7天

❖色彩／○

❖上市季節／6至11月

黃昏後會散發出香氣，非常吸引人，所
以又稱為月下香。吸水性優良，但花莖
很容易腐爛。

鬱金香

Data
科／百合科
屬／鬱金香屬
吸水法／水切
法（P.42）
花期／5至7天

❖色彩／●●● ○●●●●●○

❖上市季節／11至4月

鬱金香是花色非常豐富的球根花品種。
面對光線時，花莖容易移動，可以使用
鐵絲固定。

巧克力波斯菊

Data
科／菊科
屬／波斯菊屬
吸水法／熱水
法（P.46）・燒灼
法（P.46）
花期／5至7天

❖色彩／●●

❖上市季節／全年

不管是顏色還是香味，都會讓人聯想到
巧克力。巧克力波斯菊氣質典雅，有著
成熟的感覺，並散發著純樸的風情。

Data
科／菊科
屬／大理花屬
吸水法／水切法（P.42）
花期／3至5天

❖色彩／●●● ○●●●○

❖上市季節／全年

有多種顏色，花的模樣也分為單瓣、重
瓣、絨球等，可說是多采多姿的一種花
種。莖剪短後用於插花的造型中，更能
凸顯出鮮豔的花色。

茶花

Data
科／山茶科
屬／山茶屬
吸水法／切口法
（P.44）·敲碎法
（P.44）
花期／3至5天

❖色彩／●●○○
❖上市季節／12至4月

有豐富的顏色與品種，是東洋花藝與西洋花藝都喜歡的花材。常綠而有光澤的葉子，也是插花藝術中的重要葉材。

紫嬌花

Data
科／百合科
屬／紫嬌花屬
吸水法／水切法
（P.42）·酒精法
（P.48）
花期／約7天

❖色彩／●○●
❖上市季節／12至5月

紫嬌花是球根花，莖的頂端開著許多小花。花如其名，有著高雅的香氣；而且不管是花或莖都很結實。

藍眼菊

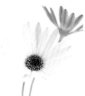

科／菊科
屬／藍眼菊屬
吸水法／水切法
（P.42）
花期／約5天

❖色彩／●●●○○●●●
❖上市季節／3至5月

白色花的背面和中心處有淡淡的藍色，色彩的組合非常典雅。這種花對光線很敏感，通常在早上時綻放花瓣，晚上便合起花瓣。

大飛燕草

Data
科／毛莨科
屬／飛燕草屬
吸水法／熱水法
（P.46）·燒灼法
（P.46）
花期／5至10天

❖色彩／●●○○○●●●
❖上市季節／全年

在製作插花造型的輪廓時，大飛燕草是非常方便的花材。高可達1.5公尺左右，複瓣的花朵也看起來相當有分量。

石斛蘭

Data
科／蘭科
屬／石斛蘭屬
吸水法／水切法
（P.42）
花期／10至14天

❖色彩／●●○○○●
❖上市季節／全年

可以強調造型的輪廓，讓人覺得很舒服的花材。將花莖剪短後，可以作出花朵聚集的可愛模樣。

洋桔梗

Data
科／龍膽科
屬／洋桔梗屬
吸水法／水折法
（P.40）·水切法
（P.42）
花期／10至14天

❖色彩／●●●○○○●●●
❖上市季節／全年

花瓣上有縐褶的大朵花，也有像玫瑰般重瓣的花，品種相當多。洋桔梗的花期長，又很耐熱，是讓人喜愛的花材。

美女撫子

科／石竹科
屬／石竹屬
吸水法／水折法
（P.40）·水切法
（P.42）·熱水法
（P.46）·燒灼法
（P.46）
花期／5至7天

❖色彩／●●○○●●
❖上市季節／全年

是日本的秋日七草之一，品種和花色都很多。能展現自然之趣，表現出可愛的一面。

油菜花

科／十字花科
屬／蕓苔屬
吸水法／水切法
（P.42）
花期／約5天

❖色彩／
❖上市季節／全年

宣告春天到來的花。花有向光的特性，容易流失水分，所以要常常補充水。

黑種草

Data
科／毛莨科
屬／黑種草屬
吸水法／熱水法
（P.46）·燒灼法
（P.46）

花期／4至5天

❖色彩／●○○●●
❖上市季節／全年

充滿野性魅力的花朵。單瓣開的品種花瓣容易凋謝，因此建議選擇重瓣的花朵製作花藝。此種花有獨特的袋狀果實，也適合當作乾燥花的花材。

納麗石蒜

Data
科／石蒜科
屬／納麗石蒜
屬
吸水法／水切
法（P.42）
花期／約7天

❖色彩／●●●○●●●
❖上市季節／全年

捲曲的花瓣表情很迷人，和任何花搭配都不會顯得突兀。也可以單獨使用納麗石蒜，花藝造型更是豔麗萬分。

小綠果

科／刻球花科
屬／刻球花屬
吸水法／切口法
（P.44）·敲碎法（P.44）
花期／2至3週

❖色彩／●○○●●
❖上市季節／全年

如果想強調這種花的有趣形狀，不妨去除莖上的葉子。吸水性佳，也可以作成乾燥花。

貝母

Data
科／百合科
屬／貝母屬
吸水法／水切法
（P.42）·酒精法
（P.48）
花期／約7天

❖色彩／●●
❖上市季節／12至4月

花臉稍微向下垂的花，內側有格子般的花紋。素雅的花色，常出現在日本的茶道活動之中。日本稱為貝母百合。

仙履蘭 （兜蘭· 拖鞋蘭）

Data
科／蘭科
屬／兜蘭屬
吸水法／水切法
（P.42）
花期／約2週

❖色彩／●○○●●●●
❖上市季節／全年

在眾多蘭花中，仙履蘭的模樣特別與眾不同。種類雖然多，但是它的花莖不長，所以適合作成胸花或捧花。仙履蘭忌低溫，要注意防寒。

玫瑰

Data
科／薔薇科
屬／薔薇屬
吸水法／水切法（P.42）·熱水法
（P.46）·燒灼法（P.46）
花期／5至10天

❖色彩／●●●●○○●●●●
❖上市季節／全年

不論是姿態、顏色或香氣，都被世人所喜愛。原種的玫瑰是單瓣開的花，但經過一再的改良，已經發展出許多新品種。花色變多了，體積也和以前有著很大的差異。

三色菫

Data
科／菫菜科
屬／菫菜屬
吸水法／水切
法（P.42）
花期／3至6天

❖色彩／●●●○○○●●●
❖上市季節／11至3月

連著枝葉的三色菫花期長，生命力更強。適合插作野草風味的造型花藝。但單獨使用三色菫所作出來的胸花也很可愛。

萬代蘭

Data
科／蘭科
屬／萬代蘭屬
吸水法／水切法（P.42）
花期／10至15天

❖色彩／●● ●●
❖上市季節／全年

萬代蘭的紫色花瓣上有著網狀花紋。試著以綠色植物搭配萬代蘭，挑戰讓人眼睛一亮的簡單造型吧！

香菫菜

Data
科／菫菜科
屬／菫菜屬
吸水法／水切法（P.42）·熱水法（P.46）
花期／3至6天

❖色彩／●●● ●●●●
❖上市季節／12至3月

香菫菜的花朵比三色菫來得小，模樣嬌柔惹人憐愛，適合當作自然輕鬆風格的造型素材。也可以從苗剪下。

雪球花

Data
科／忍冬科
屬／莢蒾屬
吸水法／切口法（P.44）·熱水法（P.46）·燒灼法（P.46）·明礬法（P.48）
花期／3至7天

❖色彩／○●
❖上市季節／全年

雪球花是木本花材，剪下來成串生長的花，最能顯示雪球花的美。雪球花的花會從綠色漸漸變成白色。

向日葵

Data
科／菊科
屬／向日葵屬
吸水法／熱水法（P.46）·燒灼法（P.46）
花期／7至10天

❖色彩／●● ●
❖上市季節／全年

種在花圃裡的向日葵花朵比較小，與販賣的切花不同，市面上一年四季都有向日葵的切花。從莖的切口處露出一點白色芯的向日葵，花期比較長。

風信子

Data
科／百合科
屬／風信子屬
吸水法／水切法（P.42）·酒精法（P.48）
花期／約7天

❖色彩／●●● ○○○
❖上市季節／11至5月

香氣濃且體型大的花。花色明亮，很容易與其他素材進行搭配，也是質感柔和的花材的好搭檔。

寒丁子

Data
科／茜草科
屬／寒丁子屬
吸水法／熱水法（P.46）·燒灼法（P.46）
花期／約7天

❖色彩／●● ○○○○
❖上市季節／全年

楚楚可憐的小花，很適合製作簡單而華麗的胸花，相當受歡迎。寒丁子因為吸水力不佳，所以要將花莖的切口放在熱水中，切口先以熱水法處理，以幫助吸水。

金翠花

Data
科／繖形科
屬／柴胡屬
吸水法／熱水法（P.46）
花期／5至10天

❖色彩／●
❖上市季節／全年

綠色的葉子濃淡有緻，帶有溫柔的氣質，和什麼花材都能搭配。可以當葉材使用，也能作成乾燥花。

法絨花

Data
科／繖形科
屬／絨花屬
吸水法／熱水法（P.46）·燒灼法（P.46）
花期／約7天

❖色彩／○
❖上市季節／全年

花和葉子都有法蘭絨般的質感，是扁平而結實的花，加入花藝作品或捧花中，可以增添高尚的氣質。

小蒼蘭

Data
科／鳶尾科
屬／香雪蘭屬
吸水法／水切法（P.42）
花期／約7天

❖色彩／●●○ ○○
❖上市季節／全年

小蒼蘭擁有水果般的香氣。花與花苞生長的流動線條非常優美，是原產於南非的球根花卉。

日本藍星花

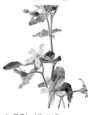

Data
科／蘿藦科
屬／藍星花屬
吸水法／酒精法（P.48）
花期／5至7天

❖色彩／●○ ○○
❖上市季節／全年

花如其名，是顏色非常清爽的天藍色，形狀也宛如星星般的花朵。淡藍色的花瓣顏色會漸漸變深，並且帶點紅色。

翠珠花

Data
科／繖形科
屬／翠珠花屬
吸水法／熱水法（P.46）·燒灼法（P.46）·酒精法（P.48）
花期／5至7天

❖色彩／○○ ○
❖上市季節／全年（台灣為春季）

翠珠的花色柔和，是很受歡迎的配花花材。若以翠珠為唯一花材，綁成一束也很漂亮。翠珠的花莖脆弱、易折，要特別注意這一點。

帝王花

Data
科／山龍眼科
屬／帝王花屬
吸水法／切口法（P.44）
花期／1至2週

❖色彩／●● ○○ ●●
❖上市季節／全年

帝王花是最適合拿來展現華麗風格的花材。不過這種花很容易受傷、發霉，所以使用時一定要選擇沒有損傷的花。

聖誕玫瑰

Data
科／毛茛科
屬／聖誕玫瑰屬
吸水法／酒精法（P.48）·明礬法（P.48）
花期／5至10天

❖色彩／●● ○○○ ●
❖上市季節／10至6月

花臉稍微往下垂的模樣，具有古典浪漫的氣息。聖誕玫瑰的花色很豐富，是花藝製作中很重要的配花花材。

小蝦花

Data
科／爵床科
屬／小蝦花屬
吸水法／水切法（P.42）
花期／約5天

❖色彩／●● ○
❖上市季節／7至10月

因為穗狀花般的花苞很像蝦子，所以稱為小蝦花，日本名為小海老草。花苞一開始是綠色的，之後會轉變成紅色。

聖誕紅

Data
科／大戟科
屬／大戟屬
吸水法／熱水法（P.46）·燒灼法（P.46）
花期／3至7天

❖色彩／●● ○
❖上市季節／11至12月

紅色部分其實是苞片，氣溫開始下降後，就會漸漸變成紅色或黃色。選擇的時候要挑花莖結實強壯的。

虞美人

Data
科／罌粟科
屬／罌粟屬
吸水法／水切法（P.42）
花期／3至5天

❖色彩／●●● ○
❖上市季節／11至4月

莖和花苞上覆著絨毛，花瓣如薄絹般的質感。虞美人的莖彎彎曲曲的，可以為花藝造型作出流動的感覺。

141

瑪格麗特

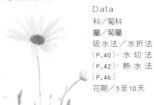

Data
科／菊科
屬／菊屬
吸水法／水折法
(P.40)‧水切法
(P.42)‧熱水法
(P.46)
花期／5至10天

❖色彩／●●●○○
❖上市季節／11至5月

瑪格麗特的名字在希臘語中代表著「珍珠」，花朵充滿了秀麗的光輝。瑪格麗特的種類很多，有大朵花、小朵花與重瓣花的品種。

金合歡

Data
科／豆科
屬／金合歡屬
吸水法／切口法
(P.44)
花期／3至5天

❖色彩／
❖上市季節／11至3月

在歐洲，蓬鬆柔和的金合歡是春天的象徵。金合歡的花苞很多都不會開花，所以購買時，要買已經開花的金合歡。

矢車菊

Data
科／菊科
屬／矢車菊屬
吸水法／水切法(P.42)
花期／5至7天

❖色彩／○○●●●
❖上市季節／12至5月

花如其名，樣子很像風車，可以和任何花搭配。但矢車菊的莖容易折斷，所以要小心對待，也可以作成乾燥花。

米香花

Data
科／菊科
屬／煤油草屬
吸水法／熱水法(P.46)
花期／10至14天

❖色彩／○●
❖上市季節／3至6月‧9至11月

這是製作花藝時相當百搭的好花材，純樸的模樣能夠增添天然的氛圍。要作成乾燥花時，要先摘除葉子。

非洲茉莉

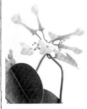

Data
科／蘿藦科
屬／舌瓣花屬
吸水法／水切法
(P.42)‧熱水法
(P.46)
花期／約3天

❖色彩／○
❖上市季節／全年

非洲茉莉擁有清新的花姿與異國風情的芳香。但因為香氣重，使用時要特別注意。市面上也有一朵朵剪下來販賣的。

葡萄風信子

Data
科／百合科
屬／葡萄風信子屬
吸水法／水切法
(P.42)‧酒精法
(P.48)
花期／約5天

❖色彩／○●●
❖上市季節／12至4月

葡萄狀的花穗開花時，是由下向上，逆著往上開的，非常可愛且富有個性。製作小型的插花或捧花時，是非常好用的裝飾花材。

亞馬遜百合

Data
科／石蒜科
屬／亞馬遜百合屬
吸水法／水切法
(P.42)
花期／5至7天

❖色彩／○
❖上市季節／全年

亞馬遜百合擁有清爽的花香，模樣清麗高雅，所以是相當受歡迎的新娘花。花瓣很纖細敏感，處理時要特別小心。

丁香花

Data
科／木樨科
屬／丁香屬
吸水法／切口法
(P.44)‧熱水法(P.46)‧
燒灼法(P.46)‧酒精法
(P.48)
花期／3至7天

❖色彩／●○○○
❖上市季節／全年

開在細長枝上的花有著甜甜的花香，非常羅曼蒂克。丁香花容易流失水分，要特別注意這一點。

小白菊 （法國小菊）

科／菊科
屬／菊屬
吸水法／水折法
(P.40)‧熱水法
(P.46)
花期／7至10天

❖色彩／○○●
❖上市季節／全年

外型像洋甘菊的質樸小花，也有菊花的香氣。葉子容易發黃，所以要小心不要浸在水中。又稱驅熱菊。

千代蘭

Data
科／蘭科
屬／千代蘭屬
吸水法／水切法(P.42)
花期／1至2週

❖色彩／●●●○○○
❖上市季節／全年

由萬代蘭等多種蘭花交配而成的新品種蘭花，有各種豐富的變化，價格也能被一般人接受。

雪柳

Data
科／薔薇科
屬／繡線菊屬
吸水法／水折法
(P.40)‧切口法
(P.44)‧敲碎法
(P.44)
花期／7至10天

❖色彩／○●
❖上市季節／12至4月

雪柳的模樣就像是枝條上覆著雪的柳枝，而且隨著季節的變化，葉子會從嫩葉變成紅葉，帶來不同的趣味性，是怎麼看都美的植物，枝條柔軟有彈性。

千鳥草

Data
科／毛茛科
屬／飛燕草屬
吸水法／熱水法
(P.46)
花期／5至7天

❖色彩／○●●●○
❖上市季節／全年

因為花的形狀而得名，有單瓣花與重瓣花的品種。在細長的莖上間隔開花的模樣非常好看。

萬壽菊

Data
科／菊科
屬／萬壽菊屬
吸水法／水切法
(P.42)‧熱水法
(P.46)
花期／5至10天

❖色彩／○●○
❖上市季節／全年

活潑的花色是萬壽菊給人的第一印象，讓人感到輕鬆與悠閒，能為作品帶來豐富的色彩。萬壽菊也有強烈的花香。

桃花

Data
科／薔薇科
屬／櫻花屬
吸水法／切口法
(P.44)‧敲碎法
(P.44)
花期／約7天

❖色彩／○●
❖上市季節／1至3月

筆直生長的樹枝與圓潤的花形，很討人喜歡。桃花很容易凋謝，處理的時候要謹慎。吸水性相當良好。

百合

Data
科／百合科
屬／百合屬
吸水法／水切法
(P.42)
花期／5至7天

❖色彩／●●●○○○●●
❖上市季節／全年

百合花的花莖長，是各類儀式活動上常見的花，擁有強烈的花香，及優雅的姿態，是深具魅力的花朵。若要佩戴在身上時，需先去掉花蕊上的花粉，以免花粉沾在衣服上。

兔尾草

Data
科／豆科
屬／兔尾草屬
吸水法／水切法
(P.42)‧熱水法
(P.46)
花期／7至10天

❖色彩／○
❖上市季節／12至6月

花穗長在細細的莖的頂端，毛絨絨的樣子就像兔子的尾巴。要運用在花藝作品上時必需先進行整理。兔尾草也可以作成乾燥花。

陸蓮花

Data
科／毛茛科
屬／毛茛屬
吸水法／水切法
（P.42）
花期／1至2週

❖色彩／●●●○○○○
❖上市季節／10至5月

如薄絹般具有光澤的花瓣，層層疊疊組合成的華麗花朵，有著高貴的外表。陸蓮花的吸水性良好，但是莖卻脆弱易折，所以選購時要挑選莖比較強壯的。

薰衣草

Data
科／唇形科
屬／薰衣草屬
吸水法／水切法（P.42）
花期／4至5天

❖色彩／●
❖上市季節／5至7月

薰衣草的香氣有鎮定神經的效果，是香草的一種。古代羅馬人會將薰衣草放在浴池的水中，藉此消除疲勞。乾燥後的薰衣草可以作成香囊。

非洲鬱金香 （陽光）

Data
科／山龍眼科
屬／非洲鬱金香屬
吸水法／水切法（P.42）・熱水法（P.46）
花期／1至2週

❖色彩／●○●●○
❖上市季節／全年

夏天的切花種類比較少，因此非洲鬱金香就成了貴重的花材之一。在花莖的頂端包覆花的是花苞。也可以作成乾燥花。

陽光百合

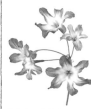

Data
科／百合科
屬／陽光百合屬
吸水法／水切法（P.42）・酒精法（P.48）
花期／5至7天

❖色彩／○○●●○○
❖上市季節／全年

微風吹拂下，陽光百合的花瓣會輕盈自在地翩翩舞著。擁有令人愉快的花香、強盛的生命力與優良的吸水性，是可以輕鬆使用的花材。

龍膽

Data
科／龍膽科
屬／龍膽屬
吸水法／水折法（P.40）・水切法（P.42）
花期／5至7天

❖色彩／●○○●
❖上市季節／6至11月

帶來絲絲涼意的花朵。市面上也可以買到柔和色調的品種，剪下的花苞也很有風情。

羽扇豆 （魯冰花）

Data
科／蝶形花科
屬／羽扇豆屬
吸水法／水切法（P.42）
花期／5至7天

❖色彩／●●●○○
❖上市季節／12至5月

花的形狀像倒過來的紫藤，開花的順序是從下往上開。羽扇豆有很多種顏色。

山防風

Data
科／菊科
屬／漏蘆屬
吸水法／水切法（P.42）・熱水法（P.46）
花期／7至10天

❖色彩／●
❖上市季節／6至7月

藍紫色的小花像球一樣地密集生長在一起，所以也被稱為藍刺頭。吸水性佳，花期也長，可以作成乾燥花。

蕾絲花

Data
科／繖形科
屬／阿米屬
吸水法／水切法（P.42）・熱水法（P.46）
花期／5至7天

❖色彩／○○●
❖上市季節／全年

花的姿態宛如細膩的蕾絲。使用蕾絲花時，要先摘除葉子與新芽。因為花瓣容易凋落，要特別留意擺設的場所。

蠟梅

Data
科／桃金孃科
屬／蠟花屬
吸水法／水切法（P.42）・熱水法（P.46）
花期／5至7天

❖色彩／●●○○○
❖上市季節／全年

花瓣好像經過打蠟加工一般，雖然花朵小，卻很有光澤。蠟梅的分枝很細，可以剪成容易使用的小枝使用。

地榆

Data
科／薔薇科
屬／地榆屬
吸水法／熱水法（P.46）
花期／5至7天

❖色彩／●●
❖上市季節／7至11月

有著古典氣質，廣受歡迎的花材。是日本茶道活動時常被拿來觀賞的花材。想在花藝作品中營造出在秋風中搖曳的野草風情時，地榆是絕佳的幫手。

凸顯花朵的姿容
Green
綠色葉材

常春藤

Data
科／五加科
屬／常春藤屬
吸水法／水切法（P.42）
葉期／約1個月

❖色彩／●●
❖上市季節／全年

常春藤的姿態優雅，線條柔和，和任何花材搭配都很協調。從盆栽中剪下後，就可以直接加入作品中了。

鐵線蕨

Data
科／鐵線蕨科
屬／鐵線蕨屬
吸水法／水切法（P.42）・酒精法（P.48）
花期／5至7天

❖色彩／●
❖上市季節／全年

給人纖細涼爽感的觀葉植物。鐵線蕨不耐旱，使用前最好都養在盆栽中，不要事先剪下來。

佛手蔓綠絨 （羽葉蔓綠絨）

科／天南星科
屬／蔓綠絨屬
吸水法／水切法（P.42）
葉期／約兩週

❖色彩／●
❖上市季節／全年

葉身厚而有光澤，是很漂亮的葉子。葉片有大有小，如果葉片上有傷痕，很容易被發現，要特別注意。葉子如果髒了，可以輕拭葉子的表面。

綠之鈴

Data
科／菊科
屬／千里光屬
吸水法／水切法（P.42）
葉期／7至10天

❖色彩／●
❖上市季節／全年

利用它獨特的形狀，在插作時可以讓它下垂或捲起，達到各種姿態的展現。綠之鈴的葉子是新月形的。

銀河葉

Data
科／岩梅科
屬／銀河草屬
吸水法／水切法（P.42）
葉期／約1個月

❖色彩／●
❖上市季節／全年

銀河葉葉身結實，色澤鮮明，但到了秋天的時候，深綠色的葉子會帶點紅色。整片葉子都能使用，也常用於小型的造型花藝中。

Sugar Vine

Data
科／葡萄科
屬／地錦屬
吸水法／水切
法(P.42)・熱水
法(P.46)
葉期／1至2週

❖色彩／●
❖上市季節／全年

莖的線條優雅而柔軟，疏鬆分散的葉子模樣很自然，可以為花藝作品帶來柔和的氛圍。

細裂銀葉菊

Data
科／菊科
屬／菊蒿屬
吸水法／水切法
(P.42)・酒精法
(P.48)
葉期／5至7天

❖色彩／●
❖上市季節／全年

有著磨砂質感和深具魅力的銀綠色葉子。特別適合搭配粉紅色和藍色的花。容易流失水分，要特別注意。

闊葉武竹

Data
科／百合科
屬／天門冬屬
吸水法／水切法
(P.42)・酒精法(P.48)
葉期／5至7天

❖色彩／●
❖上市季節／全年

莖上長著小小葉片的藤蔓性綠色植物。柔順的莖最適合使用在表現流動感的造型花藝。闊葉武竹是東西方花藝都適合的花材。

芳香天竺葵

Data
科／牻牛兒苗科
屬／天竺葵屬
吸水法／水切法
(P.42)・熱水法
(P.46)
葉期／約7天

❖色彩／●●
❖上市季節／全年

芳香天竺葵為具有香氣的天竺葵總稱，有玫瑰、薄荷等種類。每種芳香天竺葵的葉子顏色或質感、切口等不盡相同。使用時，可以直接從盆栽中剪下來。

銀葉菊

Data
科／菊科
屬／千里光屬
吸水法／熱水法(P.46)・燒灼法(P.46)
葉期／5至7天

❖色彩／●
❖上市季節／全年

密生的銀白色葉子很漂亮，可以和各種花材搭配。銀葉菊很耐旱，但吸水性不佳。

山蘇

Data
科／鐵角蕨科
屬／鐵角蕨屬
吸水法／水切法
(P.42)
葉期／1至2週

❖色彩／●
❖上市季節／全年

長可以達到一公尺的寬葉片呈放射狀生長。厚而有光澤的山蘇葉片不易損傷，可以任意地彎折，也可以捲成環狀。

木賊

Data
科／木賊科
屬／木賊屬
吸水法／水切法
(P.42)
葉期／7至10天

❖色彩／●
❖上市季節／全年

木賊最讓人注目的就是筆直之美，製作花藝時通常會將數枝木賊綁在一起使用。因為莖是中空的，所以很輕，使用時要小心。

五彩千年木

Data
科／龍舌蘭科
屬／虎斑木屬
吸水法／水切法
(P.42)
葉期／約2週

❖色彩／●●●●
❖上市季節／全年

龍舌蘭科的葉子形狀五花八門，從細線到橢圓形，綠色的葉面上有白或黃、紅的斑紋。P.90的香龍血樹與P.128的星點木皆屬於同科的植物。

紐西蘭麻

Data
科／龍舌蘭科
屬／紐西蘭葉屬
吸水法／水切法
(P.42)
葉期／7至10天

❖色彩／●●
❖上市季節／全年

葉端尖銳的細長葉子。質地如皮革般堅硬，能彎曲也能編織，還可以撕開來使用，適合作多種造型。

愛之蔓

Data
科／蘿藦科
屬／蠟泉花屬
吸水法／水切法
(P.42)
葉期／1至2週

❖色彩／●●
❖上市季節／全年

莖上一串串的心形葉子，看起來就像是愛情的象徵。製作花藝作品時，可以讓它自然下垂，也可以將它纏繞在其他的花材上，產生流動的感覺。

葉蘭

Data
科／百合科
屬／葉蘭屬
吸水法／水切法
(P.42)
葉期／約2週

❖色彩／●●
❖上市季節／全年

深綠色而有光澤的葉子。葉面上有白色或綠色的條紋，葉尖的顏色會由濃漸淡。

斑葉海桐

Data
科／海桐科
屬／海桐屬
吸水法／水切法(P.42)・熱水法(P.46)
葉期／約10天

❖色彩／●●
❖上市季節／全年

小型的葉片上有綠色或色澤鮮明的斑紋，在作品中扮演著引人注目的功能。注意不要讓葉子乾掉了，以噴霧器在葉面上噴水，可以延長葉期。

太藺

Data
科／莎草科
屬／莞屬
吸水法／水切法(P.42)
葉期／約7天

❖色彩／●
❖上市季節／5至11月

生長在濕地的水草，筆直往上生長的莖，很有傲然獨立的感覺。莖上有縱或橫白斑的為斑太藺。

熊草

Data
科／莎草科
屬／蔓屬
吸水法／水切法
(P.42)
葉期／約1個月

❖色彩／●●
❖上市季節／全年

莖柔順而有彈性，可以作成環狀或打結，不易折斷。想要強調花藝的線條時，是很好的選擇。

電信蘭

Data
科／天南星科
屬／電信蘭屬
吸水法／水切法(P.42)
葉期／10至14天

❖色彩／●●
❖上市季節／全年

有光澤的葉子搭配具有個性的花，最是相得益彰。每枝葉片的大小與切口的形狀都有所不同。

尤加利

Data
科／桃金孃科
屬／桉屬
吸水法／熱水法(P.46)
葉期／10至20天

❖色彩／●●
❖上市季節／全年

尤加利葉可以說是銀綠色的，也像是青銅色的。尤加利沉著的葉片色彩，就是它的特徵。葉子的形狀會因為品種不同而有差異，並具有獨特的氣味。

羊耳石蠶

Data
科／唇形科
屬／水蘇屬
吸水法／水切法
（P.42）・熱水法
（P.46）・酒精法
（P.48）
葉期／5至7天

❖色彩／●
❖上市季節／全年

香草的一種，葉子有香瓜的香氣，葉上覆著白色的絨毛，摸起來很舒服。

可愛的果實
Berry
果材

雪果

Data
科／忍冬科
屬／毛核木屬
吸水法／熱水
法（P.46）・燒灼
法（P.46）
果期／約10天

❖色彩／●●○
❖上市季節／8至11月

果實在初秋時成熟，模樣非常可愛。雪果的葉子容易受傷，果實也很容易掉落，但是吸水性良好，要補充水分，不要讓它乾掉了。

地中海莢蒾 （莢蒾果）

Data
科／忍冬科
屬／莢蒾屬
吸水法／敲碎法
（P.44）・熱水法
（P.46）・燒灼法
（P.46）・明礬法
（P.48）
花期／約7天

❖色彩／●
❖上市季節／9至2月

地中海莢蒾的果實顏色鮮豔有光澤，也有藍珍珠的美譽。在製作花藝作品時，可以修剪短枝，強調它美麗的果實。

蔓生百部

Data
科／百部科
屬／百部屬
吸水法／水切法（P.42）
葉期／7至10天

❖色彩／●
❖上市季節／全年

日本名為利休草，是日本茶道與花道常用的花材。可在花藝作品中營造出自然風的氛圍，也適合使用於西洋花藝。

台灣常春藤果

Data
科／五加科
屬／常春藤屬
吸水法／水切法（P.42）
果期／約兩週

❖色彩／●
❖上市季節／10至3月

球狀的果實就結在枝頭上。如果將具有磨砂質感的黑色果實當作表現的重點，會讓整個作品呈現凝聚的效果。

松蟲草果

Data
科／川續斷科
屬／山蘿蔔屬
吸水法／水切法
（P.42）
果期／約10天

❖色彩／●
❖上市季節／全年

超級有個性的外型其實是松蟲草的花期結束後，花瓣凋謝後的花萼。因為已經處於乾枯的狀態，所以也能當作乾燥花使用。

火龍果

Data
科／藤黃科
屬／金絲桃屬
吸水法／切口法
（P.44）・敲碎法
（P.44）
果期／1至2週

❖色彩／●●● ●●
❖上市季節／全年

果實成熟時花萼也不會掉落，這種特性與栓皮櫟相似，是東西方花藝都會使用到的素材。吸水性優良。

春蘭葉

Data
科／百合科
屬／麥門冬屬
吸水法／水切法
（P.42）
葉期／約1至2週

❖色彩／●●
❖上市季節／全年

以手指纏成，就可以將春蘭葉繞成圈圈的形狀，為花藝造型增添趣味性。也有綠葉上有條紋花樣的品種。

穗菝葜

Data
科／百合科
屬／菝葜屬
吸水法／水切法（P.42）
果期／約1至2週

❖色彩／●●
❖上市季節／全年

綠色的果實成熟後會變成紅色，顏色鮮豔宛如紅寶石。要製造美麗的氛圍時，穗菝葜是很好的素材，但要小心有刺。

巴西胡椒木 （胡椒果）

Data
科／漆樹科
屬／胡椒木屬
吸水法／水切法（P.42）
果期／2週以上

❖色彩／●
❖上市季節／全年

枝條與藤蔓植物具有相似特性，容易處理，顏色甜美，令人喜愛。因為果實不易褪色，市面上所見的胡椒木多為乾燥花材。也可以染成金銀等顏色。

鈕釦藤

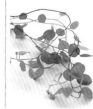

Data
科／蓼科
屬／竹節蓼屬
吸水法／水切法（P.42）
葉期／約10天

❖色彩／●
❖上市季節／全年

紅褐色的莖上長著圓圓小小的綠色葉子。鈕釦藤容易乾燥，要使用時才從盆栽裡剪下來，而且要勤快地以噴霧器噴水。

山歸來

Data
科／百合科
屬／菝葜屬
吸水法／敲碎法（P.44）
果期／約兩週

❖色彩／●●
❖上市季節／6至12月

可以利用像蔓藤般的枝幹來插作，也可以將果實紮成一束。山歸來在花藝上的運用範圍非常廣，但要留意枝上的刺。

南天竹

Data
科／小檗科
屬／南天竹屬
吸水法／敲碎法（P.44）・熱水法（P.46）
果期／約10天

❖色彩／●○
❖上市季節／11至12月

在日本據說是可以消災解厄的吉祥植物。要注意南天竹的果實很容易掉落，一發現有乾燥的現象，就應該利用噴霧器補充水分。

日本紫珠

Data
科／馬鞭草科
屬／紫珠屬
吸水法／水切法
（P.42）
果期／約7天

❖色彩／●
❖上市季節／9至12月

枝幹像畫出來的曲線一般，串串連結著彷彿是紫水晶般的美麗小果實。市面上所看到的紫珠，幾乎都已經摘除葉子了。

※花材的相關資料是2011年5月時的內容。

花藝製作基本用語100

了解花藝的專門用語後，就能夠更深入地了解花兒了……
現在就來介紹常用的100個基本用語吧！

工具基本用語

吸水管
塑膠製的有蓋管子，蓋子上有洞，可以插入蘭花的花莖以補充水分的容器。

花器
插花的容器。花瓶、花盆、盤、碟等，都可稱為花器。花器的形狀和質料有各式各樣不同種類。

貼土
有黏著力的黏土狀接著劑。要將吸水海綿放在花器內時就可以使用它，通常會與海綿固定座一起使用。以手指取出揉搓到柔軟後再使用。

彩色吸水海綿
染過色的吸水海綿。因為可以當作花藝作品的重點，所以使用時不必利用花材來隱藏海綿。彩色吸水海綿通常比一般綠色吸水海綿的質地硬一點。

吸水海綿
插花時固定花材的道具。將花材的莖插入含水的海綿中，就可以固定住花材的位置了。

熱熔膠
以樹脂為素材的接著劑。使用熱熔膠槍加熱膠條，趁熱熔膠還熱著的時候，讓物品黏合在一起。使用時要先把棒狀的熱熔膠條插入熱熔膠槍內，再擠出來使用。因為需要加熱，所以不建議使用於鮮花。可用於乾燥花、不凋花、人造花等。

劍山
固定花的器具，上面有向上排列整齊的釘子，花莖插在釘子上，藉此固定花材。劍山的底座通常是金屬製的，但也有塑膠製品。

海綿固定座
固定海綿時使用的塑膠製底座。OASIS PICK、AQUA PIN HOLDER等是日本常見的品牌。

海綿用耐水膠帶
布膠帶上作了防水加工的處理。黏著力強大，可以輕鬆地讓一般膠帶無法黏著的材料黏在一起。因為不會留下殘膠，所以常用於將吸水海綿固定在花器上的時候。

生花黏著劑
為了將鮮花黏著在吸水海綿或花材上，所使用的接著劑。不用加熱就已經是軟狀的黏著劑，可以保持鮮花的新鮮度，並可自由地固定花的位置。

固定網
常被用於雞舍的金屬網子，也可以使用鐵絲編織成網狀物。可以在DIY用品店裡買到這樣的產品。

乾燥用海綿
固定乾燥花或人造花等花材的道具。以發泡性海綿製成，給不需要補充水分的花材使用，即使要插花莖比較脆弱的花材也不成問題。也可以使用保麗龍代替。

花剪
專門修剪花材用的剪刀。若要詳細分類，還可以分為剪花莖、剪鐵絲、剪紙等不同用途的剪刀。本書中若無特別指定，文中所提到的剪刀就是花剪。

塑膠花托
捧花用的塑膠把手。中古時代時的歐洲，是以金屬作的筒狀物包裝花束的莖。而現代人一般都是將吸水海綿裝在塑膠製的把手上，當作固定花材的花托。樣子和麥克風很像的塑膠花托不但好拿，又能補充花材的水分，重量也輕了很多。

花藝膠帶
用來隱藏鐵絲並加以綑綁的膠帶。花藝膠帶上有蠟狀的黏著劑。

花藝刀
用來剪切花材的刀子。斜斜地切莖、削除樹枝上的表皮、完成剪刀較難完成的細微作業等，就是花藝刀的功能，能夠銳利地切斷花材。本書中若無特別指定，文中所提到的刀子就是花藝刀。

魔晶土
一加水就會膨脹的果凍狀樹脂，可以用來固定花材。魔晶土除了透明的以外，還有粉紅色或藍色的。

U形鐵絲
U字形的鐵絲。對於很難固定在吸水海綿上的苔蘚或花莖短的花材，U形鐵絲是很方便的道具。彎曲剪短後的鐵絲，就可以作出簡便的U形鐵絲。

拉菲爾草
將拉菲爾草的纖維曬乾，就可以當作繩子一般的素材。

鐵絲
可以增加花莖的強度，或幫助花固定的線狀金屬。用於花材上的鐵絲，主要是鍍鋅的銀色鐵絲，稱之為「裸線」，捲著膠帶的鐵絲則稱為「包線」。

花材
基本用語

人造花

人工作出來的花，也稱為假花。

單生花

一枝莖上只開一朵花。

木本花材（枝材）

從喬木上剪切下來，在市面上販賣的花材。

花萼

當花還是花苞的時候包裹著花瓣，花開的時候支持著花瓣的部分。

花蕊

雄蕊、雌蕊的總稱。位於花的中心位置。

盃型

開花後的模樣圓圓的像杯子一樣，例如芍藥或牡丹。主要用於區別玫瑰的花型。

花粉

生長附著在雄蕊頂端的粉末。

葉材

單獨販賣葉子的素材，或稱為葉類花材。

劍瓣型

花瓣頂端像劍一樣尖銳，並且會翻折的花型。主要用於區別玫瑰的花型。

生產旺季

某一花材生產最多的時候。不同的品種，有不同的生產旺季。切花的旺季通常比自然界的旺季早兩個月左右，所以能夠提早享受迎接季節來到的樂趣。

植性

植物的特性。

Stem

一指植物的分枝，是支撐花或枝葉的重要部分。或指支撐玻璃容器、盤與碟等花器台座的器具。

放射狀開花

呈放射感的分枝開花。玫瑰或菊花等也有很多屬於放射狀開花的品種。

藤蔓類花材

會下垂、橫向或攀附在別的東西上生長，具攀附性的植物。

乾燥花

將植物乾燥稱為乾燥花。不過除了花材可以乾燥外，葉子、果實等素材也可以乾燥後使用，統稱為乾燥花材。

熱帶花卉

熱帶花卉指的是生長在熱帶的花。例如火鶴、天堂鳥等擁有厚花瓣，並且外型獨特的花，很多都是熱帶花卉。

鸚鵡瓣型

花瓣的邊緣有拉開的切口，花瓣波動綻開的鬱金香花型。因為花瓣的形狀像鸚鵡所以得名。

填充花（空間花）

莖上有很多小分枝與細枝，開花時呈放射狀開花，各個細枝上開著一簇簇的小花。滿天星就是這種花的代表。填充的意思就是利用物品，將空隙補滿。有分枝的花材可以被隨意剪成需要的大小來填補空隙，或增加造型的體積，並且調整作品的色彩或形狀。

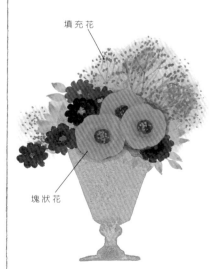

前面的橘色花是塊狀花，在作品中呈現一整塊的顏色。在後面的褐色黃櫨，則可以增加這個作品的分量感。

斑紋

出現在花瓣或葉面上，白色或綠色的線條或點狀圖案。

定型花

定型花的模樣、輪廓特別鮮明，是具有個性的花。例如鳶尾花、百合、蘭花等在花藝中擔任主角的大型花，大多為定型花。這種花即使只少了一片花瓣，形狀就會截然不同，所以購買的時候要特別注意挑選，不要買到損傷的花。這是一朵就能影響到整個作品存在感的花。

定型花是只要一朵就會影響到整體的重要花材。雖然使用的量不多，卻是決定作品給人什麼印象的重要因素。

不凋花

對花來說，不凋和保存有著相同的含意。去除植物的水分後，將植物放在特殊的溶液中，可以讓植物常保原有的顏色與柔軟度。經過這樣特殊處理過的花材，被稱為「不凋花」。除了花朵可以進行這種處理外，葉子或果實也可以製作。不凋花的種類每年都在增加，甚至可以製造出自然界中沒有的顏色。

穗邊型

就像流蘇一樣，花瓣的邊緣呈流蘇穗狀，可以在鬱金香看到這樣的花型。

苞片

包著花的保護葉，又稱變形萼片。火鶴或海芋的苞片是有顏色的，看起來不像花苞，倒像是花瓣，其實花苞中間的棒狀部分才是花，被稱為「肉穗花序」。

叢生型

細細花瓣聚集在一起，形成球體般的重瓣花。常見的叢生型花卉有大理花、玫瑰、菊花等。

塊狀花

塊狀花是指由許多花瓣聚集成團的花。玫瑰、菊花、康乃馨等的形狀雖然美，但是一朵花呈現一團顏色，更令人印象深刻。塊狀花與定型花最大的不同之處，就是塊狀花少了一片花瓣，也不會對整體帶來任何影響。即使只用一種花材，也可以讓作品有立體感與深度。在插作花藝時，塊狀花是很容易處理的花材。

果材

以果實或種子的形式在市面上販賣的花材。除了樹木的果實外，草花類也會結果。果實成熟前的顏色（綠色）和成熟後的紅、黃及其他顏色，各有風情。

苔蘚
花藝使用的和常見的盆栽用苔蘚不同，大多採用進口的苔蘚。

重瓣型
許多花瓣重疊在一起的花，日本稱為八重。重瓣開的花看起來華麗，體型也比較大。花瓣重疊的數量不是很多時稱為「半八重」。

線狀花（線條花）
沿著莖如一條線般生長的花。大飛燕草、紫羅蘭等就是線狀的花。這類花材扮演著決定花藝作品大小的任務。

線狀花

後面的藍色花──大飛燕草是線狀花，為這個花藝作品勾勒出外圍的模樣。

唇瓣
主要是指蘭科的花瓣中，靠近中央並且下垂的那一片花瓣。

野生花卉
野生的植物。生長在外國的沙漠、高山等生活條件嚴苛之處的植物，例如袋鼠花、山龍眼等。

造型
基本用語

L型
模仿L字母形狀的造型。結合垂直型與水平型。

橢圓型
將圓型往兩旁拉長的形狀，也可以稱為蛋型。

彎月型（新月型‧月眉型）
顧名思義就是像彎彎月亮的形狀，有著緩緩弧度的造型。

圓錐型
作成圓錐形狀的花藝造型。從側面看時，不管從哪個方向都是等邊的三角形，這是為了能夠看到花朵的設計。

三面花
從正面、右側面、左側面等三個方向觀看的造型。可以靠著牆壁擺放，不會看到背後的造型。

四面花
可以從前後左右四個方向觀看的造型。不管從任何一個角度觀賞都一樣美，可以放在桌上的中央呈現。

放射型
放射狀展開的造型。

鑽石型
底部為菱形，從側面看是三角形，這是四角錐的造型，也稱為金字塔型。不管從任何角度都可以看到花。

圓頂型
圓型的一種。中央往上隆起成半球型的造型，也稱為山型。

修剪型
模仿修剪過的盆栽的造型。

三角型
輪廓像三角形的造型。因為底也是三角形，所以基本上是一個三角錐的形狀。

垂直型（直立型）
垂直型就是讓花直立的造型。可以讓人清楚地看到縱線條。以筆直的花材製作這個造型，可以顯現高度。

平行線型
將花材平行並排插的方法。可以垂直插，也可以斜斜的插，或橫著插。

倒吊型
垂吊在牆壁或門上的造型。

扇型
像打開的扇子般的造型。

S型
像S字母的造型。利用莖的自然曲線或花的大小，作出和緩的線條。

水平型
將花材橫著插的方法，也稱為地平線型，地平線也就是水平線的意思。

圓型
球型或半球型的造型。設定好球的中心，放射性地插入相同長度的花材。日本的殖民時代很流行這種花型，所以在日本也稱為殖民型。

環型
像甜甜圈一樣的造型。也可以稱為圓圈型。

捧花
基本用語

手臂式捧花
挽在手臂中的捧花。可以直著拿捧花，讓花立在手臂到肩膀之間；也可以將花抱在腋下，朝下拿著。兩種方法各有優點。

橢圓型捧花
橢圓型捧花又稱蛋型捧花，它的形狀像圓形，但因為花莖的細綁比較輕鬆，所以比圓型捧花更具流動感。

環型捧花
將花朵與葉材連接而成。環型捧花的形狀優美，可以拿在手上，也可以掛在肩上或脖子上。當然也可以放在桌子上或掛在牆壁上。

瀑布型捧花
像流動中的瀑布般，往下垂的花束非常華麗。一般使用的花材以百合或蘭花這種花朵大，外型豪華的花為主花，再搭配花莖線條漂亮的花材。

握式捧花
花束的大小為一手可以抓住的捧花。好像將摘來的花朵緊緊綁在一起般，看起來很自然不做作的捧花。利用花莖讓花緊密集中在一起，花束就顯得迷你可愛了。

彎月型捧花
如下弦月般，左右兩端往下垂的捧花。橫看的時候像瀑布型花束，看起來很華麗。

藍色小物
西洋的婚禮習俗中，在婚禮當天新娘子身上要有藍色的物品，據說可以帶來好運。所以捧花裡一定要有藍色的花，或藍色的緞帶作裝飾。

水滴型捧花

像從蓮蓬頭流出來的水一樣,花朵放射狀舒展開來的捧花。有充份的深度與寬度,花朵可以非常舒適地往外伸展。

同心圓捧花

同心圓裡加入香草與藥草再綑綁起來的花束,有優美的香氣。這樣的捧花有殺菌的作用,所以中古時代的歐洲,人們有隨身拿著藥草捧花的習慣,保護自己免受瘟疫的侵擾。新娘子拿著同心圓捧花,則有除魔的含意。據說英國的王室舉行慶典活動時,還有使用同心圓捧花的習慣。

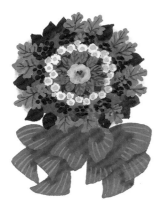

依照種類,將芳香的藥草一束束地加入同心圓捧花中。作出用一隻手就可以拿的同心圓捧花。

手綁自然莖式捧花

利用植物自然的花莖,以螺旋組合綁成束的捧花。

把手

捧花中手拿的部分。

新郎胸花

別在新郎胸前的小花束。捧花代表新郎求婚時送給新娘的禮物,新娘如果答應嫁給新郎,便從捧花中取出一朵花,插在新郎領子上,據說這就是新郎胸花的由來。

婚禮花球（雪球花束）

在圓如球狀的捧花上裝提把,像是拎著手提包般的花球。

圓型捧花

將花集中在一起組成半圓造形的捧花,和畢德邁爾式捧花一樣,都是流傳已久的古典花型捧花。

玫瑰的茶花狀捧花

將數朵玫瑰花的花瓣一片片拆下來後,再穿入鐵絲,重新組合成一朵大大的玫瑰花,稱之為玫瑰的茶花狀捧花,也可以作成胸花。如果是百合花作的,就稱作百合的茶花狀捧花;以劍蘭作的就是劍蘭的茶花狀捧花。

技巧
基本用語

勾勒輪廓

勾勒出花藝作品的輪廓。每一個作品都是從製造輪廓開始的,然後再利用花材插入空隙,與最後調整形狀的方法來完成。

支架

固定花材時,讓固定莖的器具能夠穩定的道具。也叫作基座或台座。

不對稱

這是讓植物充滿活力和自然氛圍的表現技法。

隱藏容器

在花器內放置隱藏性的小花器。要將花材插在無法盛水的筐或盆栽、容易產生污痕的漆器時;或者花器太大,很難固定花莖的時候,都可以在花器裡放置有水或有吸水海綿的小容器,將花莖插入其中就可以固定住,也不會弄濕表面的花器。不過在製作時,要花點心思將這樣的容器隱藏起來。

隱藏容器

籃子裡的小玻璃杯就是隱藏容器。隱藏容器一定要比外表的花器小,才能夠隱藏起來。

組群式（族群式）

同種類的花材放在一起,形成團塊的印象。

同樣種類的花材聚集在一起時,各種花材的顏色就會變得強烈,存在感也變大了。

點綴色

花藝作品或花束中成為重點的顏色。加強底色,可以有縮緊整體造型的效果。

對稱

指左右對稱的意思,有點對稱和線對稱。一旦達到對稱的要求,就可以完成具穩定感的花藝作品。

螺旋

製作花束的基本方法。在基礎花的周圍,一枝枝地斜斜加入花莖,形成螺旋狀的排列,綁紮起來後花束就會往四周自然地舒展。

彎折

彎曲堅硬的樹枝,讓樹枝展現角度。

纏捲膠帶

以花藝膠帶包覆鐵絲。

決定頂點

在勾勒輪廓的過程中,決定作品的高度。

插花固定法

可將花材固定在所希望的位置或角度的方法。

焦點

造型花藝作品中最令人注目的素材。

花材吸水保鮮法

讓花材保持新鮮嬌嫩,使花材吸收水分的方法。

鐵絲固定法

在花、莖、葉等上接鐵絲。穿入鐵絲可以補強葉或莖的強度,按照創作者的需要彎曲成形,也有幫助固定花的效果。

花朵構造圖

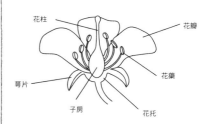

花柱
花瓣
花藥
萼片
花托
子房

| 花之道 | 02

拿起花剪學插花：初學者的第一堂花藝課（熱銷版）
你一定要知道花草事！

作　　者／enterbrain
專業審訂／楊婷雅
譯　　者／陳筱芬‧郭清華
發 行 人／詹慶和
總 編 輯／蔡麗玲
執行編輯／劉蕙寧
編　　輯／蔡毓玲‧黃璟安‧陳姿伶‧李宛真‧陳昕儀
執行美編／徐碧霞‧韓欣恬
美術編輯／陳麗娜‧周盈汝
出 版 者／噴泉文化館
發 行 者／雅書堂文化事業有限公司
郵政劃撥帳號／18225950
戶　　名／雅書堂文化事業有限公司
地　　址／新北市板橋區板新路206號3樓
電　　話／(02)8952-4078
傳　　真／(02)8952-4084
網　　址／www.elegantbooks.com.tw
電子信箱／elegant.books@msa.hinet.net

2019年6月二版一刷　定價 480 元

超ビギナーのための新・フラワーアレンジ基礎レッスン
2011 ENTERBRAIN, INC.
All Rights Reserved.
First published in Japan in 2011 by ENTERBRAIN, INC., Tokyo.
Chinese translation rights arranged with ENTERBRAIN, INC.

監修
神保 豊（Flower Design School SHUOUKA）（1至5‧7章）
渡辺俊治（BRIDES）（6章）
森 美保（Arrière cour）（3章P.54至55）

STAFF

構成‧文字／渡辺尚子
編輯／柳綠（《花時間》編輯部）
攝影／山本正樹
　　落合里美（P.30‧P.102‧P.103‧P.134‧P.135）
　　栗林成城（P.12‧P.72‧P.73）
　　坂齊 清（P.132）
　　ジョン.チャン（P.118‧P.119）
　　瀧岡健太郎（P.25）
　　中野博安（P.50‧P.51‧P.74‧P.75）

花藝／柳澤緣里（Oak leaf）（封面‧P.5‧P.12‧P.84‧P.86）
　　高山洋子（P.118‧P.119）

繪圖／小林マキ（2‧3章）
　　おちあやこ（6章）

藝術指導與設計／
石田百合‧塚田佳奈‧塙 美奈（ME＆MIRACO）

校閱／草樹社

插花＆捧花製作花藝家

花藝家	店名或工作室名稱
井出 綾	Bouquet de Soleil
內海和佳子	Chocolat
落合惠美	Brindille
勝田美紀	Paris Conseil Floral Japon
斉藤理香	Field
神保 豊	Flower Design School SHUOUKA
塚田多惠子	Pua Lani
並木容子	Gente
マミ山本	anela
村上千鶴子	vert green
森 美保	Arrière cour
柳澤緣里	Oak leaf
渡辺俊治	BRIDES

國家圖書館出版品預行編目(CIP)資料

拿起花剪學插花：初學者的第一堂花藝課－你一定
要知道花草事！/ enterbrain著；陳筱芬、郭清華譯.
-- 二版. – 新北市：噴泉文化, 2019.6
　　面；　公分. -- (花之道; 02)
ISBN 978-986-97550-6-1(平裝)
1.花藝

971　　　　　　　　　　　　　　　　108008108